世界名畫家全集　何政廣主編

弗洛伊德 Lucian Freud

何政廣◉主編、吳礽喻◉編譯

藝術家出版社

世界名畫家全集

英國現代寫實繪畫大師

弗洛伊德
Lucian Freud

何政廣●主編
吳礽喻●編譯

藝術家出版社

目 錄

前 言

　　盧西安・弗洛伊德（Lucian Freud, 1922～2011）是從二十世紀跨越二十一世紀最傑出的肖像畫家，也是深富影響力的寫實繪畫大師。同時，他被公認為具有不凡力量與原創力的藝術家。他的銳利視覺形象，表露了人的內在性格，強韌筆觸、不安的色彩與構圖，揭發了主題的內心變位和他自身的心理騷動。他的繪畫作品是純自傳體式的，關於他自己和他周圍的紀錄，正如他自己所說：「我的畫作是自傳性的，它們就像是我的日記。」

　　盧西安・弗洛伊德1922年12月出生於柏林，為猶太人，其母露絲・布蘭琪為穀商之女，父親恩斯特・弗洛伊德是學習維也納分離派風格的建築師，祖父為世界著名的心理分析大師席格蒙・弗洛伊德（Sigmund Freud）。他從小喜愛繪畫，小的時候祖父弗洛伊德曾送給他布魯格爾的畫冊。

　　1933年他十一歲的時候，希特勒勢力崛起迫害猶太人，全家遷往英國。盧西安・弗洛伊德進入倫敦中央藝術學院、東安格利安繪畫學院學習。1939年和1943年，他的繪畫在《地平線》雜誌刊登，引起廣泛注意。1944年二十二歲時，在倫敦拉斐爾畫廊舉辦首次個展。二次世界大戰期間，不容易看到藝術品，但很幸運他在一個朋友彼得・沃森看到不少藝術收藏，包括畢卡索、奇里訶、迪克斯等大師名作，眼界大開。此時他完成一幅重要作品〈女子與黃水仙〉（圖見47頁），色彩陰鬱扣人心弦的畫像，充滿張力和心理學的剖析，此一特質在他以後的作品更加顯明。1951年他被委派為大英慶典繪製巨幅畫作。盧西安・弗洛伊德的繪畫主題，傾向描繪親密的周遭事物，他所熟悉的人與物，慣以強烈的分析眼光和心理學式的研判來加以探索，講求正確的原則。這點似乎深受其祖父研究方法的影響。他說：「我的肖像畫即其本人，不只是像他們而已。」

　　1950年中期以後，弗洛伊德對細緻寫實的描繪失去耐性，轉為運用大筆塗刷，厚重顏料，並以站立方式作畫，方便從多角度觀察捕捉被畫者的形態，創造出肉體與心理張力存在的狀況。

　　弗洛伊德為了掌握自然光線或運用燈光，無論白天或晚上都作畫。他通常先畫出主題，再描繪背景，而人的生活樣貌——疲倦、無所事事，或坐或躺，甚至睡眠。一幅畫中，顏色種類很少，但畫面充滿豐富變化，讓觀者感受到的不僅是繪畫技巧，更有深刻的人性、個體性和人類脆弱的表白。他憑著自我的直覺，不受拘束揮霍他的心靈世界，藉著那躺在床榻、沙發或地板上的人體，以獨特的方式探究了人類的自然本性，那種洞悉人性深處的視覺圖象力量，被他掌握運用到極致。

　　盧西安・弗洛伊德是現代藝術界在生前即以破紀錄高價格賣出繪畫作品的畫家。2000年他畫的〈再繪塞尚〉，以740萬美元為澳州國立美術館收藏，2008年5月紐約佳士得拍賣他的一幅油畫〈睡著的救濟金解說員〉，以破紀錄的3360萬美元成交。他是一位生前即嘗到成功滋味的藝術家。遺憾的是他在創造力豐厚的盛期逝世，未能留傳更多的傑作。

<div align="right">2011年10月於《藝術家》雜誌</div>

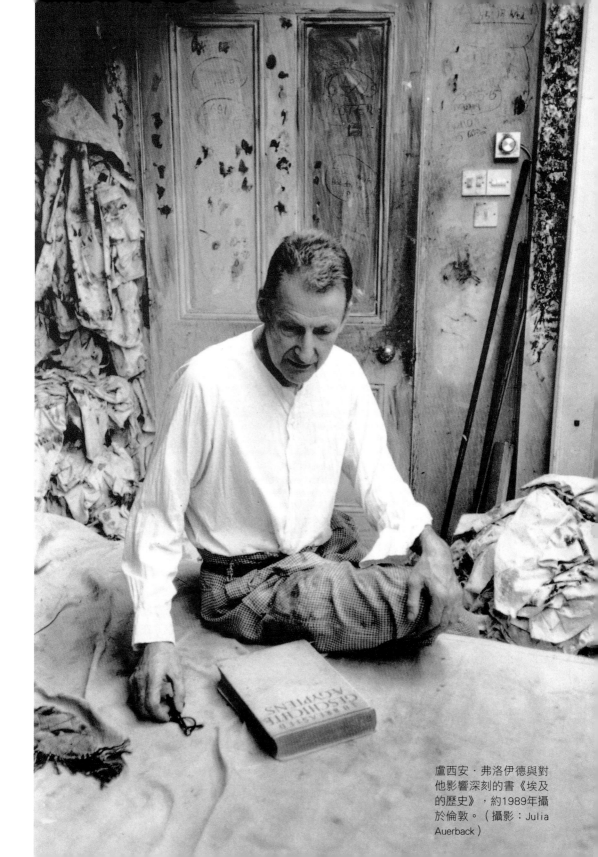

盧西安·弗洛伊德與對他影響深刻的書《埃及的歷史》，約1989年攝於倫敦。（攝影：Julia Auerback）

透析人性心理的英國寫實人體畫家——盧西安‧弗洛伊德的生涯與繪畫

　　著名的精神病理學家，席格蒙‧弗洛伊德在《圖騰與禁忌》中寫道：「哀悼要完成一項特別的心理任務，即將活人的種種記憶和期望與死者隔離開來，如果這個目的達到了，痛苦會愈來愈小，懊悔、自責以及對魔鬼的恐懼也將隨之減少。」

　　常有藝評學著拿盧西安‧弗洛伊德和他著名的祖父席格蒙‧弗洛伊德一併比較，表示畫家弗洛伊德繼承了精神分析師弗洛伊德的「沙發」，他藉由繪畫的方式分析主體的心理層面，並以細膩卻殘酷的方式描述每個細節，得出特定的演繹結論。但也有人認為，盧西安‧弗洛伊德像是一位大體的化妝師，他所描繪一塊塊粉嫩、令人膽顫心驚的肉塊，將人體永久地保存了起來，維持一種永恆急切的狀態。

　　弗洛伊德二十歲出頭的時候，曾受邀參加倫敦當地一名果販的喪禮。他仍清楚記得這個經驗，告訴為他撰寫傳記的藝評家威廉‧費韋爾（William Feaver）：輪到他到棺木前瞻仰的時候，看見遺體身著星期天做禮拜時最好的衣服，臉部的皮膚被鮮豔的色彩重新畫過，「那用了很重的筆觸、很厚的顏料，看起來像是用

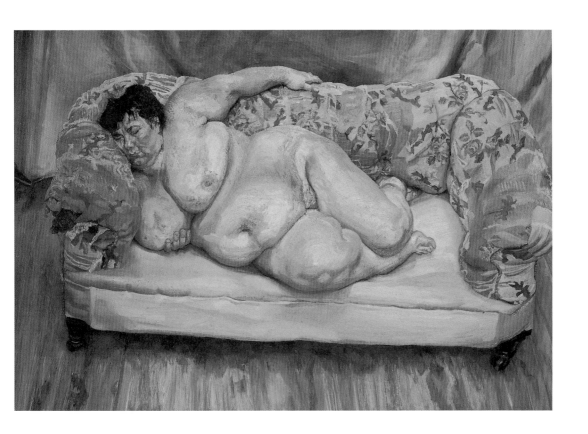

弗洛依德
睡著的救濟金解說員
1995　油彩畫布
151.3×219cm
私人收藏　2008年在
紐約佳士得拍賣會上以
3360萬美元成交

抹奶油的刮刀塗上去的。想像那所下的功夫，太令人驚訝了。」
他在棺木前觀察了許久，回神過來時才發現果販的太太在他面
前，等待他發表感觸。兩人無語對視半晌，弗洛伊德才想到了合
宜的回答，即道：「妳已經盡力為他做所有的一切了。」

　　弗洛伊德對自己的反應感到詫異，他對眼前這張被潤色點
綴的不自然臉孔感到既新奇又震撼。他決定，人像繪畫絕對不可
以用這種滑稽的方式呈現，應該以客觀冷靜的寫實手法，存封片
刻、保存人物及繪畫本身生動的感受。

　　追溯盧西安‧弗洛伊德的初期畫作並不是以裸身人體為主。
40年代之前，弗洛伊德會畫想像中的場景及人物，而畫筆筆觸是
由稀釋過的薄油畫顏料構成。50年代後，弗洛伊德的畫風有了顯
著地改變，他體會到所有的繪畫創作都是「自傳體式的」、是一
種生命的縮影。這反應出他所挑選的模特兒，都是自己生活範圍

內所接觸的人群：他的愛人、手足、兒女、其他的畫家、詩人、工作室助手、愛犬，還有因為他的身份地位所認識的高官貴族，或是因嗜酒賭博所認識的三教九流人物，都被弗洛伊德一一記錄了下來。他從不雇用專業的模特兒，因為他認為專業模特兒因為太常被觀看，身上「長出了一層保護的皮膚」。

他重新思考了繪畫策略，避免原先細膩的繪畫筆法，以狂放的筆觸替代了沉靜的線條。為了表現更顯著的即刻感、存在感，以及空氣氛圍，他選擇在畫布前站著作畫，以豬鬃毛筆刷代替了貂毛筆刷，企圖超越一般肖像畫單純追求相像的目標。

他的文章「關於繪畫的一些想法」先是在英國國家廣播電台播出，後來《Encounter》雜誌又於1954年七月重新刊載了這篇作品，做為他在威尼斯雙年展展出報導的一部分。弗洛伊德探討的主題是「將生活最直接地轉譯在藝術裡」，他認為「一幅能打動人心的畫作不只是讓我們聯想到生活，而是本身必須要擁有生命力，能夠反應出生活的某些層面。」他將心理學中的「移情」概念應用在繪畫上。

「關於繪畫的一些想法」不像一份沉重的宣言，但也彙整了弗洛伊德和法蘭西斯・培根（Francis Bacon），互相討論下所激盪出的一些對於藝術的聲明主張。這兩位畫家和班・尼柯遜（Ben Nicholson）一併獲選，代表英國參加第二十七屆威尼斯雙年展，但他們兩人沒有現身在會場，因為覺得沒有必要。弗洛伊德只強調「將作品完整獨立地呈現」是對於繪畫最基本的尊重，因為「無論繪畫是否能夠說服人，那完全仰賴畫作本身的內容，繪畫已經表露出一切。」

母子關係

1989年，盧西安・弗洛伊德的母親露絲（Lucie née Brasch）在醫院過世，守候在病床旁的他立刻將母親最後的容貌用速寫的方式畫了下來。醫院規定必須要有工作人員隨側，但弗洛伊德不在意，他畫下她充滿了皺紋的臉龐、沒有了牙齒而凹陷的嘴巴，帶

弗洛伊德
畫家的母親
1989 炭筆畫紙
33.3×24.4cm
克里夫蘭美術館藏
（右頁圖）

10

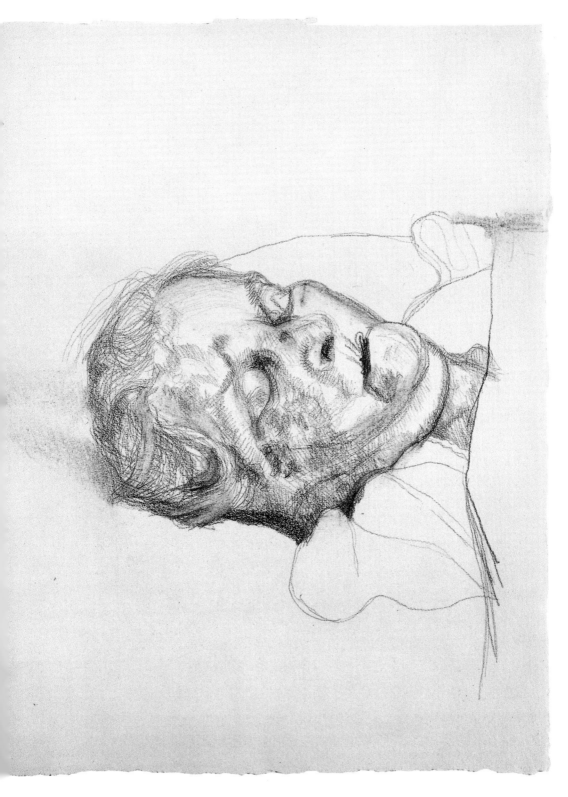

著些微的空虛感。

　　這一刻向前推五十年，1940年代早期，弗洛伊德有一次連續畫了三張母親的速寫。這一連串的肖像先是向上看，然後陷入了沉思，手托著臉頰太陽穴向下看。弗洛伊德一邊畫著，手感及線條愈來愈篤定，直到線條幾乎要超出紙張了，才停下這一連串速寫。

　　家族裡的人都叫他小名「盧克」，雖然母親願意做他的模特兒，但是看得出她在過程中仍按捺不住的煩悶；他是她最疼愛的孩子，一向如此；她對他有很高的冀望，喜歡打聽他的私事，常常會為他擔心。

　　畫中的母親正在想什麼呢？還好身邊的家人已經在幾個月前取得了英國的永久居留權；家族中最受敬重的長輩席格蒙・弗洛伊德雖然在去年過世了，不過認識他的政治家還是願意伸出援手幫助弗洛伊德一家；雖然逃過了歐洲內陸拘捕猶太人的危險，但是生活前景仍不明朗……。如果有人想更了解那個時代的背景，或是找出相互比較的範例，〈畫家的母親〉所描繪的可以是布萊希（Bertolt Brecht）的名劇《勇氣之母與她的子女們》裡的主角，1939年出版的這齣舞台劇描寫出二戰初期社會緊繃的神經。

弗洛伊德　**畫家的母親**
1940　鋼筆畫紙
三聯作每幅21.6×14.6cm
私人收藏

這些40年代畫在素描本邊緣角落的隨筆肖像，預告弗洛伊德在70、80年代為母親創作的大型油畫風格，直到1989年的小素描做為總結。每一張她的肖像都反應出了「仰賴畫作本身的內容，繪畫已經表露出一切」的簡單、切實原則。

童年時期

「不論你能做什麼，不管你夢想自己能做什麼，都開始動手吧！勇敢無畏有它的美感、力量及神祕不可解釋的魔力。」

——歌德

露絲和其他的母親一樣，會把她三個兒子的塗鴉保存下來，其中包括他們在波羅的海度假時畫的明信片，看得出房屋旁還有洋梨樹。丈夫年輕時在建築學校也為她畫了一些畫，但還是「盧克」的畫她特別用心保存。

弗洛伊德
靜物與仙人掌及花盆
1939
油彩畫布
41.9×38.1cm
私人收藏

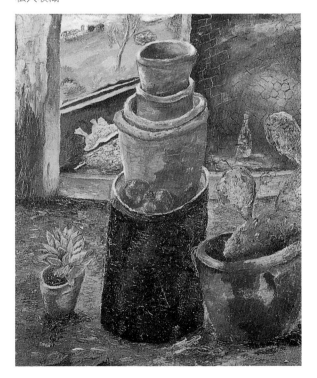

盧西安童年時期的塗鴉十分活潑，若不說有些早熟的話，其中的某些元素，像是馬匹及小狗，或是靠近窗外的大樹，也會在未來的作品中一再出現。

1922年12月8日出生，在家中三個小孩排名第二的盧西安・弗洛伊德（Lucian Michael Freud），常常認為自己是家中的異類。他曾說道：「我喜歡無政府式的想法，想像自己不受拘束，也不是出生於什麼有名的家族。或許是因為我有個安逸的童年。」

在柏林，他們住在靠近動物園的一所大公寓，盧西安在動物園學會滑冰、在自家後院的沙坑裡玩跳遠，頑皮的他小時候甚至曾和同學到商店裡

弗洛伊德　**馬匹與人物**　1939　油彩錫版　50.8×45.7cm　私人收藏

偷東西。直到他八歲的時候，一些小事故才讓他查覺到，自己不但沒有資格進入希特勒的青年團，而且被歸類為德裔猶太人，他是不被受歡迎的人物。1933年希特勒被任命為總理後，這種和社會的疏離感更加強烈，他的父母親決定盡快離開德國。

讀過英國經典童話《愛麗絲夢遊仙境》、《神駒黑美人》的盧西安和兩兄弟，九月的時候開始在英格蘭西南方的鄉間學校讀書。如此突然地離開家園，任何孩子都需要時間適應新的環境。弗洛伊德的筆跡也因此改變了，原本瘦長端正的歌德式字體，尖銳的筆觸漸漸消失，圓弧式繪畫般的跳躍字體，變成他獨特且從不對齊的筆跡。

「身為一位猶太人？我從來都沒有想過，不過這確實是我的一部分，」有一次澳洲籍的表演藝術家李寶瑞（Leigh Bowery）問弗洛伊德時他這麼回答：「希特勒壓迫猶太人的手段使父親帶我們到倫敦，不過倫敦真的是所有我去過的地方裡，讓我最樂於接受的了。」

在他的母親過世後，弗洛伊德在母親的遺物裡找到一份高中時期給學校家長的報告，上頭寫著：「盧西安似乎還不能駕馭英文，不過忘掉德文的速度倒是挺快的，這會是要求他暫時不要選修法文的一個好理由。」那是弗洛伊德來英格蘭後就讀的第一所學校，他在校的大部分時間都在照顧馬匹和山羊。後來轉學到一所實驗學校，他選修了石雕課程。在課堂上完成的一匹石馬，讓他在十七歲的時候順利甄試進入倫敦中央藝術和工藝學校。但他只就讀了一個學期便休學了，這是家人最後一次嘗試讓他接受正式學校教育。

從搞怪幻想到寫實本真——
風格探索的40年代

倫敦，特別是熱鬧的蘇活區，給予盧西安・弗洛伊德想要的刺激與靈感。他曾說道：「這裡，讓我的生命真正地開始了。」

弗洛伊德　**有鳥的風景**　1940　油彩畫板　39.5×32.3cm　私人藏

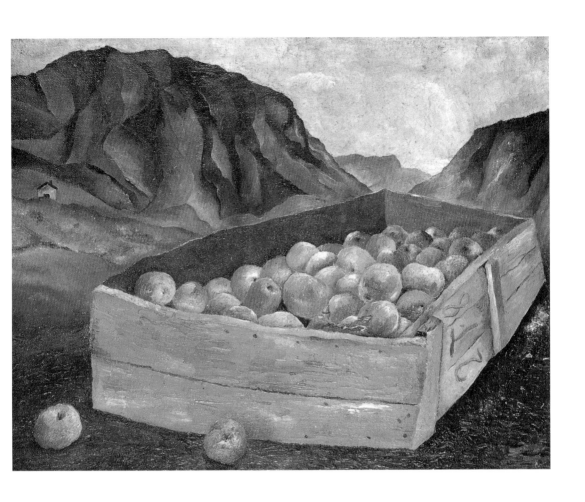

弗洛伊德
威爾斯的一箱蘋果
1939　油彩畫布
59.7×74.9cm
私人藏

的確，他接受的正規藝術訓練不多，直到1939年離開倫敦到東邊
的艾塞克斯（Essex）東安格利安繪畫學院，才讓弗洛伊德開始專
心從事繪畫。因為那裡的教學環境無拘無束，沒有初學者必修的
枯燥課程。

　　「在那大夥都很認真創作，創作氣氛很強烈，我也學習開始
認真工作。」弗洛伊德回憶道。創立這所學校的畫家塞德里克‧
莫理斯（Cedric Morris）乖張的性格及熱誠的工作態度影響了弗洛
伊德。「他工作的方式很奇特。有時候從上方一路畫下來，像是
紡織一塊布，或是把一幅本來就在那的畫軸攤開來一樣。甚至是
畫肖像的時候，他會先畫背景和眼睛，然後一口氣把畫完成就不
再碰它了。觀察他作畫很有趣。有一股篤定的感覺。」

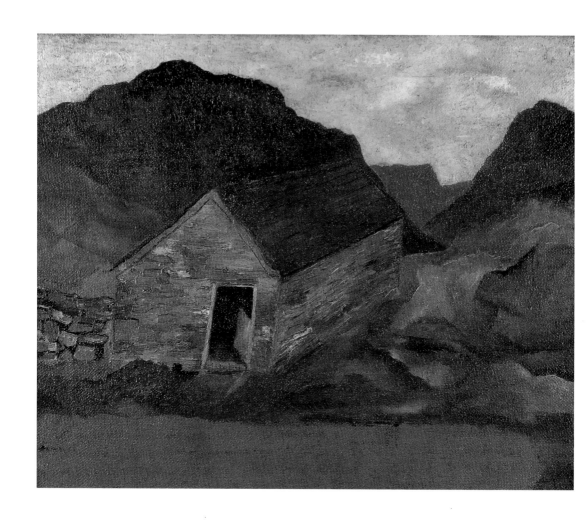

弗洛伊德
威爾斯的景觀　1939
油彩畫布
63.8×77.5cm
英國政府藝術收藏

　　弗洛伊德前往這所學院就讀後的幾個禮拜，學校就發生了火災。他懷疑是否是自己抽菸所造成的災害，深感愧疚。他在學校附近待了好一陣子，協助處理善後，秋季時便和一位習畫的同學到了威爾斯北方，住在山中的小屋裡作畫。

　　這段期間不算是一種冒險放逐，而是屬於半休憩及嘗試不同畫風的時光。有時他會在畫上惡作劇，例如把英格蘭產的蘋果放在威爾斯貧瘠的山丘間、嘲弄一位在倫敦認識的報攤小販（圖見〈倫敦記憶〉）；為偏遠的威爾斯添加詩歌及白日夢中幻想的人物、情色的幻想，從老鼠、油燈、逗趣的英國考古學家以至於房東先生及太太享受昏暗房間內的隱私時光，他畫下任何腦海中的

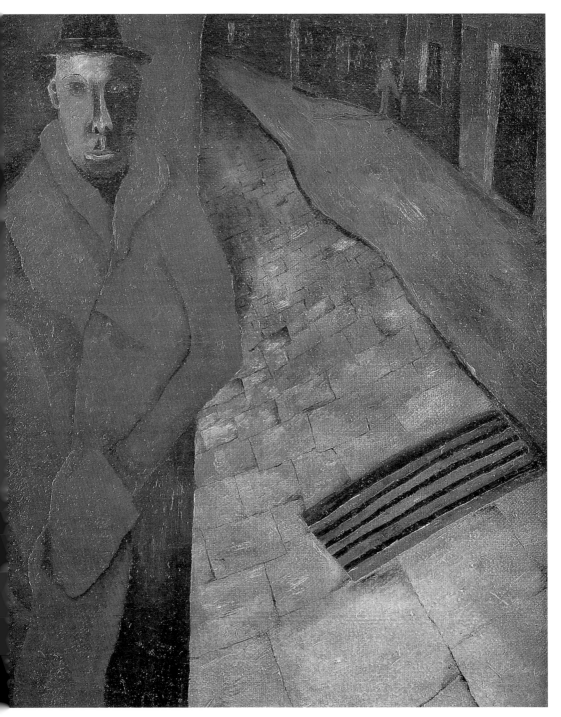

弗洛伊德　**倫敦記憶**　1939-40　油彩畫布　97.2×64.1cm　私人收藏

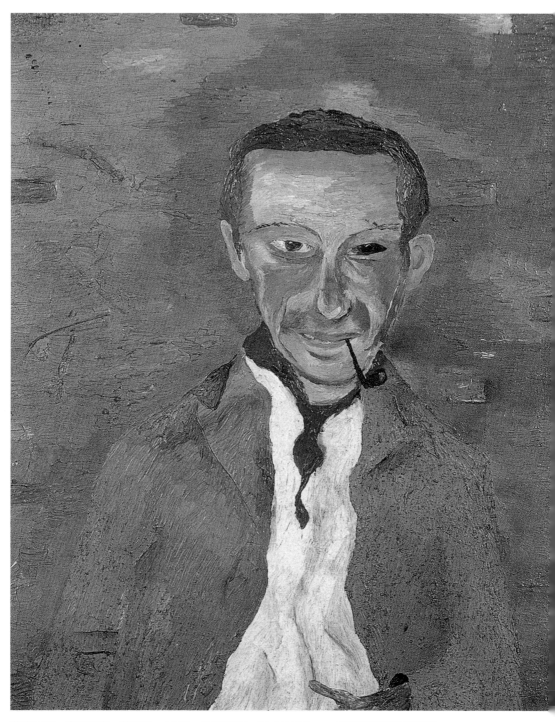

弗洛伊德　**塞德里克‧莫理斯**　1940　油彩畫布　30.7×25.6cm　威爾斯國家美術館藏

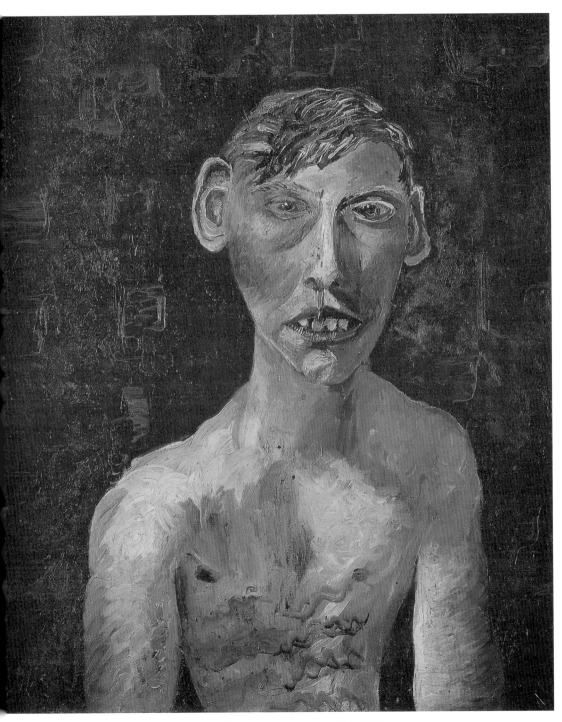

弗洛伊德　**被撤離疏散的男孩**　1942　油彩畫布　74.3×58cm　私人收藏

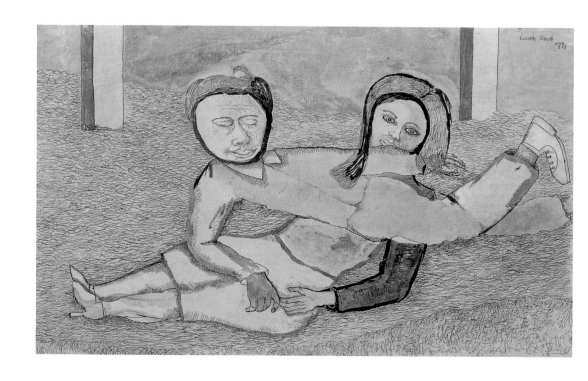

想法及捕捉視線的東西。一位他剛認識的年輕詩人史帝芬・斯班德（Stephen Spender）也在一個禮拜多之後加入了他們的行列，並帶了一份出版商印製的詩集樣本，他也為書籍配上自己的插畫。

這趟威爾斯之旅結束後，弗洛伊德帶著這批作品回到了塞德里克・莫理斯開設的新學院，以不同的心情面對繪畫，畫風也有了轉變。直到1941年冬季，二戰對英國的影響愈來愈深，他認為是時候離開倫敦，前往紐約了。因此他在利物浦的碼頭加入大西洋運輸船隊。

他隨身帶著顏料及畫具，但是在海上創作的美夢很快便破滅，首先因為天氣太過寒冷，另外則是危險的處境—在出航不久後，有一台德國飛機撞上後方的船隻，引發爆炸，弗洛伊德所處的船也提高警戒；雖然他和某些船員相處不錯，還為他們刺青、畫下肖像，不過大部分的船員常常捉弄他，讓他挺不好受。「他們覺得我總是在偷懶，但我已經盡己所能。每次我一把抹布放進水桶裡，它就結冰了。」到了加拿大哈利法克斯（Halifax, Nova Scotia），弗洛伊德離紐約只剩一小段航程，但他決定折返英國。

弗洛伊德　**於筒倉塔**
1940-41
鋼筆水彩亮光漆
20.3×45cm
私人收藏

弗洛伊德
威爾斯筆記本素描：房東太太的房間以及偷來的襪子
1940　鋼筆畫紙
21.6×14.6cm
私人收藏（右頁圖）

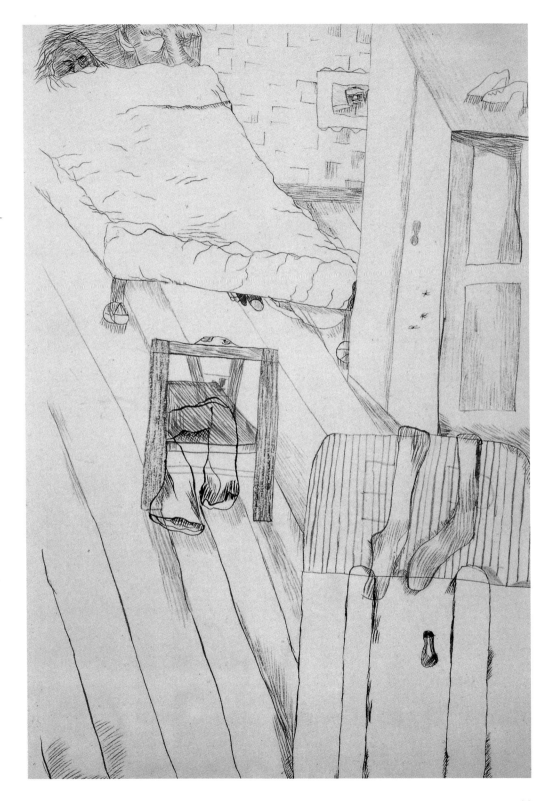

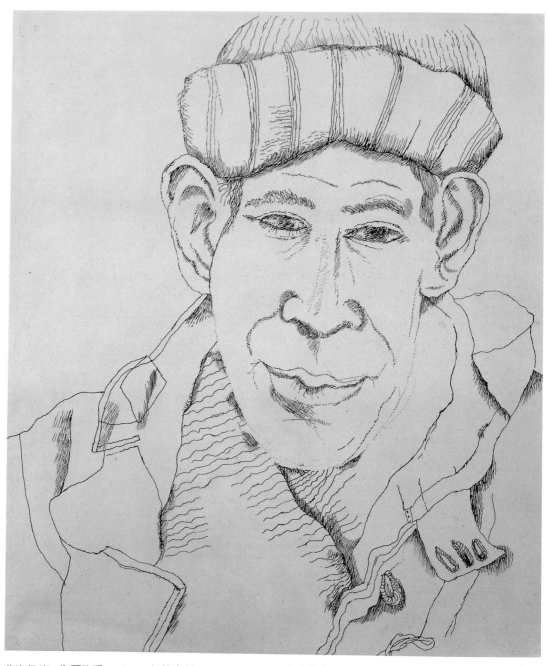

弗洛伊德　**海軍砲手**　1941　鋼筆畫紙　22.9×19.7cm　私人收藏

弗洛伊德　**有能力的行船者**　1941　墨水羊皮紙　38×25cm　私人收藏（右頁圖）

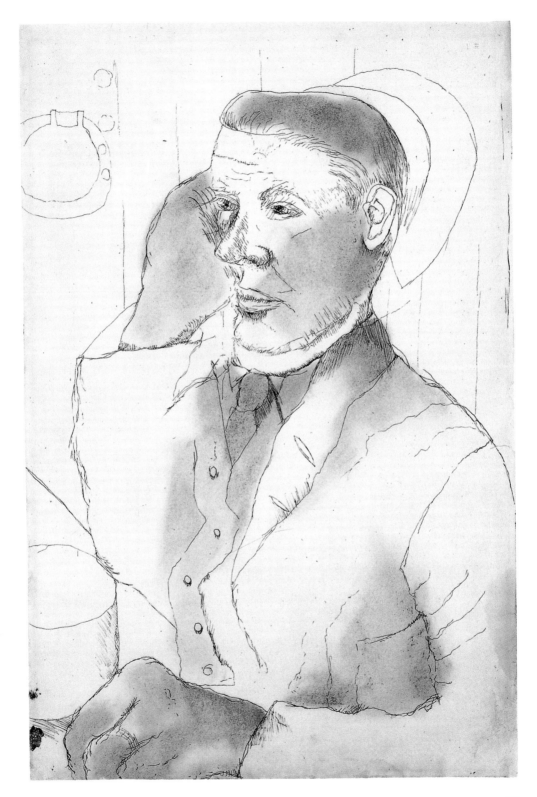

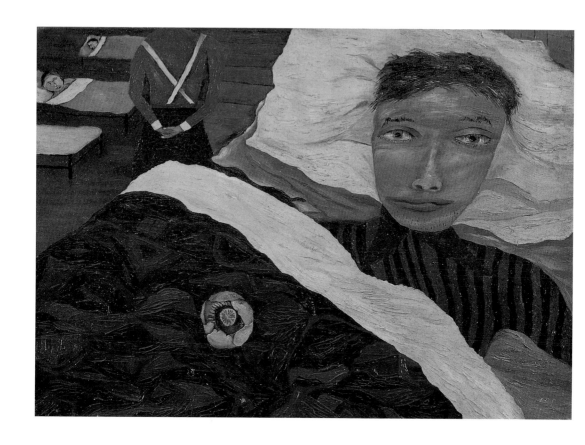

弗洛伊德　**在病院裡**
1941　油彩畫布
24.1×34cm
私人收藏

還好因扁桃腺炎的原故，他獲准離開船隊。

　　這個時期他為資助者彼得‧沃森（Peter Watson）畫的肖像，以及他躺在醫院病床上等待扁桃腺割除的自畫像，畫下他逐漸走出幻想世界，開始描繪現實的里程碑。例如〈難民〉描繪弗洛伊德的家庭牙醫師一家老小等待通過海關，或是等待通往倫敦的第一班火車的樣子；〈鄉村男孩〉則是弗洛伊德在塞德里克‧莫理斯新學院內自己的畫室空間畫的，背景可見許多畫作散亂地擺放著，襯托出略顯嚴肅的兩個英國鄉村男孩，能見弗洛伊德發展出更細膩的觀察力。

　　寫實逐漸取代了想像的物件。畫風的轉變也因此讓藝評認為弗洛伊德是跟隨德國藝術的潮流——在希特勒奪權之前，德國前衛藝術界所風行「新客觀主義」或稱「即物主義」的寫實藝術風格，這種畫風常具社會批判性，在戰後的德國藝術圈又再度風行

圖見29頁

弗洛伊德　**難民**
1941　油彩畫布
50.8×61cm
私人收藏

起來。但弗洛伊德討厭自己被這樣歸類。

　　「喔，真的嗎？我帶點惶恐的語氣說道。我曾經看過那些畫，而且馬上就知道我不喜歡。老實說我討厭所有關於德國的事物，除了葛羅茲（Grosz）例外：我喜歡他的作品……」對弗洛伊德而言，他接觸這些畫作的機會很少，戰爭時期又少有印刷品介紹這些畫作，所以只能憑第一印象評斷這些作品。「就像那些回頭向父母親尋求庇護的人：我看不起他們。除了為厭惡他們的行為之外，我覺得他們沒有真正的品格，所以我不瞭解人們為何總是吹誇那些畫作。中古世紀的德國畫真是糟糕。」弗洛伊德曾如此說道。

弗洛伊德　**鄉村男孩**　1942　油彩畫布　51×41cm

弗洛伊德　**彼得‧沃森**（Peter Watson）　1941　油彩畫布　35.6×25.7cm　私人收藏（左頁圖）

弗洛伊德喜歡荷蘭藝術的風格，像是倫敦國家畫廊中所典藏的作品，在戰爭中，這些畫作的印刷品也相對較容易獲得。塞德里克‧莫理斯也收藏一些法國畫家的畫冊及雜誌，弗洛伊德常翻閱這些書籍，也逐漸喜歡上法國畫風。

1941年所繪的〈男人及羽毛〉是弗洛伊德的自畫像。羽毛象徵了他對荷蘭畫風的喜愛，人物身後工整的磚牆以及漂浮的地面呈現超現實的感覺。那年夏天，弗洛伊德體檢時醫護官將他的健康狀況列為「極度不適合參加軍隊」。這幅畫或許描繪出他當時鬱鬱不安的心境。

「我不是個常常會反省自己的人，但我很害羞，所以需要仰賴誇大的言行來克服障礙。」1946年弗洛伊德首次與畢卡索會面，他穿著蘇格蘭方格褲，上衣是海軍的條紋式樣，有時頭戴一頂土耳其氈帽，裝扮大膽前衛。畢卡索多年後仍記得弗洛伊德當時的穿著以及高唱軍歌的樣子。隨著年齡的成熟，他也變得比較有自信，而逐漸不需要在創作上或者是社交場合中，試圖以特別的手法吸引他人目光。

《埃及的歷史》引起的寫實興趣

40年代末期，一本記載古埃及藝術的經典著作《埃及的歷史》（Geschichte Aegyptens），成了弗洛伊德最愛不釋手的參考書。有了這本書，其他新穎的題材和超現實的描繪對弗洛伊德而言，變得不那麼重要。他曾經表示自己已經不記得究竟是從父親的書架上，還是資助者彼得‧沃森那裡得到了這本書。但是書中的狗及獵鷹玄武岩雕像，還有放在埃及木乃伊上的亡者肖像（他的祖父收藏了數件類似的作品）都為他帶來許多靈感。特別是一張皇后娜芙蒂蒂頭像的照片，勾起了小時候外祖母曾經帶他參觀柏林埃及博物館的回憶。

在閱讀這本書多年後，他選出了其中最喜歡的兩頁，並以繪畫、攝影的方式記錄下來。這是兩尊莊嚴的頭像，屬於公元前1360年古埃及阿克那頓（Akenaten）王朝下的產物。不同於其他

弗洛伊德
男人及羽毛（自畫像）
1943 油彩畫布
76.2×50.8cm
私人收藏（左頁圖）

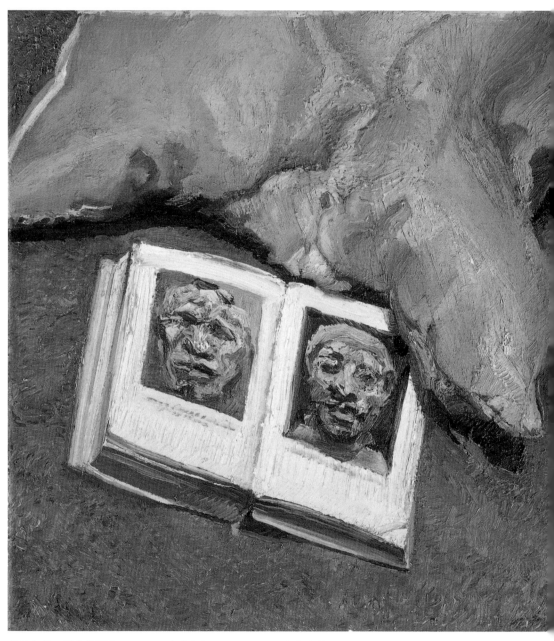

弗洛伊德　**靜物與書本**　1993　油彩畫布　42×38cm　私人收藏

弗洛伊德　**自畫像**
1939　油彩畫布
30.5×22.9cm
私人收藏

的法老，阿克那頓偏好自然寫實的裝飾風格，使一向將雕塑神格化的古埃及藝術，有了貼近一般民眾及家庭生活的面貌。

《埃及的歷史》中的這兩尊頭像照片，便有各自的風格表情。對弗洛伊德而言，這兩尊雕像最吸引人的原因是沒有人知道他們的名字或身分。「就某種層面來說，他們是一般人而不需特地被歸類為埃及人。當你發覺一件觸動人心的事物，想去挖掘更多細節的欲望反而減少了。」弗洛伊德解釋道。

《埃及的歷史》一到弗洛伊德的手中便成了創作的靈感來源，1939年弗洛伊德仿效了右邊那一尊頭像創作了〈自畫像〉。相隔五十年後，1993年他將這本書攤開來，展示最喜歡的這兩頁照片，放在枕頭上畫成了〈靜物與書本〉。

這些從古埃及雕塑工坊挖掘出來的頭像作品，烙印在弗洛伊德的腦海中成了一種樣版，這兩尊雕像的面孔像是鬼魂般附身在他所創作的許許多多肖像作品中。特別是他為其他畫家所做的肖像畫：1952年〈法蘭西斯·培根〉（1988年從柏林被偷走後，至今仍下落不明）、〈約翰·明頓〉（John Minton）、1976年〈奧爾巴赫〉（Frank Auberbach），還有2002年〈大衛·霍克尼〉（David Hockney）。異於弗洛伊德的一貫作風，他用畫家們的真名為這些肖像畫作命名。

圖見36頁
圖見37頁
圖見38頁
圖見39頁

弗洛伊德除了自己的家人之外，其他的肖像從不指名道姓，觀者不知道畫中人物是那一國人、什麼身分背景。他曾解釋道：「部分原因是為了隱私，另一方面我覺得姓名和畫作本身沒有什麼關係。」

不過有一幅特例，也是惟一一幅使用頭銜命名的畫作——

圖見34頁

〈英國皇后伊莉莎白二世肖像〉完成於2001年，雖然是幅臉部的特寫，但卻令人感到十分疏遠，讓人聯想起相隔兩千三百年的古

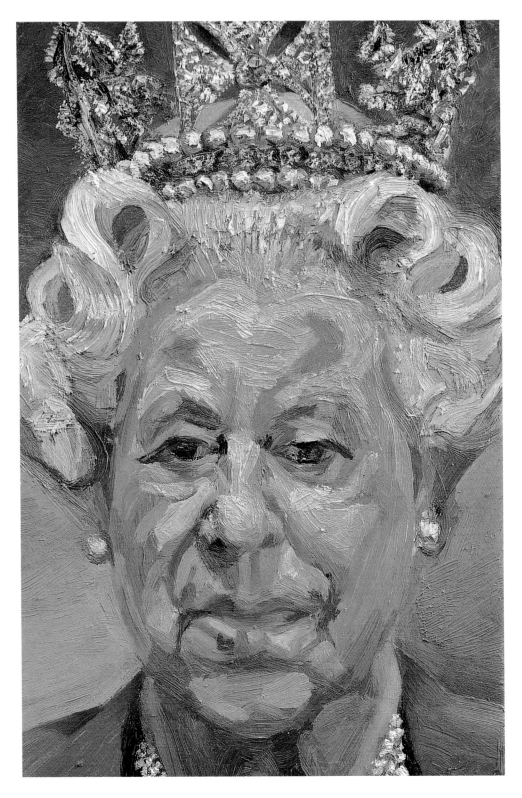

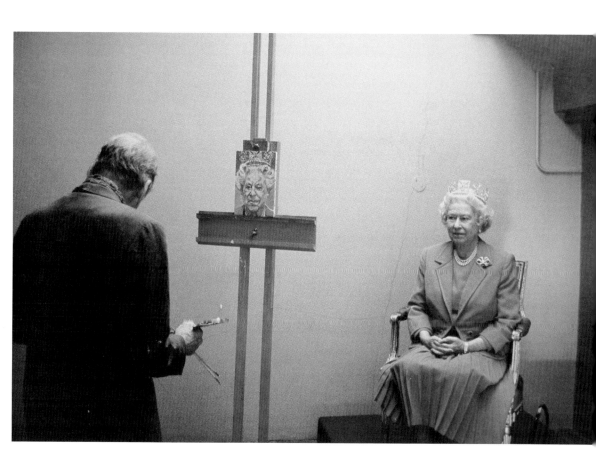

弗洛伊德正在為英國女皇伊莉莎白二世畫像 2001（攝影：大衛・道松）© David Dawson, courtesy of Hazlitt Holland-Hibbert

埃及皇后娜芙蒂蒂頭像，這是法老王阿克那頓統治時期寫實藝術風格的再度詮釋。

動物與靜物畫的戲劇性張力

　　無論是靜物畫或是活生生的人像，弗洛伊德似乎都能在畫中表現出一股戲劇性的張力。當他說服不了其他人來扮演他的模特兒，他會畫一些由植物、水果、煤炭或是葡萄乾麵包所構成的靜物畫，都傳達出奇特的氛圍。

　　在倫敦的聖約翰伍德區，他和另一位彼得・沃森資助的畫家克斯頓（John Craxton）共用一間畫室。他發現在街角的寵物店可以找到實驗用的死猴子，這成了種種出現在他的靜物畫作裡的圖

弗洛伊德
英國女皇伊莉莎白二世肖像
2000-1　油彩畫布
23.5×15.2cm
英國皇室藏（左頁圖）

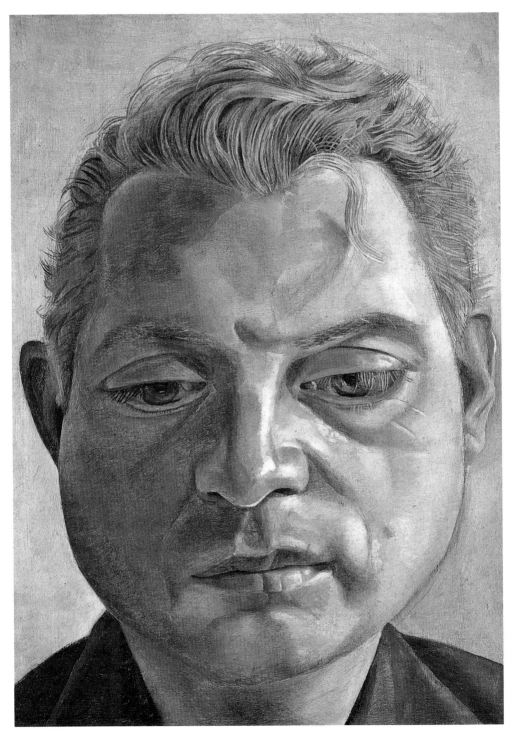

弗洛伊德　**法蘭西斯・培根**　1952　油彩銅板　17.8×12.8cm

弗洛伊德　**約翰・明頓（畫家）**　1952　油彩畫布　40×25.4cm　倫敦皇家藝術學院收藏（右頁圖）

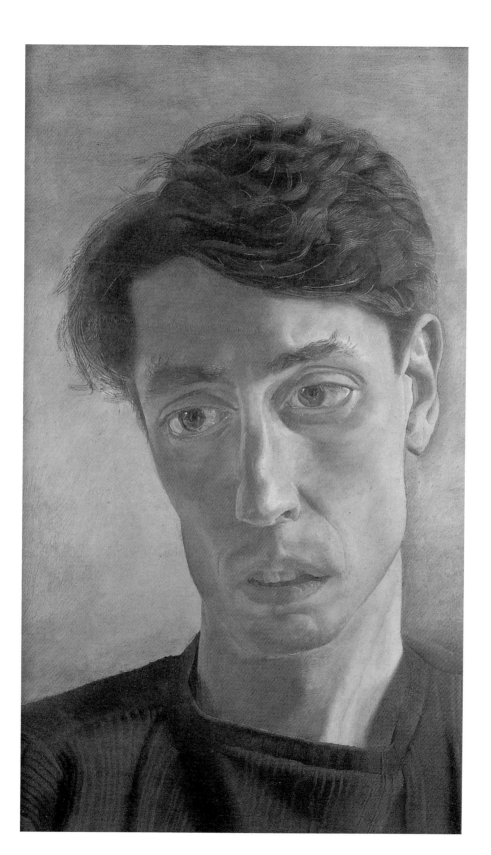

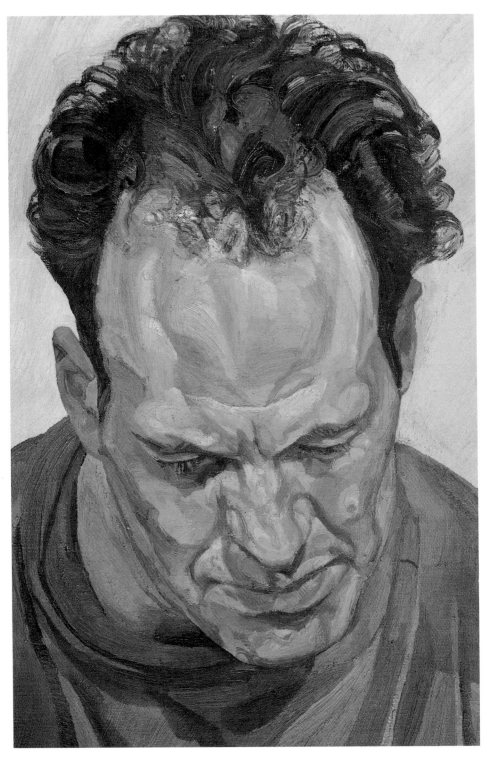

弗洛伊德　**奧爾巴赫**　1975-76　油彩畫布　40×26.5cm　私人收藏

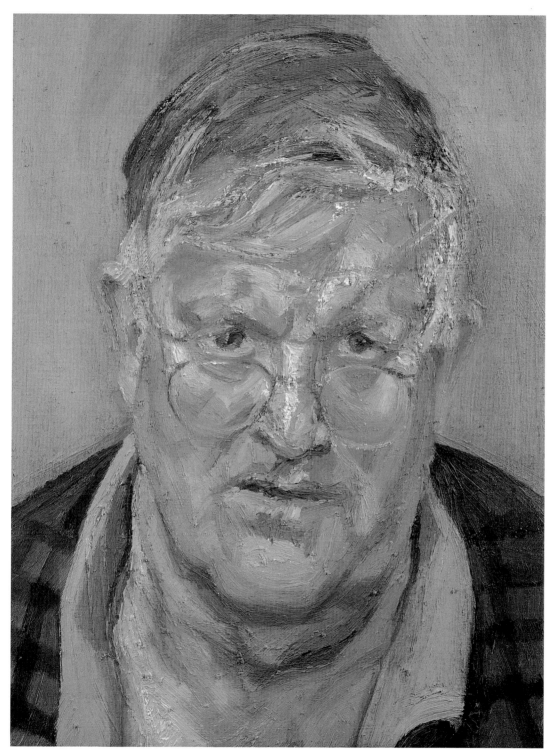

弗洛伊德　**大衛・霍克尼**　2002　油彩畫布　40.6×31.2cm　私人收藏

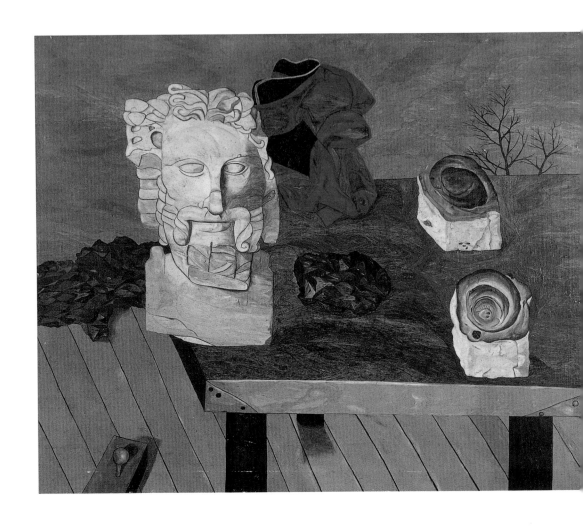

像之一。後來他為尼可拉斯‧摩爾（Nicholas Moore）的詩集《玻璃塔》創作了系列插畫，也可見到這些元素。

　　弗洛伊德創作的插畫帶著強烈的個人風格，但和文章本身關聯性較薄弱。他先是挑選詩篇中吸引他的字詞，然後以動物的造形表達自己的解讀。例如《玻璃塔》其中一首詩出現「在獨角獸面前為什麼要開槍？」的句子，弗洛伊德便畫了一頭前額長角的斑馬，顯現出畫家的天馬行空。

　　弗洛伊德擁有一個斑馬頭的標本，這是第一任已婚的女友柔娜（Lorna Wishart）送給他的。他很喜歡這個標本。有段時間他沒有其他的家當，只帶著這顆笨重的斑馬頭從聖約翰伍德的畫

弗洛伊德
靜物與雀爾喜麵包
1943　油彩木板
40.3×50.8cm
美國匹茲堡卡內基藝術
博物館

圖見42頁

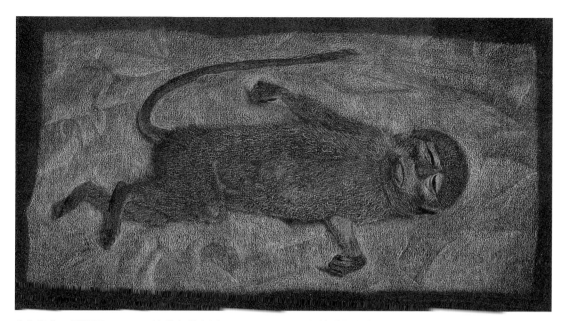

弗洛伊德　**死猴子**　1950　粉彩水彩畫紙　21.2×36.2cm　紐約現代美術館藏

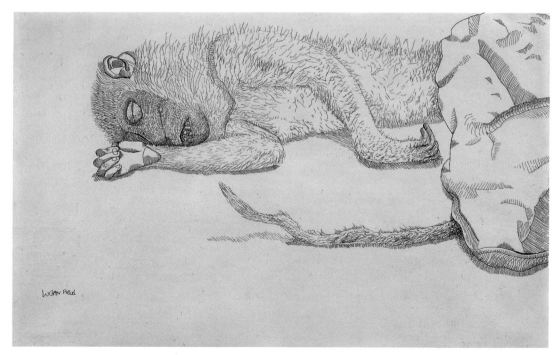

弗洛伊德　**死猴子**　約1944　墨水蠟筆畫紙　15.2×33cm　私人收藏

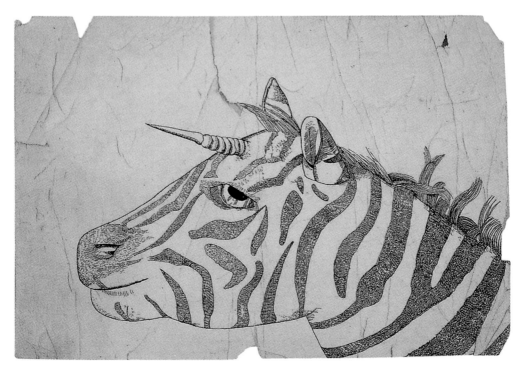

弗洛伊德　**有獨角獸尖角的斑馬頭像**　1943　鋼筆畫紙　14×21.6cm　私人收藏

弗洛伊德　**大衛・伽斯可尼**（David Gascoyne）　1944　鋼筆畫紙　12×17.8cm　私人收藏

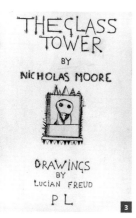

THE GLASS
TOWER
BY
NICHOLAS MOORE

DRAWINGS
BY
LUCIAN FREUD
P L

弗洛伊德1944年為尼叩
拉斯·摩爾的詩集《玻
璃塔》所創作的插畫。

弗洛伊德　**大衛·埃默
里·伽斯可尼**
1944　鋼筆畫紙
17.8×15.2cm
私人收藏

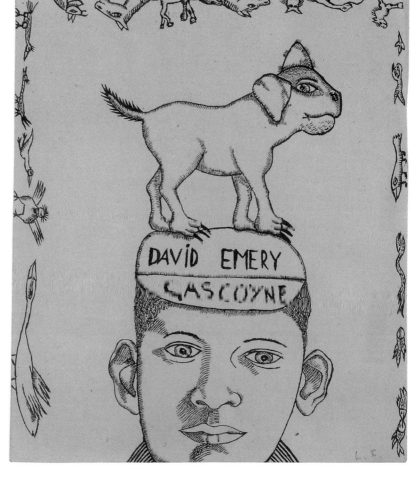

室，坐著小船，沿著渠道至少走了一公里才把它搬到倫敦德拉米
街（Delamere Terrace）的新家。

圖見45頁　　在新畫室裡他創作了〈畫家的房間〉，斑馬頭的黑色線條
被搶眼的紅色取代，房間裡還有一株棕櫚樹、一張沙發、一頂禮
帽，還有 一條圍巾，顯示出女友柔娜在他的情感世界中佔有的重
要地位。柔娜偶爾會從家中帶來其他的東西供他作畫，有一次她
甚至帶了一隻死掉的蒼鷺。弗洛伊德也以她的孩子麥可為主角畫
圖見44頁　了〈雙手交錯的男子〉，畫中的主角看來十分早熟。當這段愛
情逐漸凋零的時候，弗洛伊德為柔娜畫了兩幅畫〈女子與鬱金
圖見46、47頁　香〉及〈女子與黃水仙〉，首次描寫出痛苦的情緒感受。

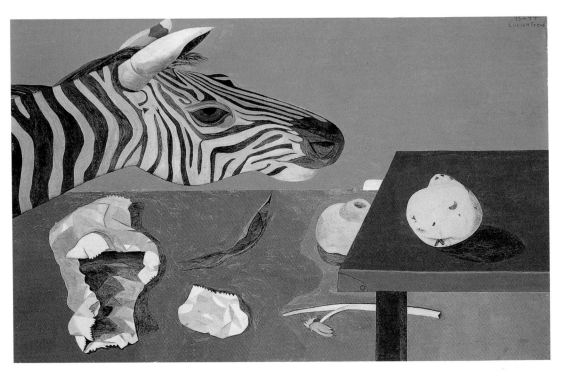

弗洛伊德　**藍桌上的榲桲果**　1943-44　油彩畫布　36.8×58.4cm　德國錫根（Siegen）當代美術館藏

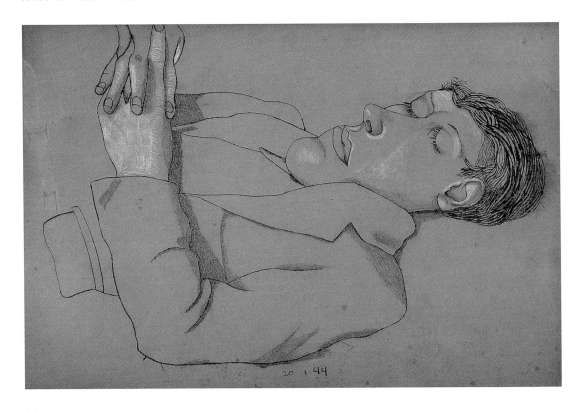

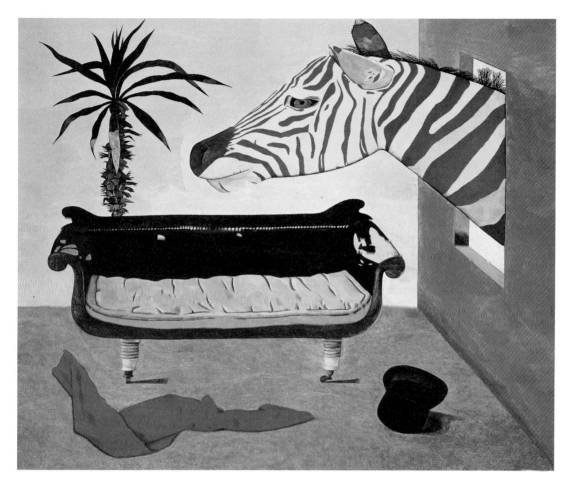

弗洛伊德　**畫家的房間**
1944　油彩畫布
62.2×76.2cm
私人收藏

弗洛伊德　**死蒼鷺**
1945　油彩畫布
49×74cm　私人收藏
（右圖）

弗洛伊德
雙手交錯的男子　1944
鉛筆炭筆畫紙
28×45cm　英國德文
郡（Devonshire）公爵
基金會收藏（左頁下
圖）

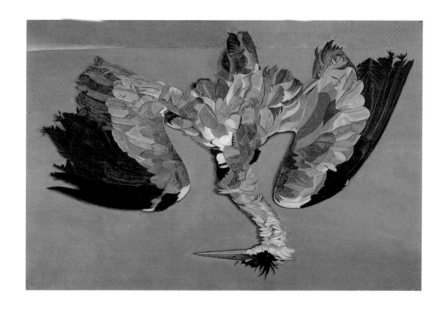

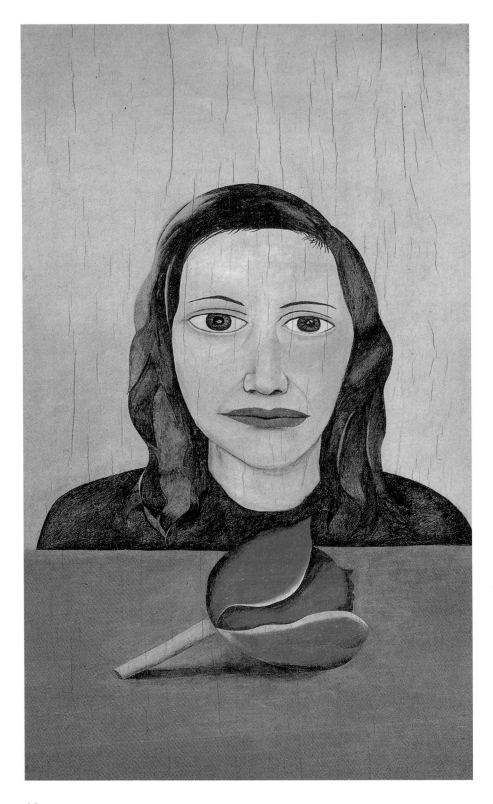

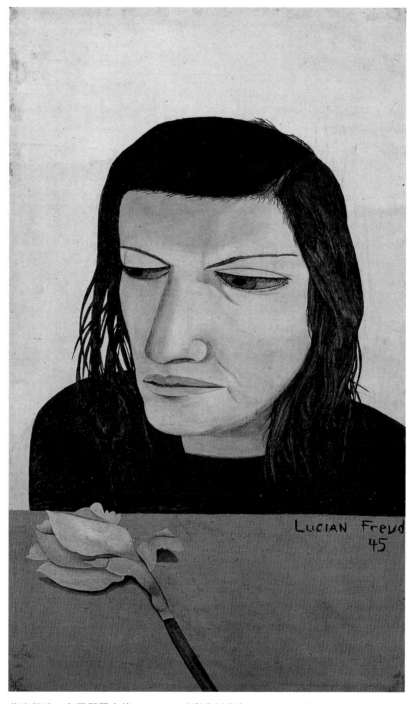

弗洛伊德　**女子與黃水仙**　1945　油彩畫板畫布　23.8×14.3cm

弗洛伊德　**女子與鬱金香**　1945　油彩木板　23×12.7cm　私人收藏（左頁圖）

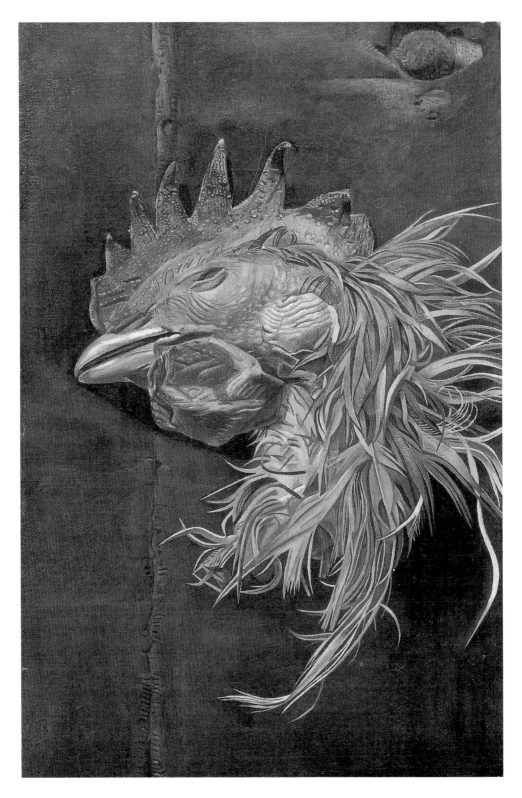

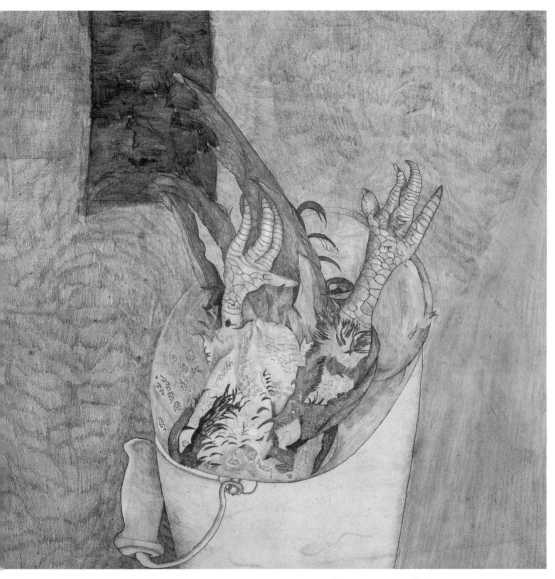

弗洛伊德　**水桶內的雞**　1944　鉛筆色鉛筆畫紙　38×38cm　紐約Matthew Marks畫廊

弗洛伊德　**公雞頭**　1951　油彩畫布　20.6×13cm　英國文化藝術協會收藏（左頁圖）

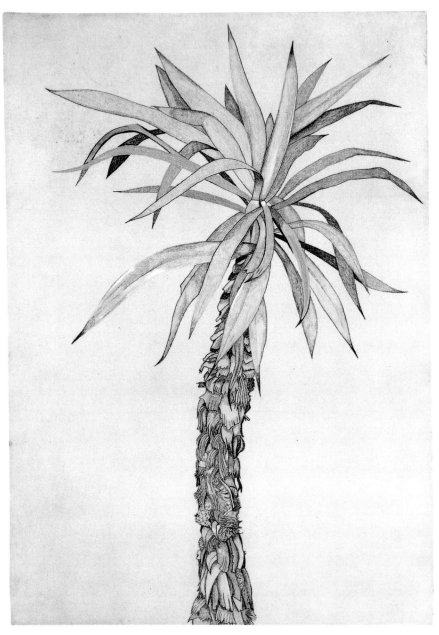

弗洛伊德　**棕櫚樹**　1944　粉彩炭筆墨水畫布　61.5×43.5cm　倫敦弗洛伊德博物館藏

弗洛伊德　**金雀花**　1944　鉛筆蠟筆灰色畫紙　45.8×30.5cm　倫敦James Kirkman公司收藏（右頁圖）

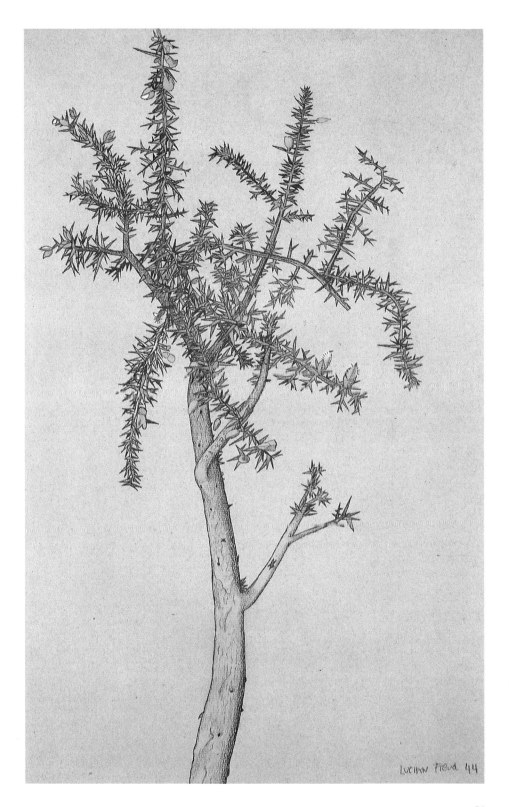

LUCIAN FREUD 44

51

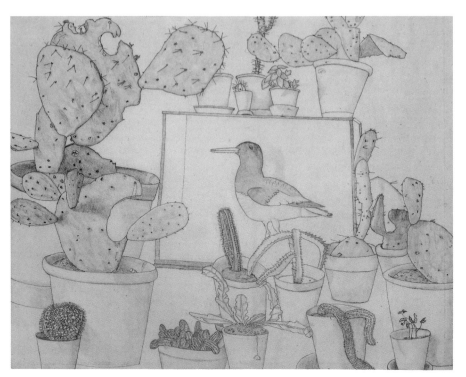

弗洛伊德
仙人掌與小鳥布偶
1943
鉛筆藍色筆畫紙
40.6×53.3cm
私人收藏

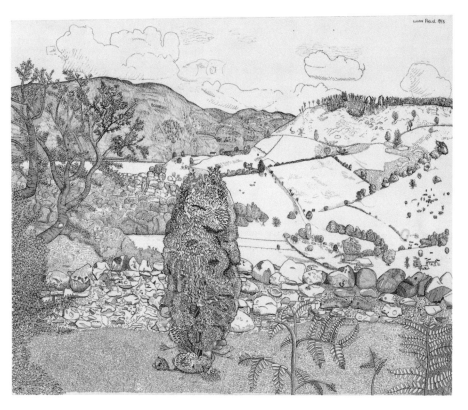

弗洛伊德
從高地看尼羅斯
1943
鉛筆墨水畫紙
37.2×45.4cm
私人收藏

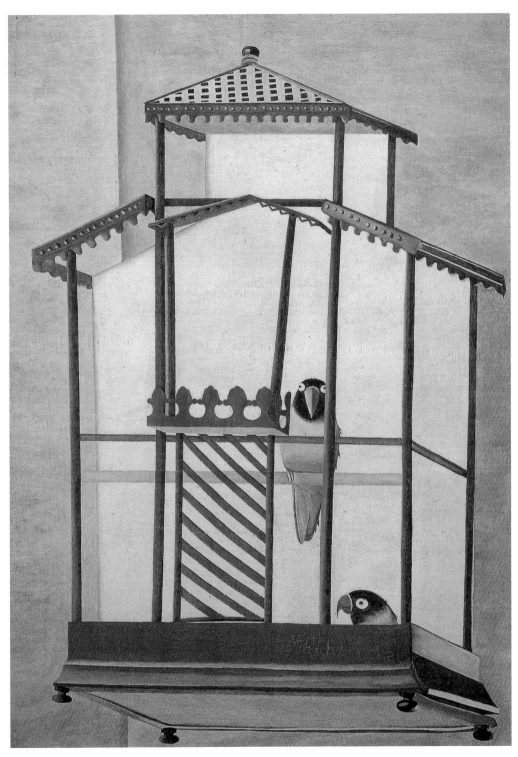

弗洛伊德　**籠中之鳥**　1946　油彩木板　35×24.8cm　私人收藏

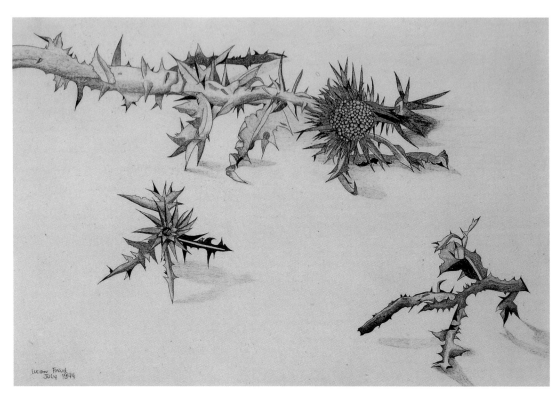

弗洛伊德　**蘇格蘭薊**　1944
鉛筆色鉛筆畫紙　22.9×33cm
私人收藏

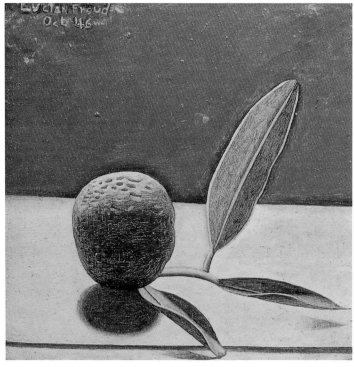

弗洛伊德　**未熟的桔子**　1946
油彩金屬板　9×9cm
英國帕蘭德之家（Pallant House）
美術館藏

弗洛伊德　**蕁麻**　1947　油彩木板　21.6×17cm　私人收藏

弗洛伊德　**香蕉**　1953　油彩畫布　22.9×15cm　英國南漢普敦市立藝廊藏

弗洛伊德　**牙買加植物**　1953　油彩畫布　22.9×15cm　私人收藏

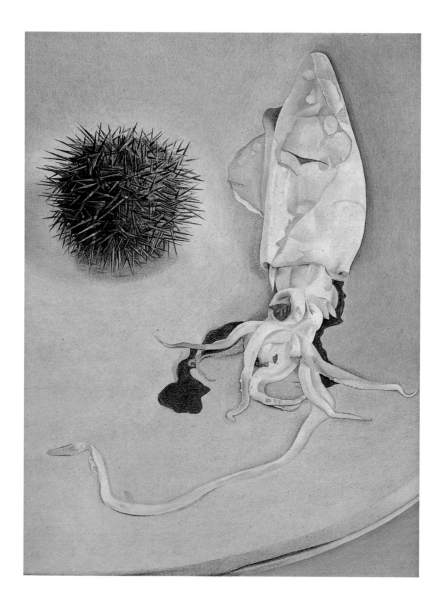

弗洛伊德　**烏賊與海膽**
1949　油彩銅版
30×23cm
英國蘭開夏郡哈里斯博
物美術館

弗洛伊德　**靜物與蘆薈**　1949　油彩畫布　21.5×29.8cm　倫敦私人收藏（右頁上圖）
弗洛伊德　**靜物與牛角**　1946-47　油彩木板　15.2×25.4cm　私人收藏（右頁下圖）

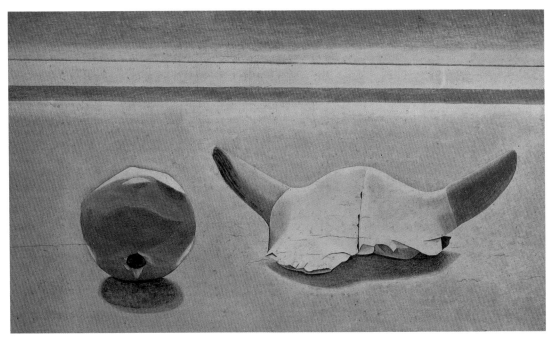

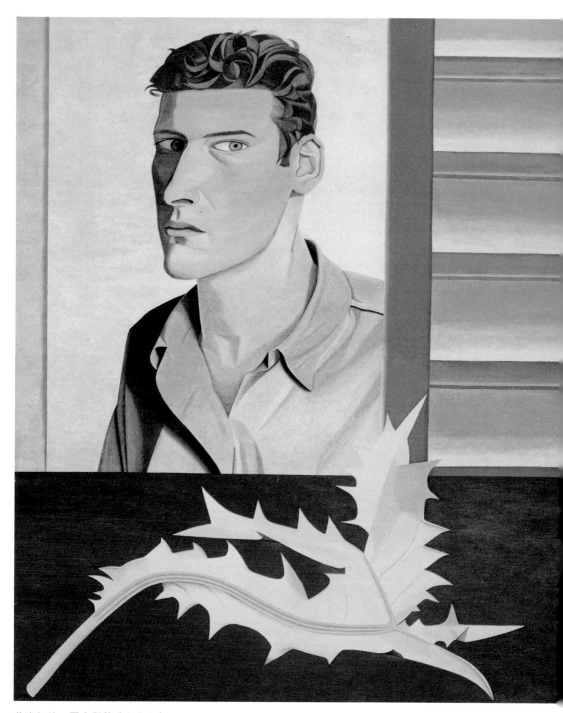

弗洛伊德　**男人與薊（自畫像）**　1946　油彩畫布　61×50.2cm

「我的畫有強烈的自傳體傾向，全關於我和我的四周。」

戰爭結束後，弗洛伊德曾嘗試離開英格蘭到其他較溫暖的國家，但旅途中卻經歷許多波折。就如1941年在船隊上工作的經驗，他首次搭乘漁船前往法國的途中，只到英屬的錫利群島便被迫折返。

在資助者彼得‧沃森的協助下，他在1946年六月成功旅行巴黎及希臘兩地。當時希臘正經歷旱災及內戰，他和畫家友人克斯頓便住在希臘的波羅斯小島（Poros）數個月。弗洛伊德畫了一些當地人的肖像及景觀。他們似乎與世隔絕，不受都市裡動亂的影響，只能從熟成的柑橘樹及地中海的粼粼波光間嗅到一絲苦悶的氣味。

「以一種糾結在一起的寫實風格作畫，似乎是惟一我能適應的創作方式。我從不將畫作重新塗改，而是以一種將錯就錯的方式完成它。我覺得這樣蠻好的。」弗洛伊德曾說道。

回到倫敦之後，他認識了雕塑家艾普斯坦（Jacob Epstein）的女兒凱蒂（Kitty Epstein），並進一步發展關係。凱蒂也剛好是前女友柔娜的姪女，因此兩人面貌有些神似。

圖見65頁

1947至1952年間，弗洛伊德為凱蒂畫了多幅肖像，最初一幅是身材瘦小、好奇地張大雙眼的〈穿深色外套的女孩〉。經過幾個月後，她的姿態變得比較沉穩，弗洛伊德為她獻上許多禮物，首先畫她拿著一隻小貓，後來懷孕的時候，則是畫她拿著一朵冬天的玫瑰。

凱蒂在巴黎生了病，弗洛伊德用版畫的方式畫下她躺在病床上，手拿著無花果的葉子，像是《愛麗絲夢遊仙境》重演，凱蒂化身為故事中的主人翁，必須一再面對令人發窘的困境。

圖見69頁

弗洛伊德也訝異他的繪畫逐漸能刻劃出更深刻的情緒及氛圍。以1951年的〈帕丁頓室內〉為例，他描繪了一名握緊拳頭的平凡男子面對著一株凌亂的棕櫚樹，突顯出嚴厲而絲毫不懈的日

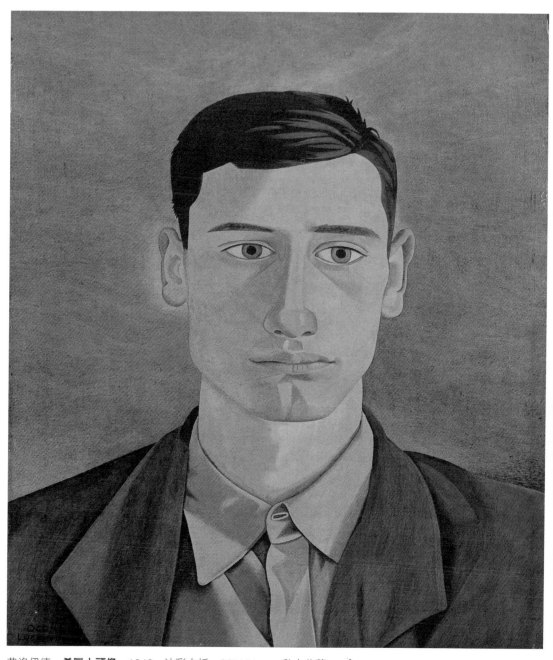

弗洛伊德　**希臘人頭像**　1946　油彩木板　28×24cm　私人收藏

弗洛伊德　**靜物與青檸檬**　1947　油彩木板　27×17cm　私人收藏（右頁圖）

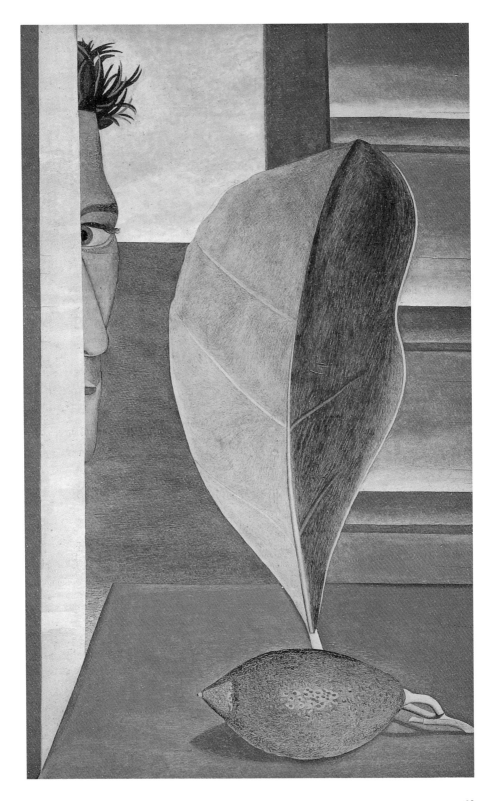

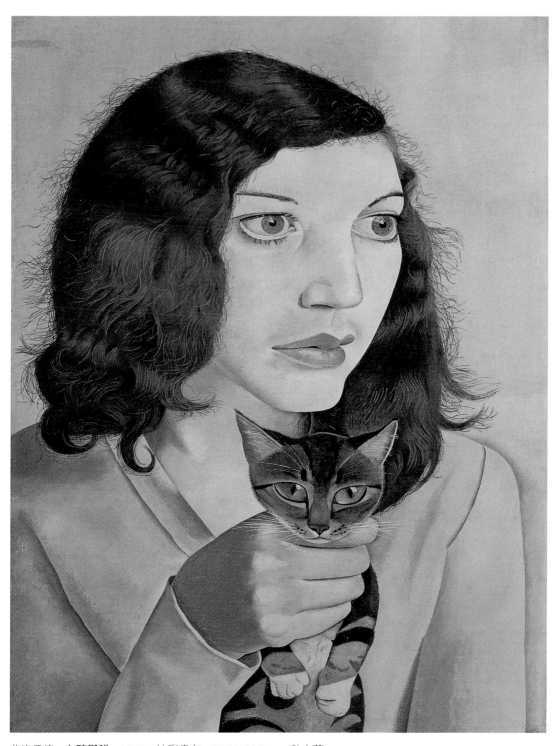

弗洛伊德　**女孩與貓**　1947　油彩畫布　39.5×29.5cm　私人藏

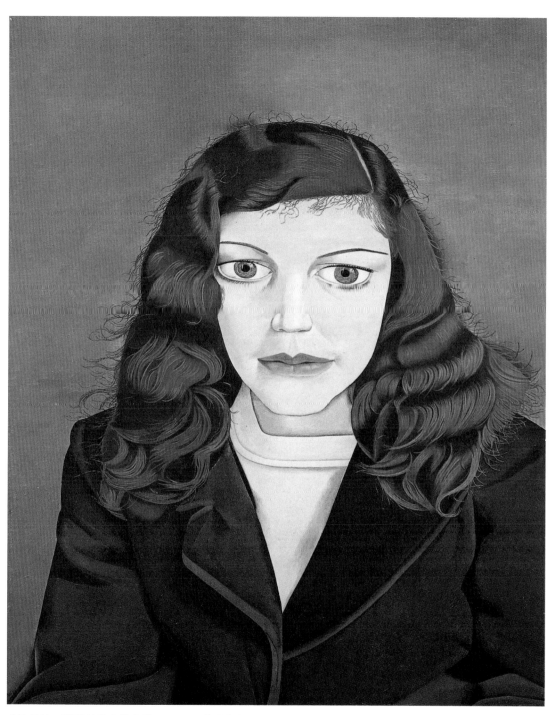

弗洛伊德　**穿深色外套的女孩**　1947　油彩畫布　47×38.1cm　私人收藏

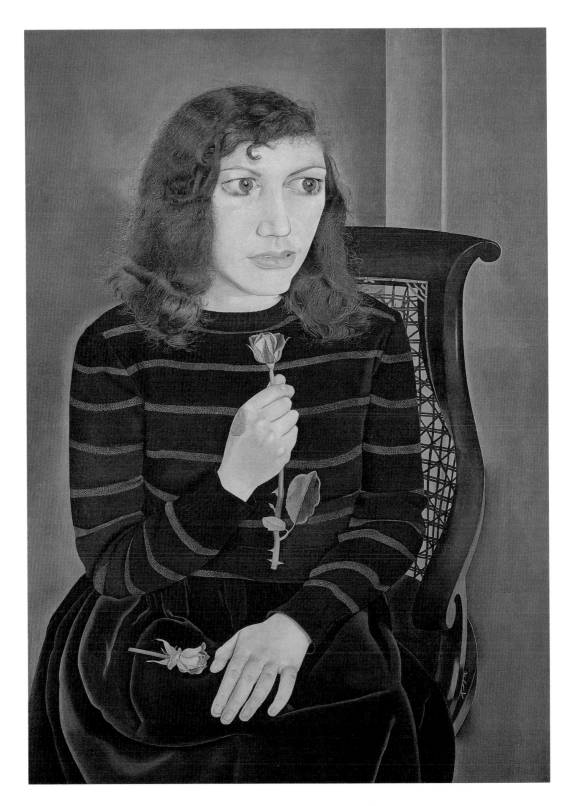

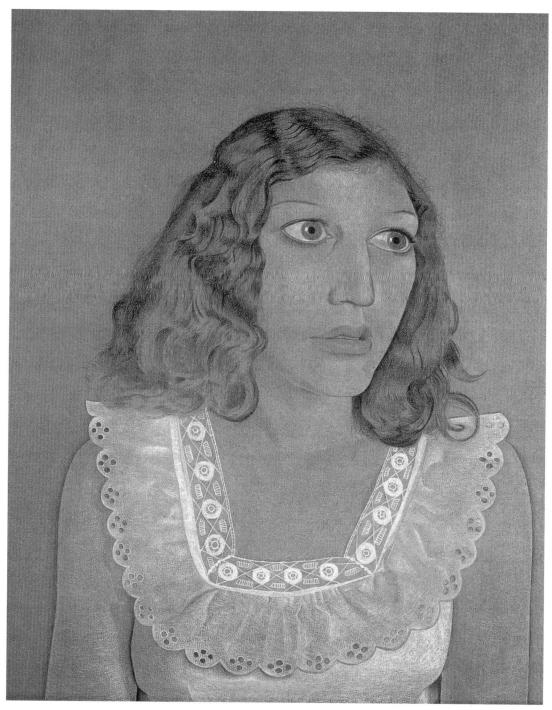

弗洛伊德　**穿白洋裝的女孩**　1947　鉛筆色鉛筆淡彩　57×48.3cm　私人收藏

弗洛伊德　**女孩與玫瑰**　1947-48　油彩畫布　39.4×29.5cm　英國文化協會藏（左頁圖）

弗洛伊德　**女孩與葉子**　1948　粉彩灰紙　47.9×41.9cm

弗洛伊德　**帕丁頓室內**　1951　油彩畫布　152.4×114.3cm　利物浦沃克美術館藏（右頁圖）

弗洛伊德　**女子與白狗**
1951-2　油彩畫布
76.2×101.6cm
倫敦泰德美術館藏

常感。弗洛伊德在倫敦蘇活區的小酒吧認識了這位名叫哈里‧戴蒙特（Harry Diamond）的街頭攝影師。在這幅畫中，他腳下的紅色地毯襯托出他的個性，邋遢的大衣顯示他不在意外表，而窗外蒼白的天際、蕭瑟的枯樹和石牆，似乎也反映了他的心理世界。

　　另外一幅同時期的作品〈女子與白狗〉也微妙地掌控了畫作氣氛。這幅畫是弗洛伊德與凱蒂離婚前一年畫的，包含了許多細節筆觸，小狗的毛皮以及凱蒂的浴袍領子都被清楚地畫了出來。他們坐在藍白條紋的床墊上方，身後的布簾將原本應該是居家環境的空間隔離開來，充滿了疏離感。凱蒂手上戴著結婚戒指，從方窗透進來的光影倒映在她提高警戒的雙眼，似乎尋求著某種關注。

　　「我不認為這些是細節。最主要的議題很簡單，是我把專

弗洛伊德
彼得・沃森肖像
約1950
炭筆粉筆灰色畫紙
48×36cm
倫敦維多利亞及阿伯特
博物館藏

注力放在什麼東西上。我總覺得如果一個人會特地去注意這些細節的話，那對畫是有整體性的傷害的。反觀新古典主義畫家安格爾（Ingres）作品，我會因一塊布幕皺摺的畫法而被打動，因為安格爾連這種細節也是以最簡練而單純的方式所畫的。」弗洛伊德曾批評自己的〈女子與白狗〉是一種展示品：「好像刻意地想要表現畫技似的；甚至趨近於希臘式的繪畫。」

三年後，弗洛伊德畫了一幅和第二任妻子卡若林（Caroline Blackwood）共住在巴黎旅館的畫作。〈旅館房間〉描繪兩人在狹小的房間裡不安地僵持著，有些類似安格爾的風格，好像在畫中埋藏了許多小細節等著觀者一一去發掘。一位藝評者在看過這幅畫後寫道：「畫中的男子雙眼掃射過房間，就像被困在鼻煙壺裡的跳蚤」，弗洛伊德站在窗戶與妻子的床之間，就像臨街空蕩蕩的房間，他們兩人的情感像是平行線一樣沒有交集。

圖見72頁

弗洛伊德雖然曾說過：「我不認為繪畫是因情感而生，因為我知道情感是導致藝術品失敗的主要原因。」但他的作品仍充滿了情緒感覺。例如1954年的〈皮條客〉，則是混雜著既好奇又惱

圖見73頁

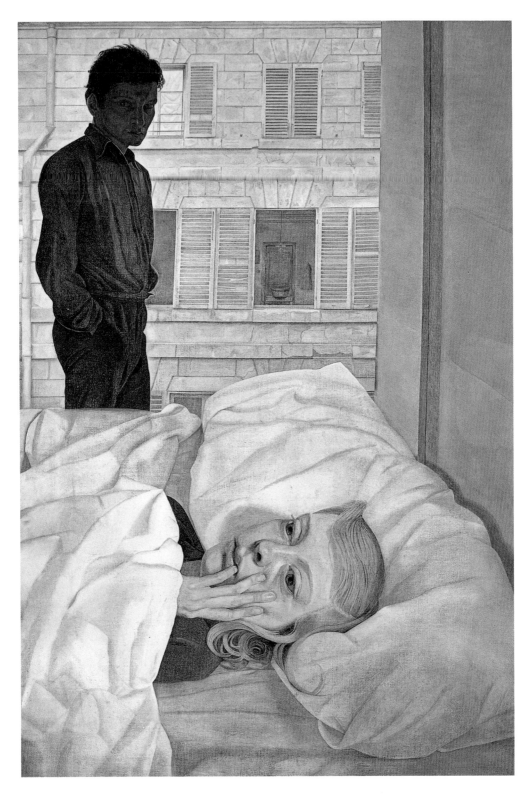

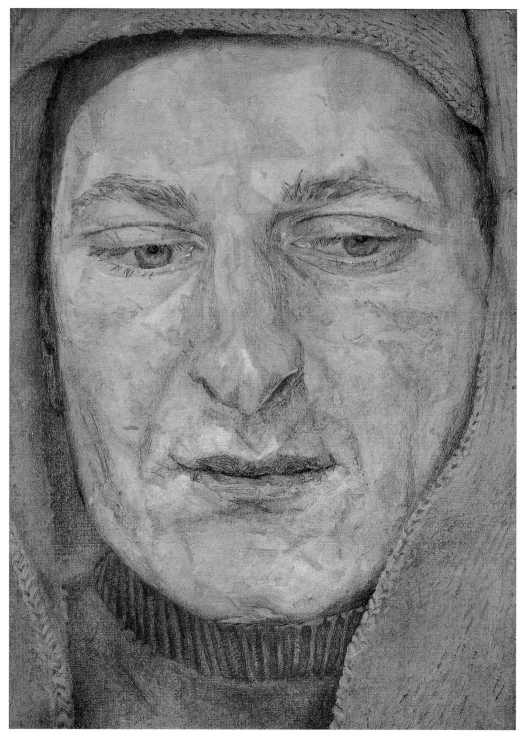

弗洛伊德　**皮條客（戴頭巾的男子）**　1954　油彩畫布　32.5×22.3cm　私人收藏

弗洛伊德　**旅館房間**　1954　油彩畫布　91.1×61cm
加拿大比佛布魯克美術館藏（Beaverbrook Art Gallery）（左頁圖）

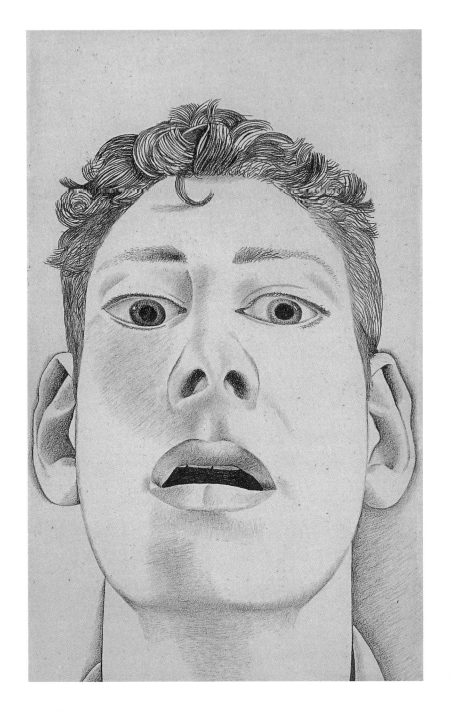

弗洛伊德　**自畫像**　1943　鉛筆色彩筆畫紙　44.5×26cm　私人收藏（右頁圖）

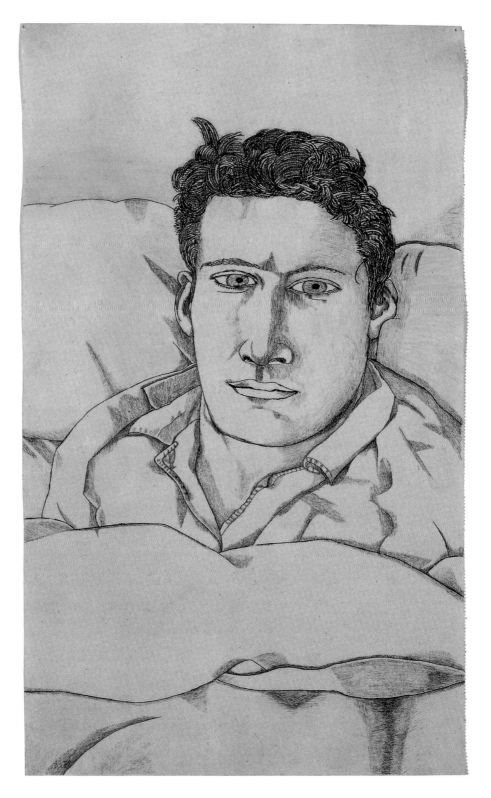

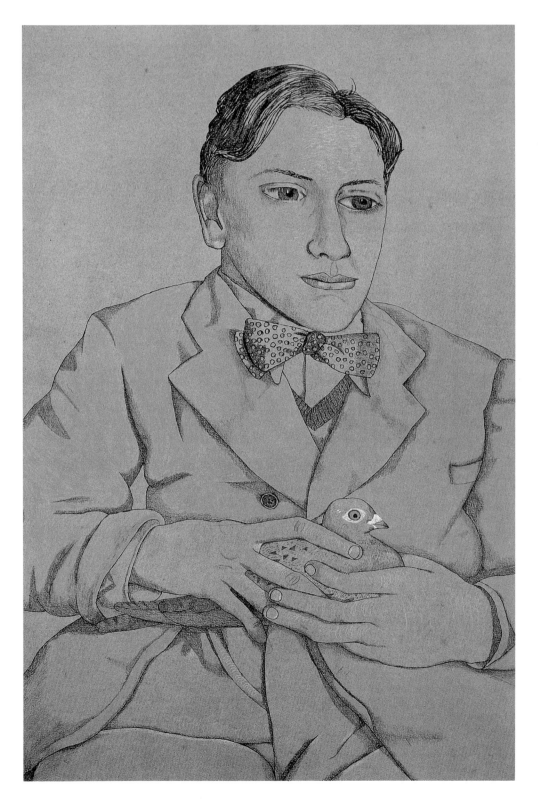

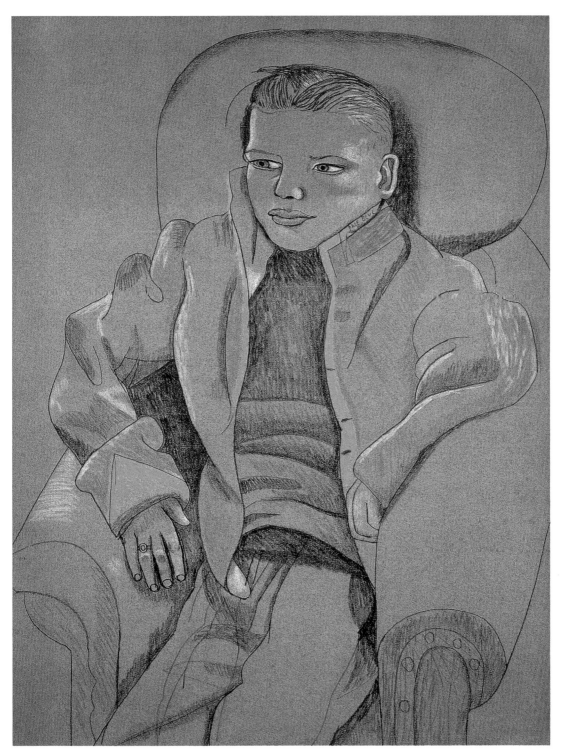

弗洛伊德　**穿著紅藍色外套的男孩**　1945　粉彩炭筆鉛筆　63.5×45.7cm　私人收藏

弗洛伊德　**男孩與鴿子**　1944　鉛筆色鉛筆畫紙　48.2×33cm　私人收藏（左頁圖）

弗洛伊德　**男子坐像**
1946　蠟筆
45×35cm　私人收藏

怒的情緒。

　　被稱為「皮條客」是因為這名男子常介紹女孩給弗洛伊德
認識，甚至後來假扮自己是弗洛伊德，冒用名字在酒吧裡賒帳。
他們兩人在身形與面貌上的確有些許相似之處。因此弗洛伊德雇
用了這名男子創作了一幅「假的自畫像」。畫中男子頭上蓋著毛
巾，眼神閃躲逃避，弗洛伊德懷疑是他偷走了斑馬頭標本。「他
說這幅畫作的題名不適合他，然後就把斑馬頭偷走了。關於他的

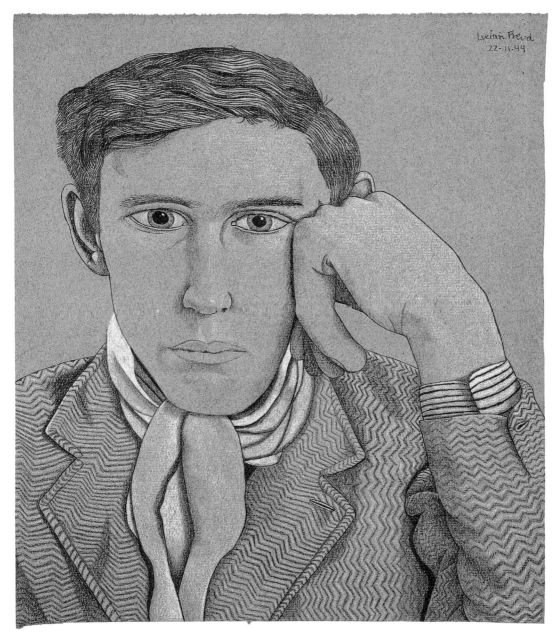

弗洛伊德　**年輕男子肖像**　1944　黑色蠟筆白色粉彩筆畫紙　31×28cm　私人收藏

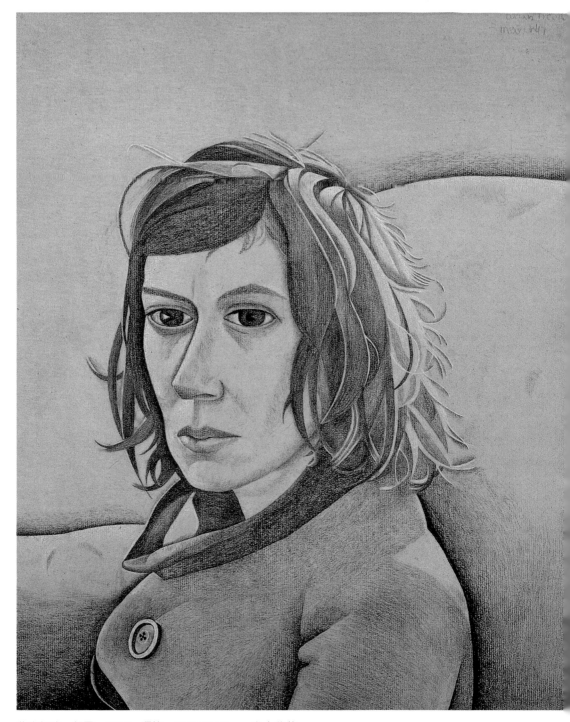

弗洛伊德　**鄰居**　1947　蠟筆　41.3×34.3cm　私人收藏

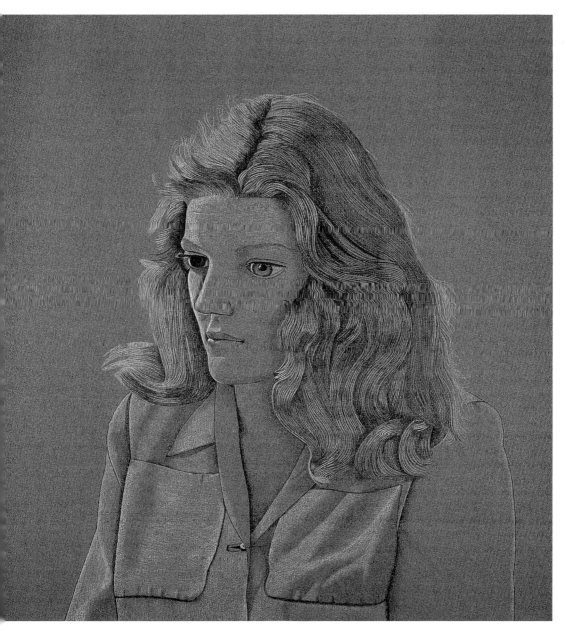

弗洛伊德　**女孩頭像**　1944　鉛筆畫紙　40×45cm　私人收藏

弗洛伊德　**女孩頭像**　1947
鋼筆畫紙　23.9×14.6cm　私人收藏

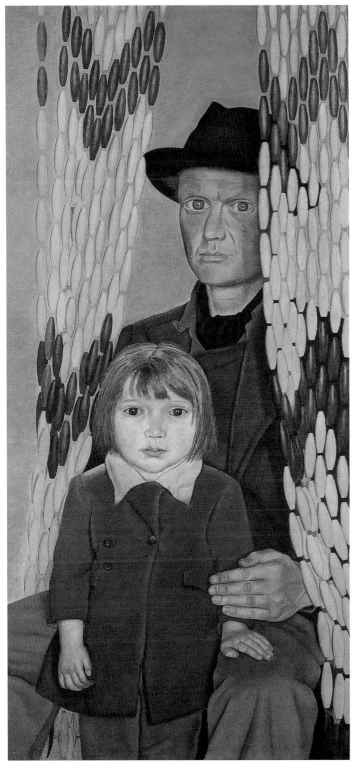

弗洛伊德　**父女**　1949　油彩畫布
91.5×45.7cm　私人收藏

弗洛伊德　**弗烈達**
1947　鋼筆畫紙
12.7×14cm　私人收藏

一切都是虛假的，後來他自殺了。」弗洛伊德說道，伴隨著殘酷
及不可置信的感覺。

「持續固有的創作方式，只會讓我裹足不前」──50年代後期的風格演變

　　「我發覺，持續固有的創作方式，只會讓我裹足不前。細小
的筆觸、精細的作品逐漸使我感到不耐。我決定要讓自己脫離這

種創作手法，進一步獲得自由。」1950年代晚期，弗洛伊德脫離了稀釋油彩的畫法，呈現出一種更篤定、更有張力的畫風。

細膩筆觸曾是弗洛伊德的特色之一，但也有評論家逐漸認為「繪畫技法」是無關乎現代藝術進展的。提倡戰前現代主義的藝評家赫伯特・里德（Herbert Read）曾問道：「用什麼方式形容弗洛伊德的畫風最為貼切呢……他或許是探討存在主義問題的安格爾？」里德以間隔十三年的時間撰寫了第二版的《英國當代藝術》，其中對於弗洛伊德的評論也有了些改變。1964年他以一種警惕式的口語為弗洛伊德寫下新的評論：「如果太過專注於技巧的鑽研，便會誤解現代藝術的整體重要性。」

普普藝術在50年代獨領風騷，弗洛伊德在1951年以〈帕丁頓室內〉獲得英國藝術協會頒獎表揚，部分原因可能是它沒有跟從流行，和其他參賽作品相比看起來很特殊、遙遠。50年代後期，普普風潮未有消退的跡象。而弗洛伊德也沒有考慮實際的市場需求，或者是跟隨任何潮流來決定新的繪畫手法，他完全是為了超越自我而畫。

「我原先的繪畫模式無法讓我實踐新的想法。雖然我不是一個會表達內心世界的人，但我想……情緒的基礎都影響了這些畫作。畫風跟著我的生活轉變，生活的改變代表了什麼，我問自己，然後這些質問也成了畫作的一部分。」

結束第二段婚姻後，他的生活態度有了極端的轉變，「那段時間我追過很多女孩，夜店裡跳舞、賭博、骰子遊戲、賽馬，還有蘇活區的派對。」賭博賭得愈凶，輸得也愈慘，他還是會說：「輸錢更刺激我。」

弗洛伊德也受畫家法蘭西斯・培根的影響，他欣賞培根的孤

弗洛伊德
法蘭西斯・培根三速寫
年代未詳　鉛筆
54.6×43cm　私人收藏
（左、右頁圖）

傲才情、勇敢果斷，還有他對朋友大方卻又能不留情面批評的特性。他從1944年就認識了培根，除了為他畫了一些油畫之外，還創作了一些速寫，其中最有趣的是三張聯作。畫中培根上衣襯衫及褲頭的鈕扣打開，有著點炫耀自己的意味。

　　弗洛伊德回憶道：「他說『我認為你該畫下現在，因為我覺得這還挺重要的』，所以我拿起筆來畫下了這些素描。」解開鈕扣是因為身段和姿勢的關係，但是這也是培根對藝術的要求：他認為藝術如果希望能創新，並且永保新意，它需要「打開情感的閥門」。

圖見86頁

　　培根也為弗洛伊德畫了無數的肖像，1951年的第一張畫中，弗洛伊德像是誤闖進門的年輕人。培根先是以弗洛伊德的印象起了草稿，後來用作家卡夫卡的照片完成了畫作。弗洛伊德很欣賞培根殘酷卻也無所顧忌的創作方式。

　　「他使用顏料的方法本身就包含了作品想表達的一切，」弗洛伊德點出培根創作的高明之處，而這樣的創作手法也激勵了弗

85

洛伊德大膽嘗試新的畫風。但他也看出培根的畫作因為缺乏寫實的根基，導致人像畫的發展受到侷限，頸部之下的身體常顯得手足無措。弗洛伊德認為，創新的畫法在啟蒙時期都帶有重要性，但畫家須惕愓自己不斷創新。

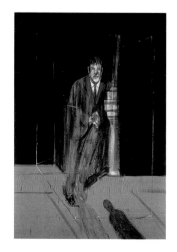
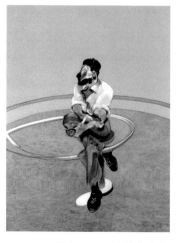

培根1971年以弗洛伊德為主題的作品

培根1951年剛認識弗洛伊德時為他畫的油畫作品（左上圖）

為了追求畫作「對的意境」，弗洛伊德開始嘗試新的筆法，從不同的畫家身上尋找靈感，掌握住一種屬於自己的寫實風格：「我沒有丟棄那些對我很重要的東西，而是希望發展我所不知道的另外一面。我瞭解在過程中採取了許多糟糕的策略。」

弗洛伊德並不想模仿培根的風格，因此參考了歷史中著名但風格迥異的寫實派畫家，例如：德國文藝復興宗教畫家格里奈瓦德（Matthias Grünewald, 1470-1528）、法國新古典主義畫家安格爾、荷蘭黃金時期肖像畫家哈爾斯（Frans Hals, 1580-1666）、法國寫實主義畫家庫爾貝（Gustave Courbet, 1819-1877）。

對於這段風格轉變時期，弗洛伊德曾說道：「我喜歡庫爾貝的直白坦然。但我沒有他的才能及畫技，因此畫出來的作品漸漸地感覺就不對了。」問題的核心出自於該如何以排除累贅細節的手法來增強畫作的力量。

另一個使弗洛伊德畫風改變的因素是作畫環境。他原來的畫室在一處破舊的國宅，60年代中期當地政府決定將該區清空重整，因此弗洛伊德搬到了一處也是國宅，但比較小的畫室，和〈帕丁頓室內〉中的攝影師哈里·戴蒙特成了鄰居。

狹小的空間促使他畫中主體往往填滿或超出了畫布，像是植物畫也只擷取了局部細節。此時期的畫作可見他的學生——畫家提姆·貝倫斯（Tim Behrens）趴在一張椅子上，蜷促在房間角落。社交名流，以及至少一位有犯罪記錄的鄰居等形形色色的人

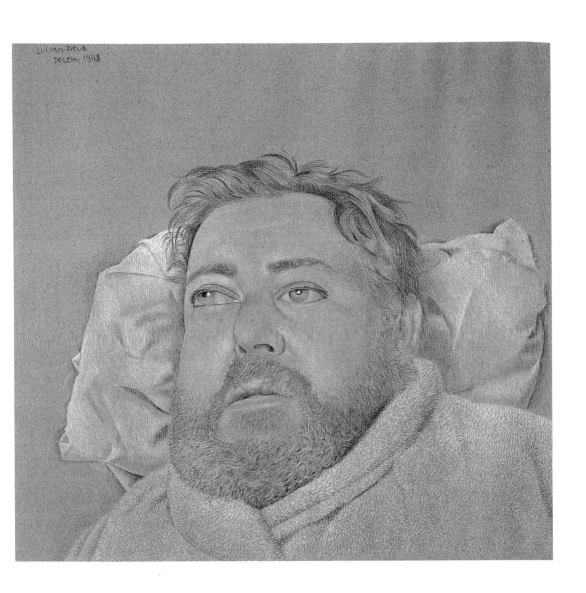

Lucian Freud
Decem 1948

弗洛伊德
克里斯丁・貝拉爾
(Christian Bérard)
1948
黑與白色鉛筆畫紙
40.5×42.5cm
巴黎私人收藏

物，也都停駐於弗洛伊德的畫布上，輪番上演難以捉摸的內心世界。

「藝術是跳脫個性的」

哈里・戴蒙特還是老樣子，常穿著那件土色大衣奔走倫敦東區進行街頭攝影，他偶爾也會擔任弗洛伊德繪畫中的主角。「有段時間帕丁頓發生了連環謀殺案，至少有四到五名妓女被殺了。

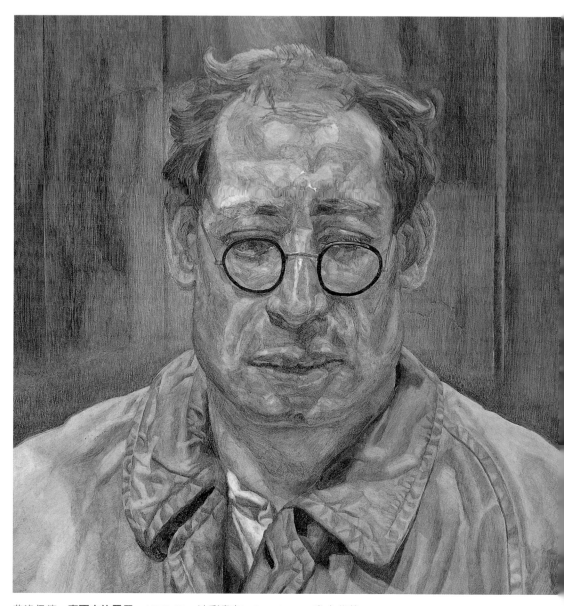

弗洛伊德　**穿雨衣的男子**　1957-58　油彩畫布　61×61cm　私人收藏

弗洛伊德　**戴眼鏡的男子**　1963-64　油彩畫布　61×61cm　私人收藏

哈里曾問我『我不想讓你覺得難堪，但這些命案和你有關是不是？』我能說什麼呢？哈里對攝影的狂熱就像找到救贖一般。」弗洛伊德回憶道。另外一位攝影師約翰·狄肯（John Deakin）也出現在弗洛伊德的畫作中，人物油亮糾結的臉部肌肉，像是一個有暴力傾向的醉漢。

弗洛伊德的每幅畫利用四十次每次兩個小時的時間和模特兒相處，在過程中觀察人物不同的情緒表情，畫作的情緒張力因而獲得拓展。「我喜歡艾略特（T. S. Eliot）所說的『藝術是跳脫個性』。對我而言，這比表現主義更重要。因為表現主義繪畫已將生活轉譯。因此表現主義經過誇飾，那種概念是所謂的誇大其辭。」

「藝術是跳脫個性的」（Art is Escape from Personality），弗洛伊德將這句話用炭筆畫在畫室比較空的那面牆上。這句話激勵了他：藝術是跳脫個性，換句話說，去除了自我及矯飾，衡量藝術的價值是以藝術本身為主要考量。

「藝術是回到現實的一條道路，」他的爺爺，心理分析家席格蒙·弗洛伊德也曾這麼說過，並叮嚀他不可陷入「簽名崇拜」的迷思，所以弗洛伊德也逐漸不在畫作上簽名。這兩種說法相互呼應著。

弗洛伊德觀察出人物的細微表情，未經渲染地如實畫下。〈穿著藍色襯衫的男人〉便符合「藝術是跳脫個性」的概念，畫中低調的人物是培根的男友喬治·達爾（George Dyer）。他有極端的個性，是個帥氣的男子，原本是一個竊賊，但有嚴重的仰鬱症，和培根交往後過了幾年在1971年自殺。弗洛伊德觀察到一般人所不知道的喬治·達爾，他透露：「他有兔唇、口吃、有時需要不斷地洗手，有潔癖。」〈穿著藍色襯衫的男人〉記錄了喬治·達爾羞怯的模樣，似乎更貼近他真正的人格本質。圖見92頁

描繪社會金字塔頂端人物的肖像畫則有：〈女子肖像〉（1969）精明的英格蘭德文郡公爵的遺孀，及他的兒子〈男子肖像〉（1971-72）第十一任德文郡公爵安德魯。弗洛伊德說：「安德魯處在非常糟糕的狀況中，嚴重酗酒使他常冒冷汗，臉頰呈現圖見93頁
圖見94頁

弗洛伊德　**約翰・狄肯**　1963-64　油彩畫布　27.9×24.7cm　私人收藏

弗洛伊德　**穿著藍色襯衫的男人**　1965　油彩畫布　59.7×59.7cm　私人收藏

弗洛伊德　**女子肖像**　1969　油彩畫布　68.6×83.8cm　私人收藏

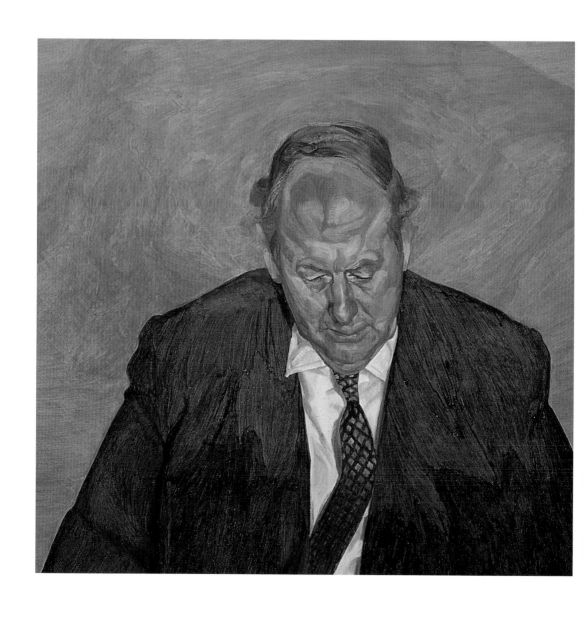

紫黃色，對肖像畫很有幫助。」顯現出貴族少見的另一面。

弗洛伊德有個年輕時就一起廝混的好友查理‧湯姆斯，他曾為查理的妹妹畫了一幅未完成的〈女子頭像〉（1970）。查理過世後，他破例參加了喪禮。弗洛伊德記得，離開墓地的時候查理的妹妹前來抓住他的手，哭著問：「為什麼你不能讓我的查理活過來？」〈女子頭像〉畫出了在驚恐與悲憤交雜的情緒之下，原本的人格特質及面貌。

弗洛伊德　**男子肖像**
1971-72　油彩畫布
68.6×68.6cm
私人收藏

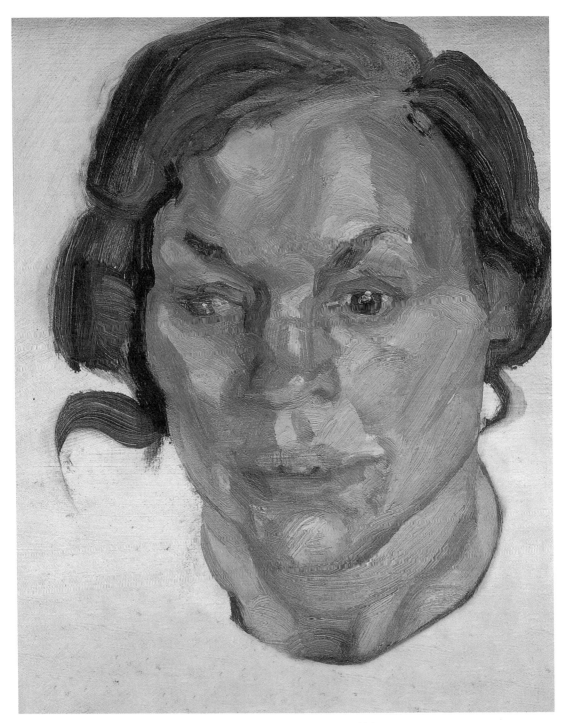

弗洛伊德　**女子頭像**　1970　油彩畫布　24×17.8cm　英國Harlepool藝廊

臉孔及人像

「活著的人對我而言是最有趣的。我對人很感興趣，就像對動物一樣。其中一個屬於人類的動物特質是他們的個性：偏好繪畫以裸體的方式畫人也是因為這個原因，因為我能看到更多。你能看見同樣的造形在全身上下重複出現，頭部也是，而構成了某種韻律。」

—— 弗洛伊德

耳朵、嘴唇、乳房、肚子，或躺在抱枕上，取得平衡，血管蜿蜒，肌肉反射：這些細節與畫中所安排的物件形成反差。像是光滑或擦傷的羊皮、桃花木夾版、雜色石膏、棉質破布堆疊的皺摺、普魯斯特著作中的兩頁以一種模糊的銀色呈顯出來（於1997的〈閱讀中的愛柏〉出現）。

裸身或穿衣裳，自願者準備好了就位。他們看起來好像在冥想，有的緊張不安，有的則是耐心及滿足的，對弗洛伊德而言這些都是令他驚喜各種因素。專著正式的英國軍裝，胸前戴著一排徽章的〈旅長〉（2003-4），鞋尖光亮無暇，外套鈕扣打開，代表這是他放鬆的時間。這幅畫令人聯想到傳統的歷史繪畫，坐在扶手椅上的他帶著點「英雄主義」的味道。 圖見99頁

〈露西亞〉（1998）將人物放在同一張椅子上，但感受卻全然不同。坐著的女人將手放在肚子上，明確表示她面對畫家凝視的泰然自若，或著說，表達了她地位高高在上所流露出來的輕蔑感。 圖見98頁

她絕對保有自己的風格特色，但她的思緒已漂移至他處。這便是弗洛伊德早期動物畫作——斑馬頭標本、死猴子——的延伸轉化。

「我很清楚自己並不想要只留下一張張臉孔肖像，只因為我很自然地對這部分很感興趣，」弗洛伊德開始創作大型作品後曾如此說過，慶幸的，他並沒有停止繪畫這些有趣的面孔——他的母親、父親、兄弟、妻子、愛人、小孩及孫子，還有1975至

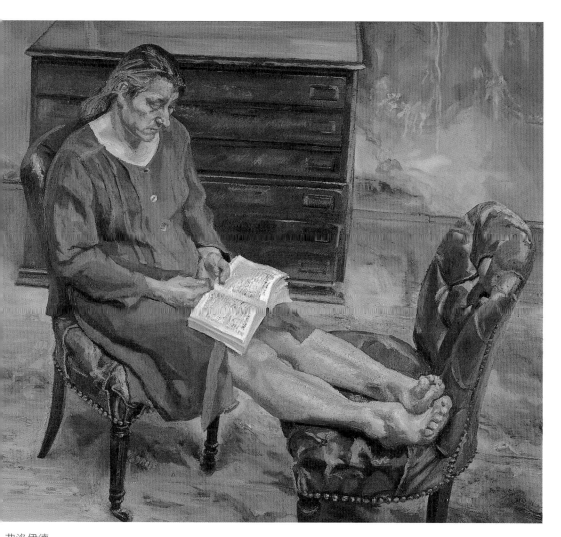

弗洛伊德
閱讀中的愛伯
1997 油彩畫布
130×158cm
私人收藏

76年間畫的奧爾巴赫是他最親近的藝術家朋友、1993年畫的溫德姆（Francis Wyndham）是位作家、有耐心的大衛‧霍克尼。

圖見101頁
圖見103頁
圖見102頁

一些別有特色的臉孔，包括2006年〈紐約客〉為弗洛伊德多年的藝術經理人阿奎維拉（Bill Acquavella）、1991年〈戴方格帽的男人〉為曾是拳擊手的賣報小販、1999年〈羅伯特‧費洛斯〉（Robert Fellowes）為英國女皇的私人助理，以及2001年〈英國女皇伊莉莎白二世肖像〉的面孔。都引人注目，就如臉孔天生下來所設計的作用。

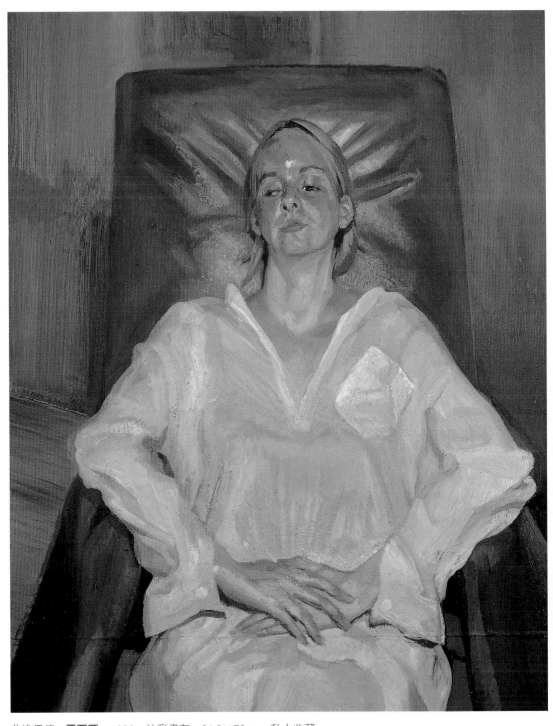

弗洛伊德　**露西亞**　1998　油彩畫布　91.2×70cm　私人收藏

弗洛伊德　**旅長**　2003-4　油彩畫布　223.5×138.4cm　私人收藏（右頁圖）

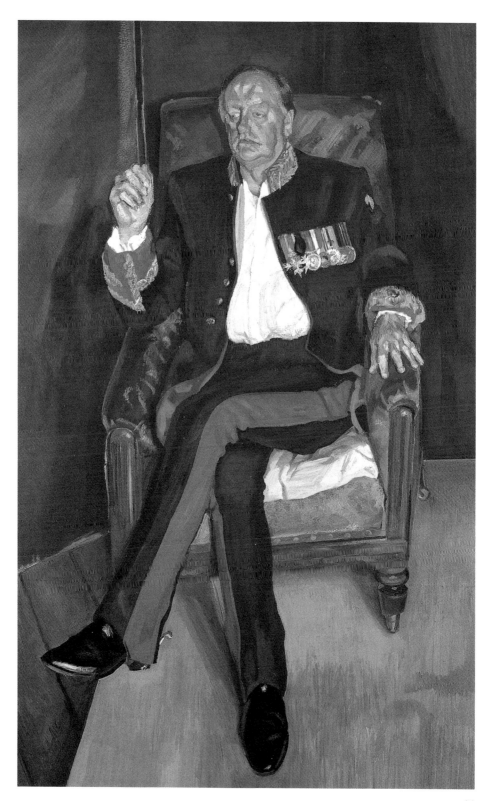

弗洛伊德　**溫德姆**　1993　油彩畫布　64×52cm　私人收藏

弗洛伊德　**紐約客**　2006　油彩畫布　71.1×55.9cm

弗洛伊德　**羅伯特‧費洛斯**　1999　油彩畫布　25.6×22.4cm　私人收藏

弗洛伊德　**戴方格帽的男人**　1991　油彩畫布　61×45.1cm　私人收藏（右頁圖）

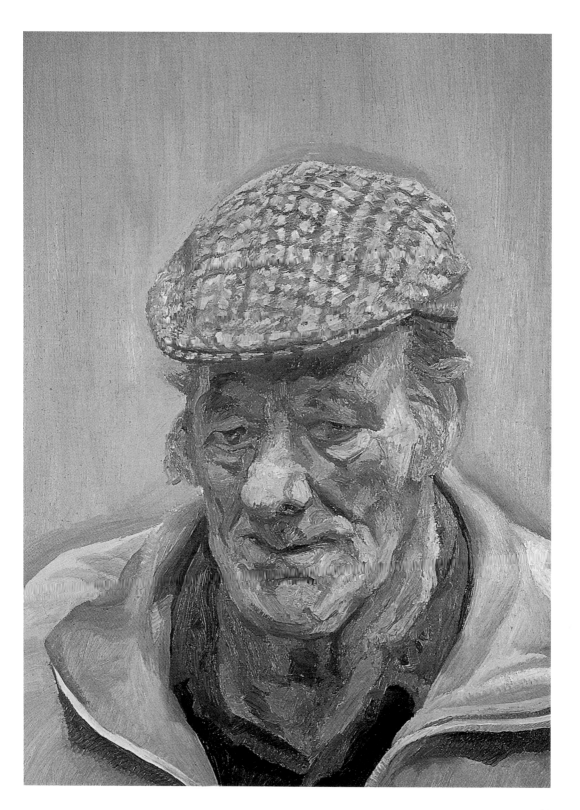

弗洛伊德　**寇斯坦**（Lincoln Kirstein）**頭像速寫**　1950　油彩畫布　50.2×39.4cm
倫敦James Kirkman公司收藏

弗洛伊德　**自畫像**　1949　油彩畫布　25×17cm　私人收藏（右頁圖）

105

弗洛伊德　**女子頭像**　約1950　油彩畫布　45×34.9cm　英國德文郡公爵基金會收藏

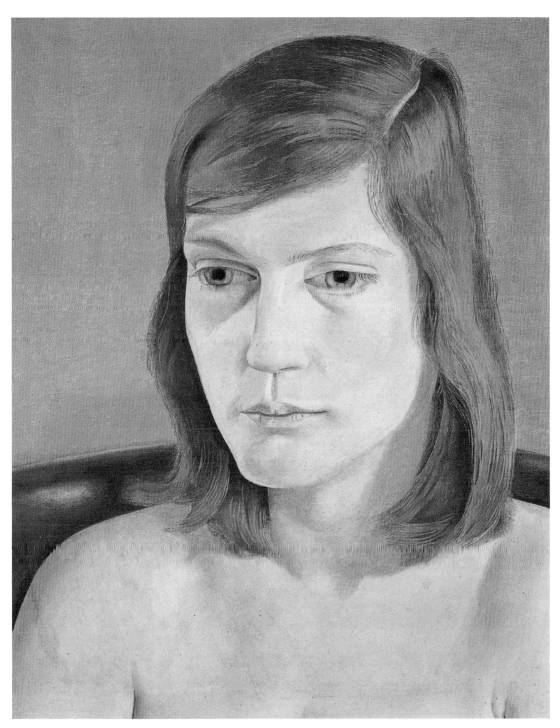

弗洛伊德　**女子頭像**　1950　油彩銅版　29.5×23.5cm　私人收藏

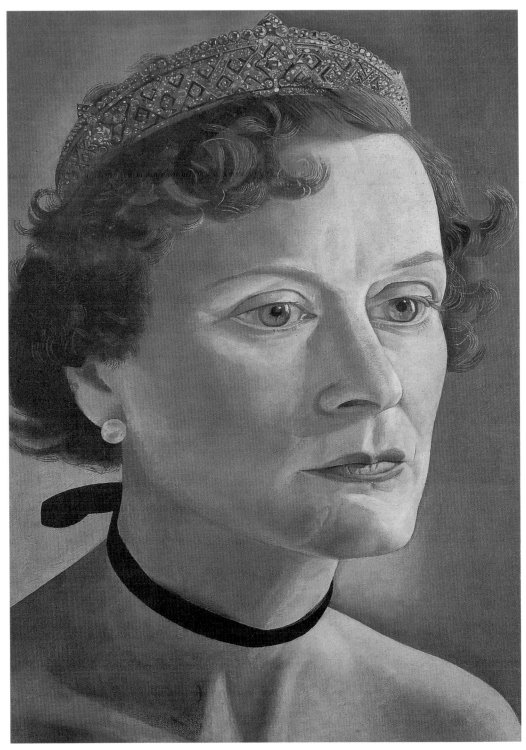

弗洛伊德　**安妮·弗萊明太太肖像**（Anne Fleming）　1950　油彩畫布　35.6×25.4cm　私人收藏

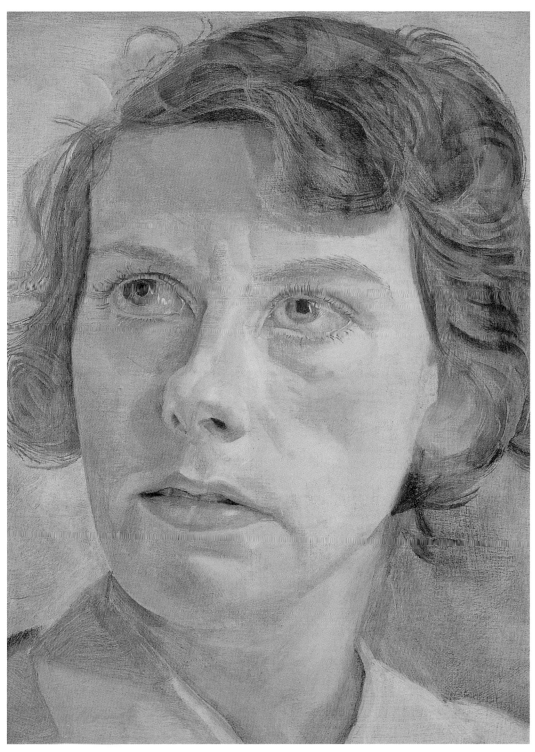

弗洛伊德　**女子頭像**　1950　油彩銅版　19.3×14.6cm　英國德文郡公爵基金會收藏

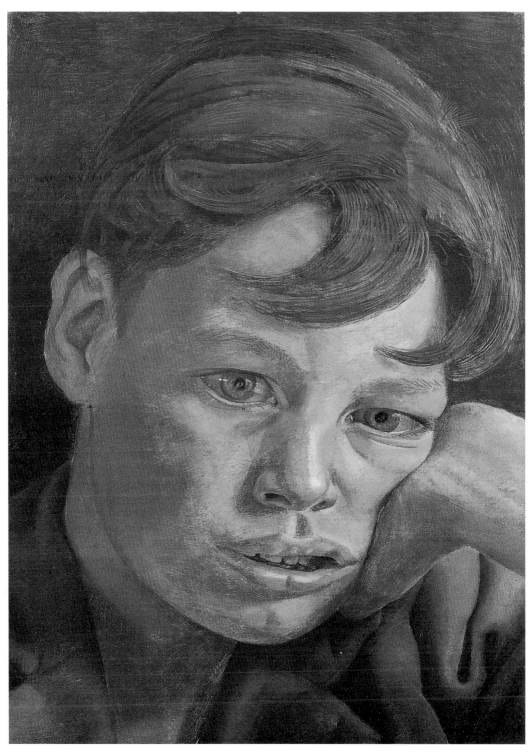

弗洛伊德　**男孩頭像**　1952　油彩畫布　21.6×15.9cm　私人收藏

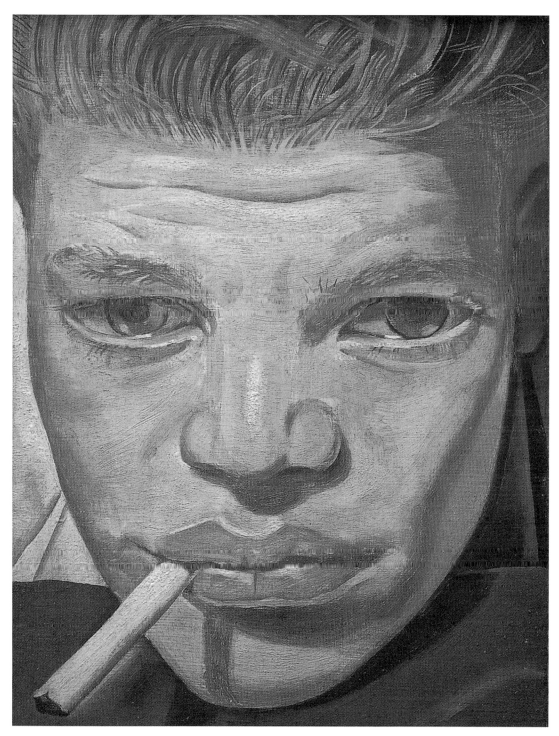

弗洛伊德　**抽菸的男孩**　1950-51　油彩銅版　15.2×11.4cm　私人收藏

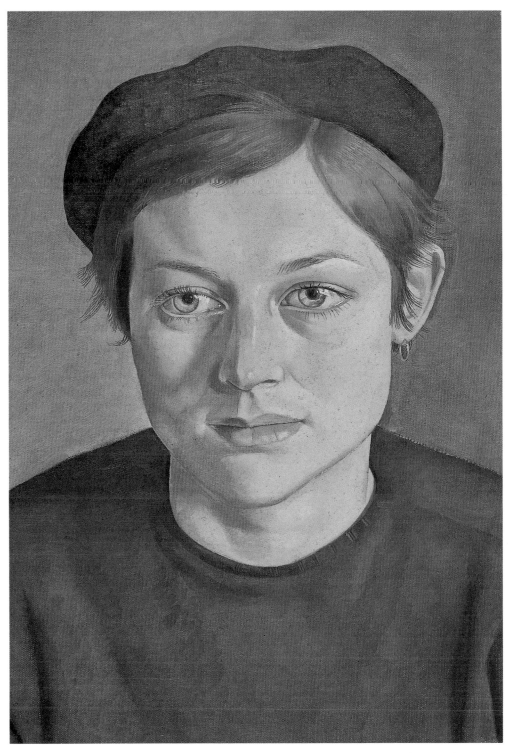

弗洛伊德　**戴貝雷帽的少女**　1951-52　油彩畫布　35.6×25.4cm　英國曼徹斯特市立藝廊藏

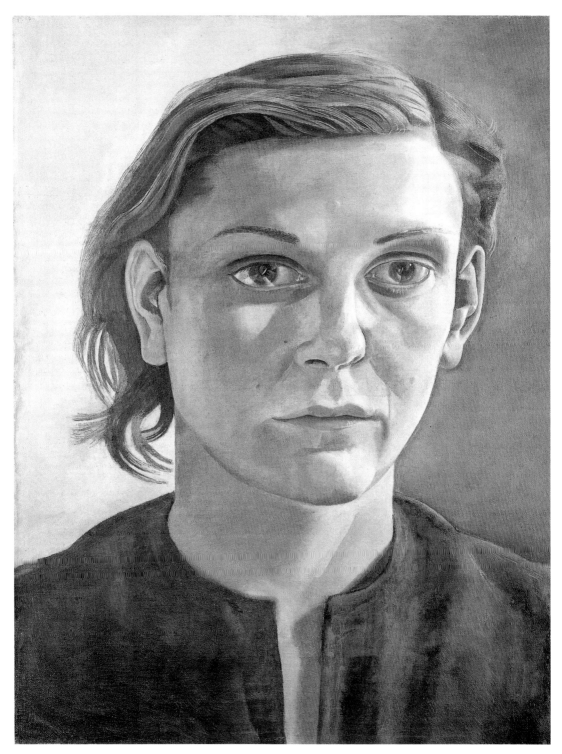

弗洛伊德 **穿深色洋裝的女子** 1951 油彩畫布 40.6×30.5cm

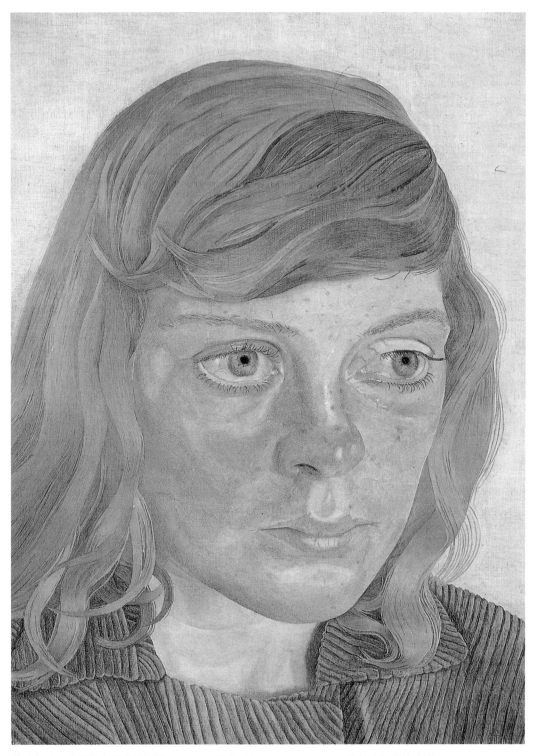

弗洛伊德　**穿著綠色衣服的女孩**　1953　油彩畫布　33.5×24.2cm　倫敦南河堤中心藏

弗洛伊德　**床上的女孩** 1952　油彩畫布　45.7×30.5cm　私人收藏（右頁圖）

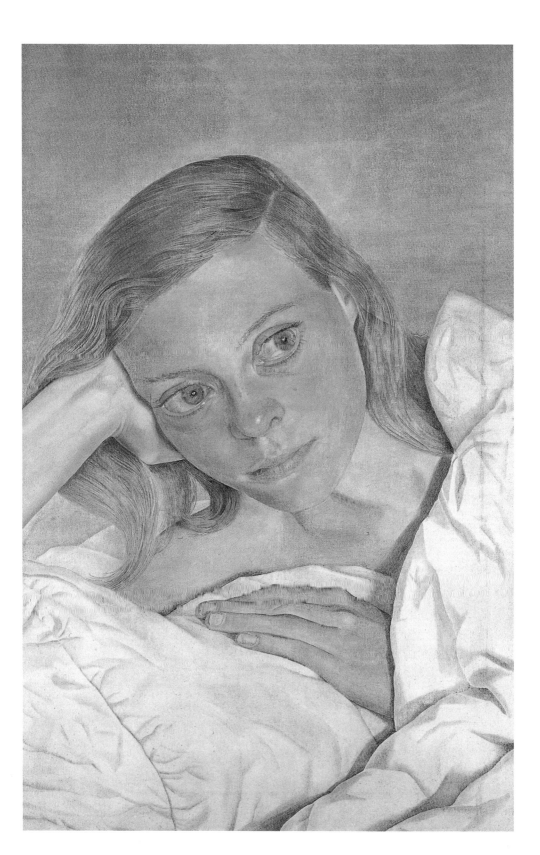

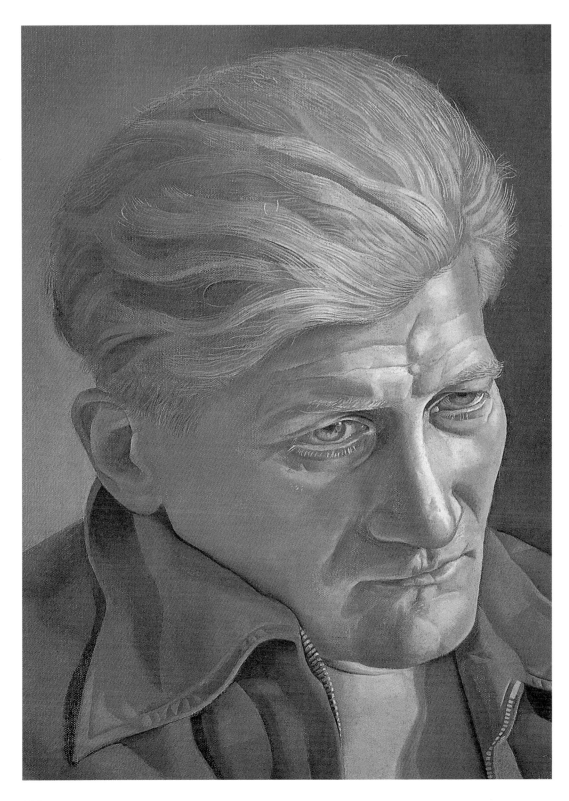

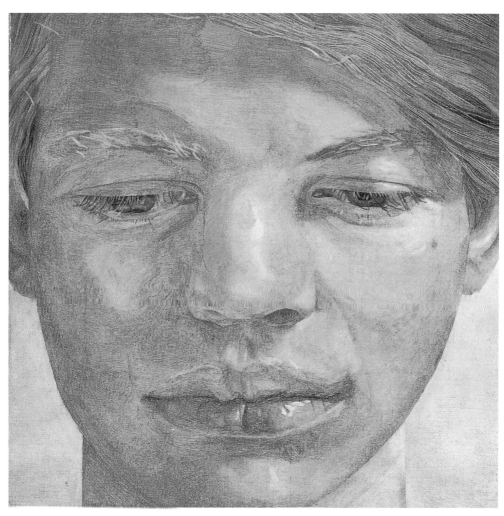

弗洛伊德　**男孩頭像**　1956　油彩木板　20.3×20.3cm　私人收藏

弗洛伊德　**男子肖像**　1954　油彩畫布　36.2×26cm　私人收藏（左頁圖）

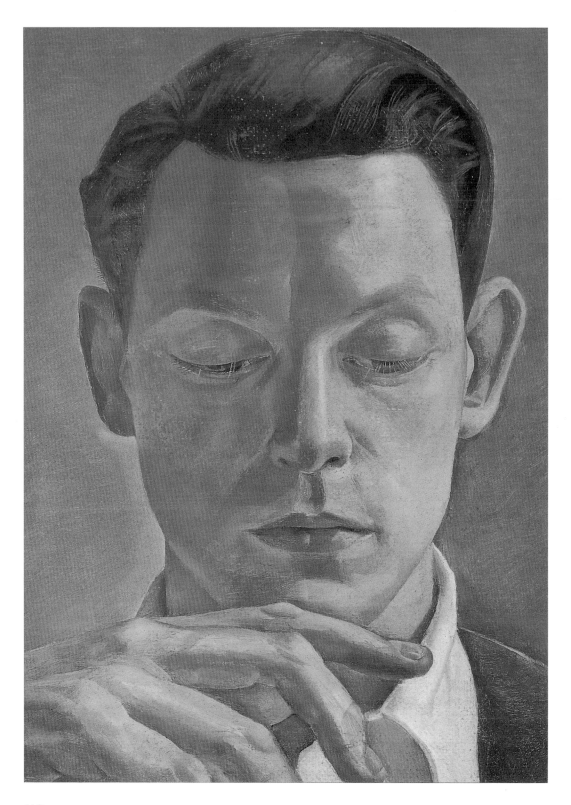

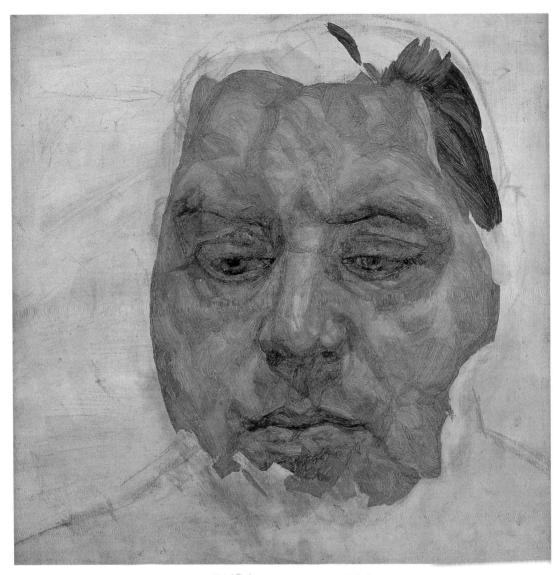

弗洛伊德 **法蘭西斯·培根** 1956-57 油彩畫布 35×35cm 私人收藏

弗洛伊德 **作家** 1955 油彩畫布 22.9×15.9cm 私人收藏（左頁圖）

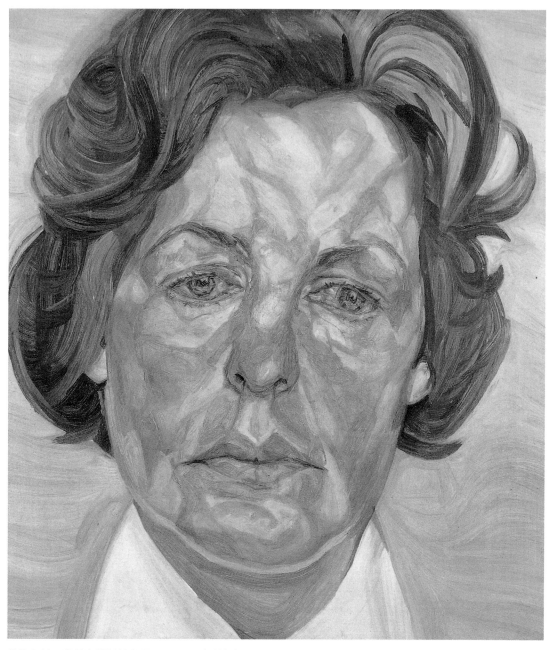

弗洛伊德　**穿著白襯衫的女子**　1956　油彩畫布　45.7×40.6cm　英國德文郡公爵基金會收藏

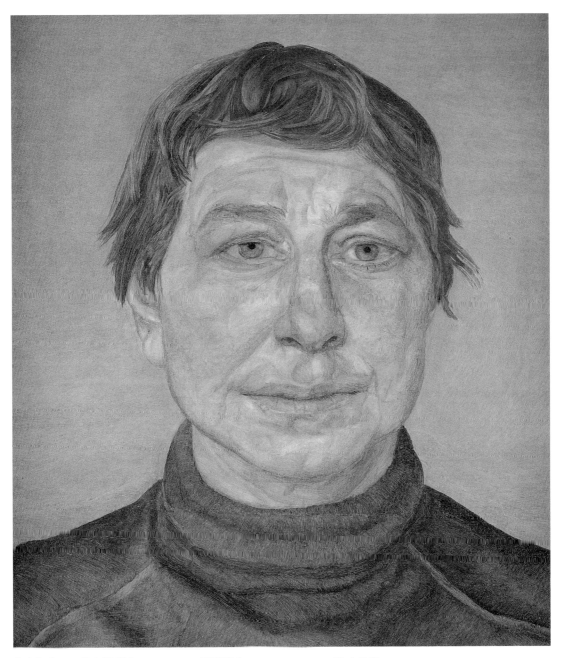

弗洛伊德　**一位女性畫家**　1957-58　油彩畫布　40.6×35.5cm　私人收藏

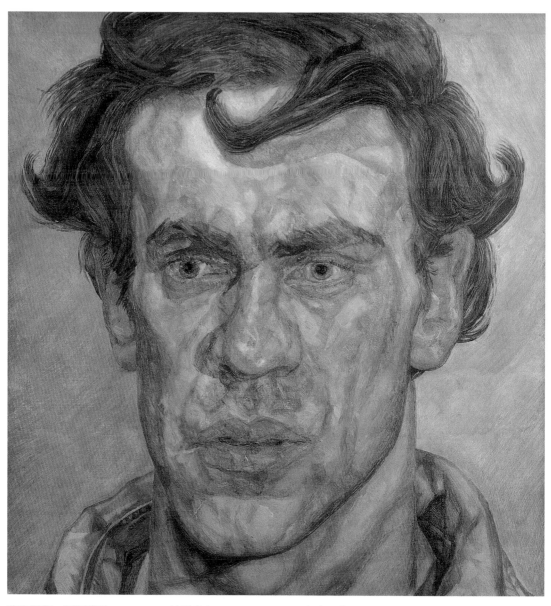

弗洛伊德　**年輕畫家**　1957-58　油彩畫布　40.8×39.4cm　私人收藏

弗洛伊德　**微笑的女人**　1958-59　油彩畫布　71.1×55.9cm　私人收藏（右頁圖）

弗洛伊德　**一位詩人**　1957-58　油彩畫布　33×21.6cm　私人收藏

弗洛伊德　**未完成的肖像**　1960　油彩畫布　61×53.3cm　私人收藏

弗洛伊德 **紅髮男子** 1960-61 油彩畫布 61×61cm 私人收藏

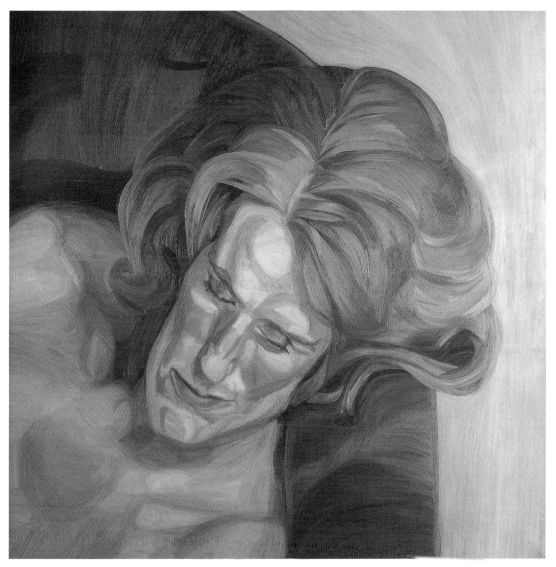

弗洛伊德　**綠色沙發上的頭像**　1960-61　油彩畫布　91.5×91.5cm　蘭伯頓基金會收藏

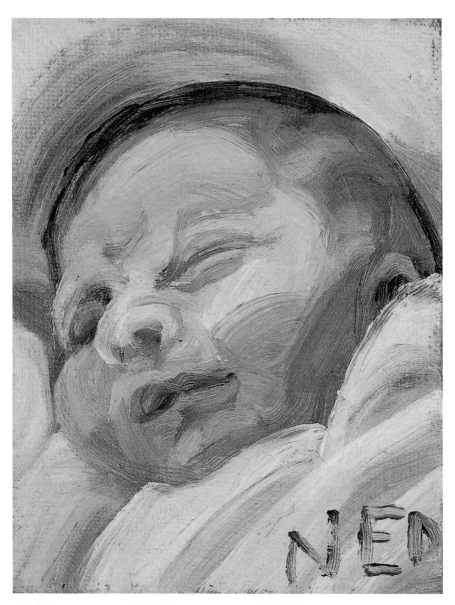

弗洛伊德　**Ned**　1961　油彩畫布　17.8×14cm　私人收藏

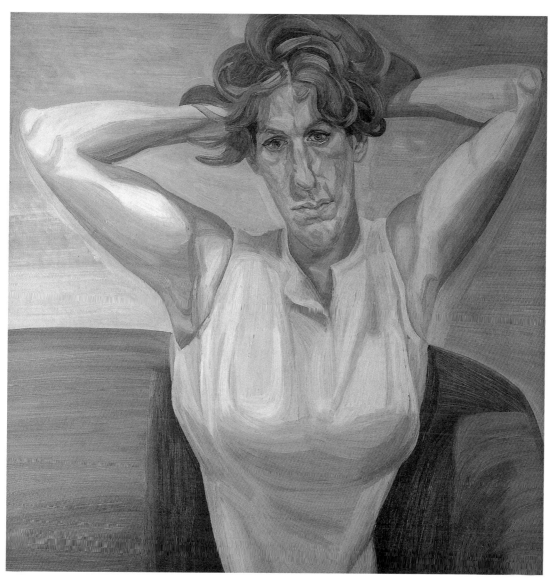

弗洛伊德　**雙臂赤裸的人像**　1961-62　油彩畫布　91×91cm　蘭伯頓（Lambton）基金會收藏

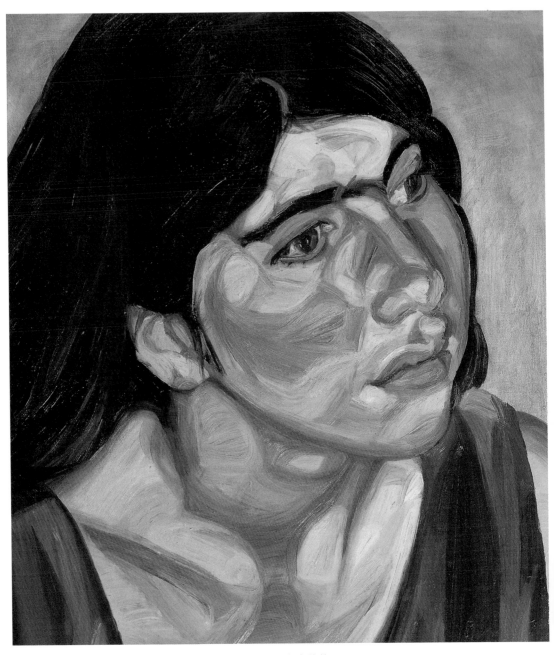

弗洛伊德　**女孩頭像**　1962　油彩畫布　81.3×71cm　私人收藏

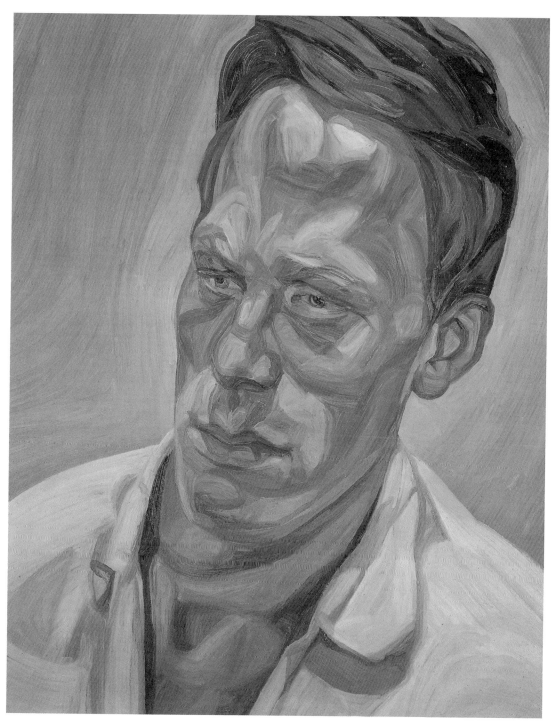

弗洛伊德　**一位畫家，紅髮男子II**　1962　油彩畫布　91.4×71cm　私人收藏

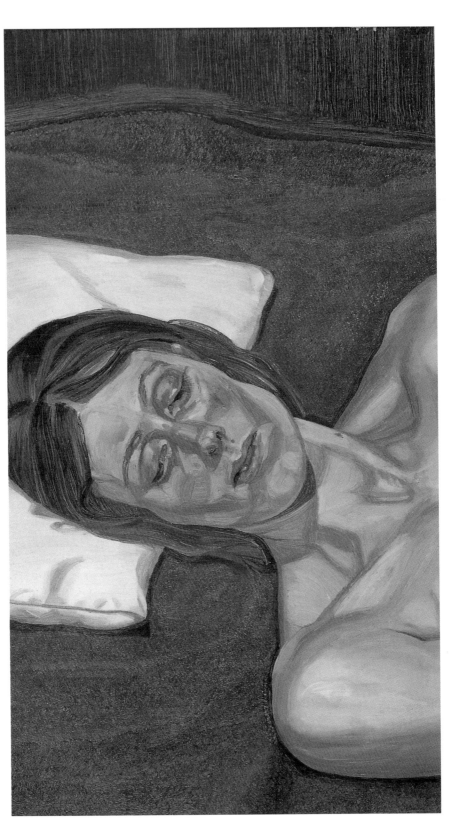

弗洛伊德
棕色毯上的頭像
1972 油彩畫布
44.5×26.7cm
私人收藏

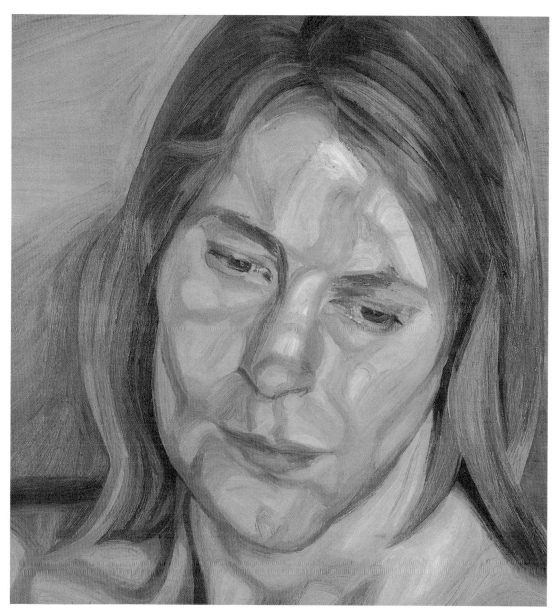

弗洛伊德　**頭像**　1962　油彩畫布　56×51cm　巴黎私人收藏

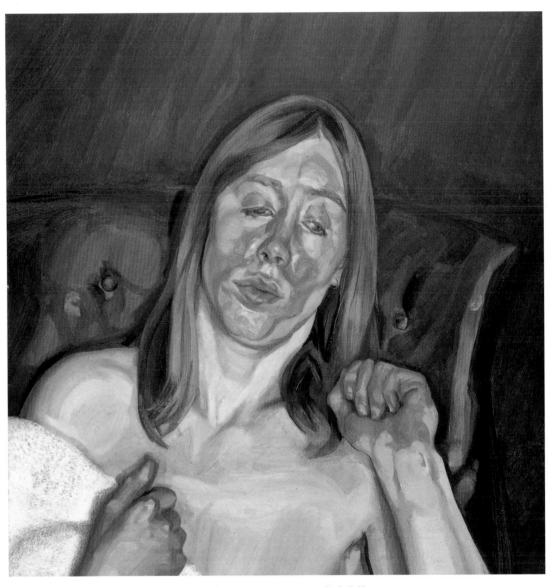

弗洛伊德　**握著浴巾的女人**　1967　油彩畫布　50.8×50.8cm　私人收藏

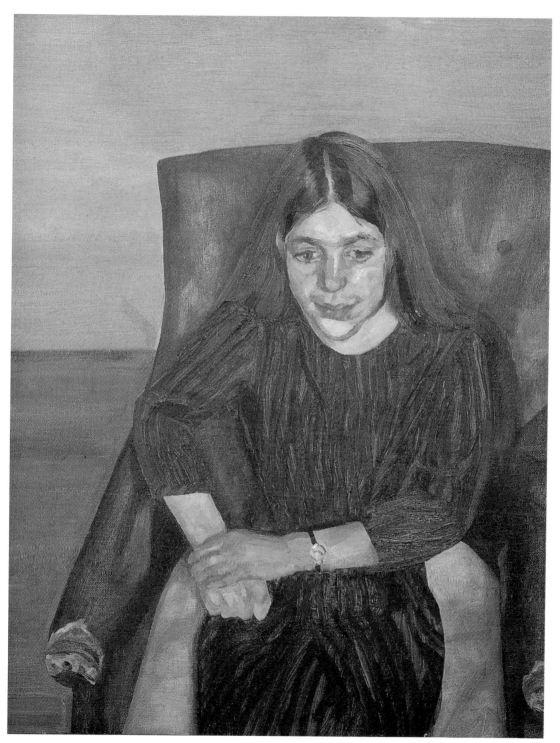

弗洛伊德　**安娜貝爾**　1967　油彩畫布　34.9×26.7cm　英國沃爾索新藝術畫廊Garman Ryan收藏

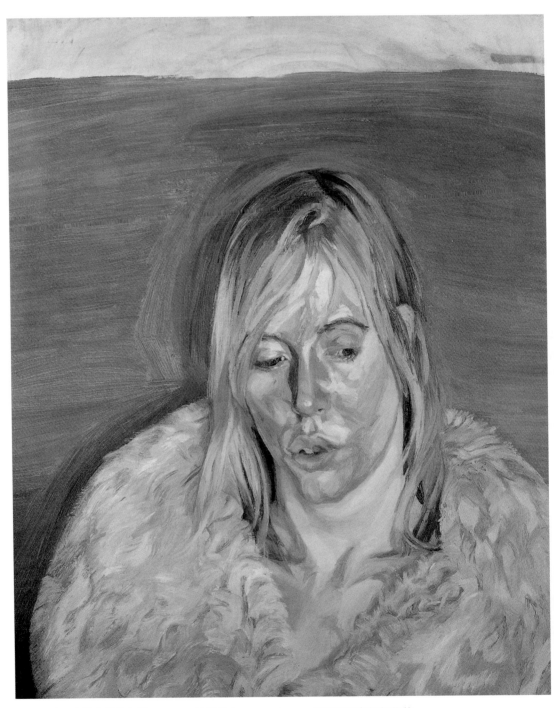

弗洛伊德　**穿著皮草的女子**　1967　油彩畫布　61×51cm　日本福岡市銀行收藏

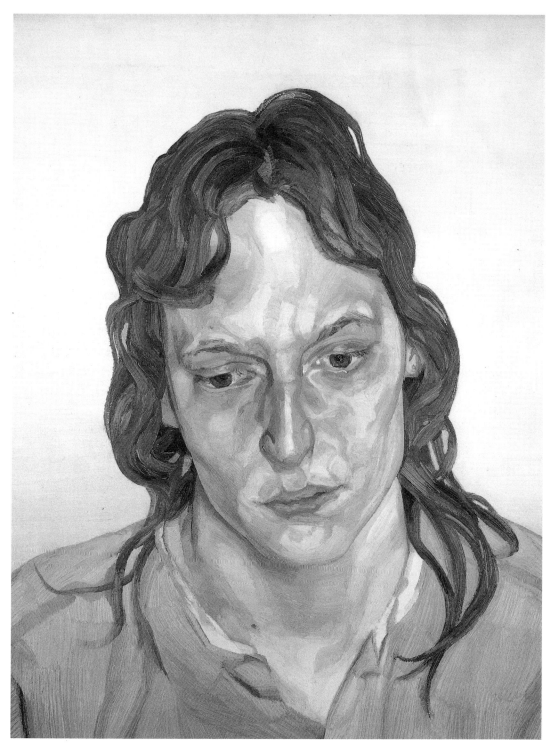

弗洛伊德　**女孩頭像**　1975-6　油彩畫布　50.8×40.6cm　私人收藏

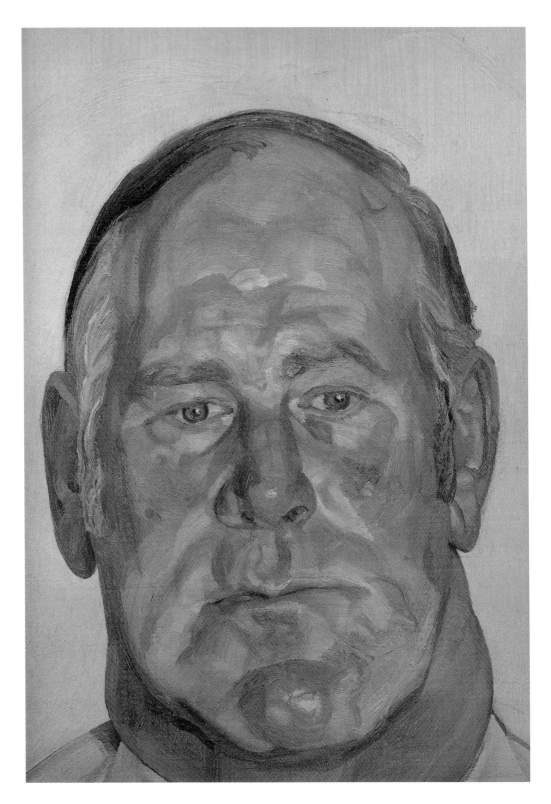

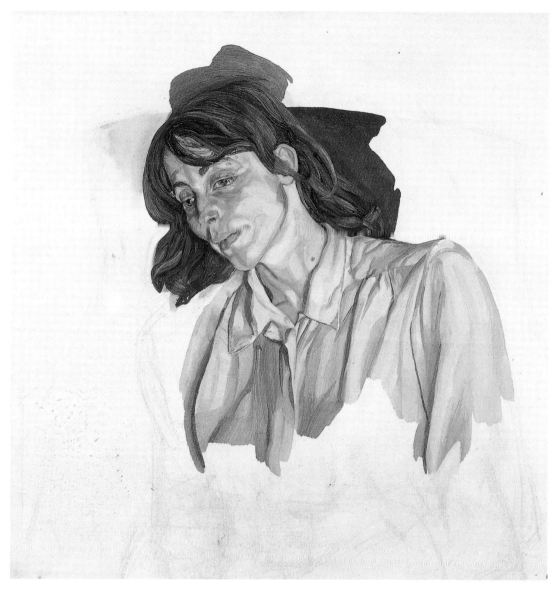

弗洛伊德　**最後的肖像**　19/6-7　油彩畫布　61×61cm　馬德里泰森美術館藏

弗洛伊德　**壯碩男人頭像**　1975　油彩畫布　41.3×26.7cm　私人收藏（左頁圖）

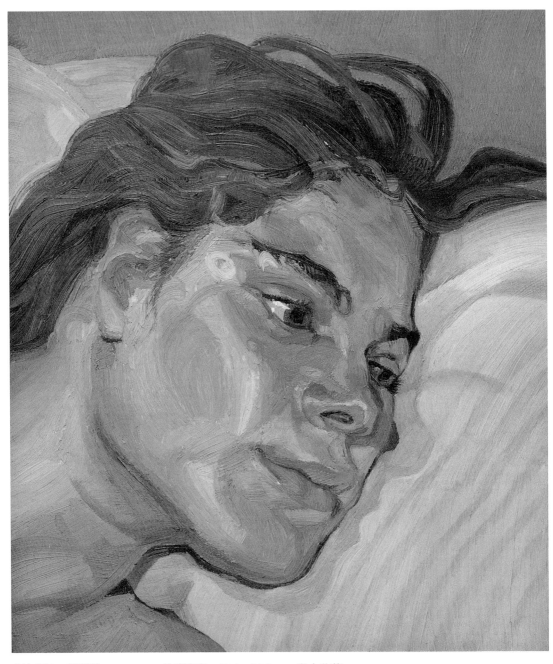

弗洛伊德　**埃斯特**　1982-83　油彩畫布　35.6×30.5cm　私人收藏

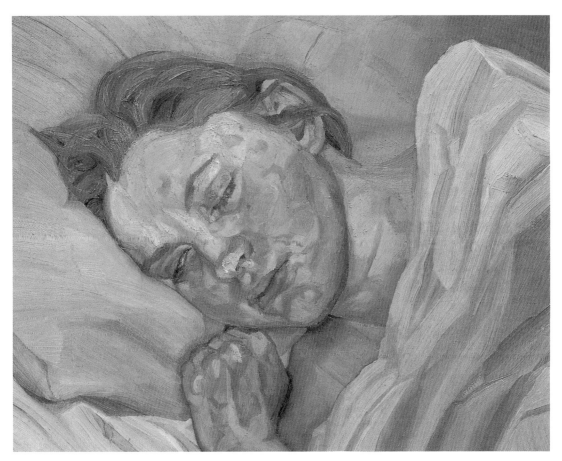

弗洛伊德　**睡眠頭像**　1979-80　油彩畫布　39.3×50.8cm　私人收藏

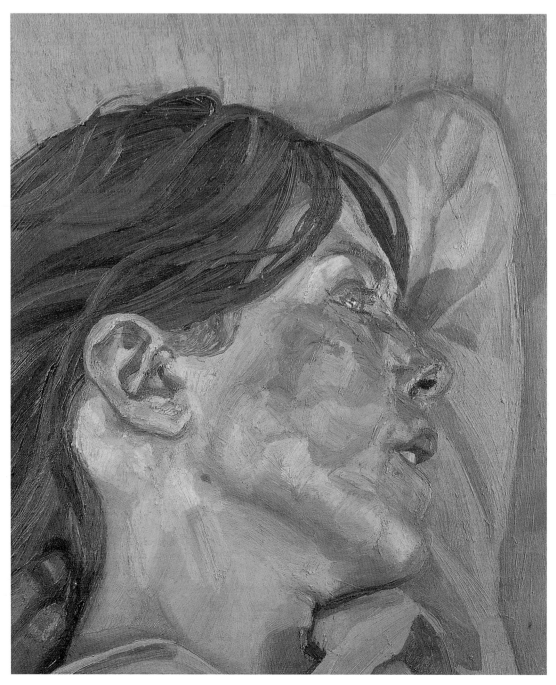

弗洛伊德　**女子側影**　1980-81　油彩畫布　35.6×30.5cm　私人收藏

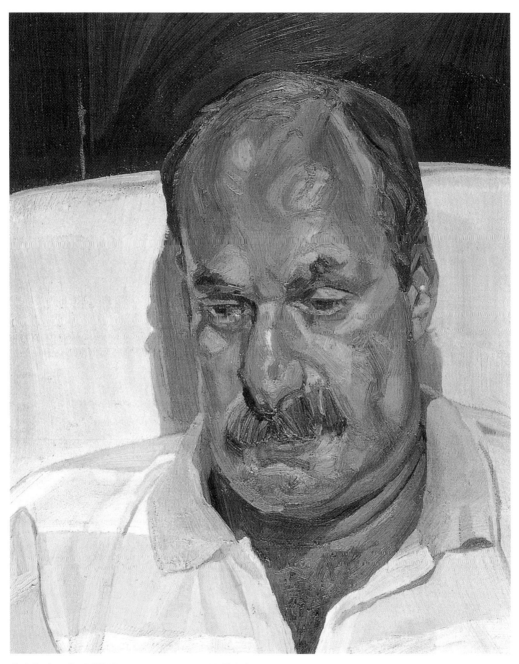

弗洛伊德　**穿運動衫的男子**　1982-83　油彩畫布　50.9×40./cm　私人收藏

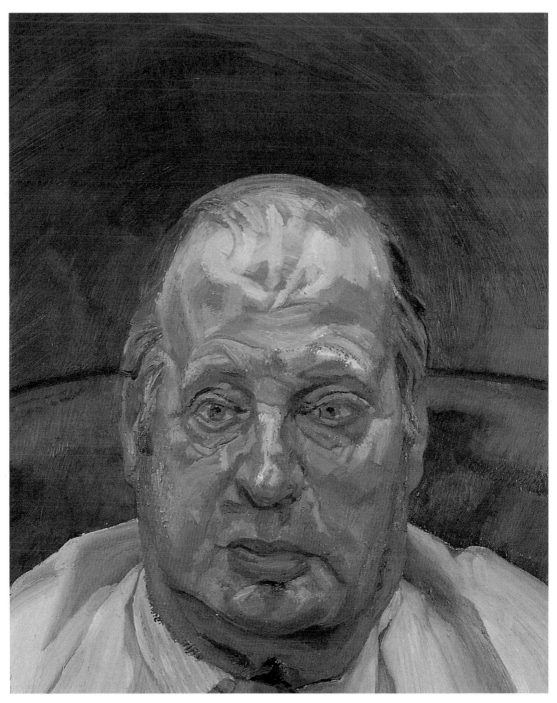

弗洛伊德　**畫家的哥哥史帝芬**　1985-86　油彩畫布　50.8×40.6cm　英國威爾斯國立美術館藏

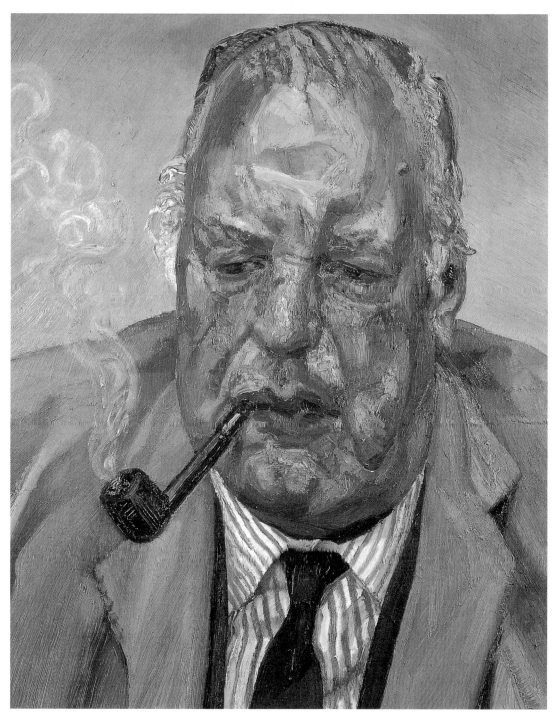

弗洛伊德　**抽菸的男子**　1986-87　油彩畫布　50.8×40.6cm　私人收藏

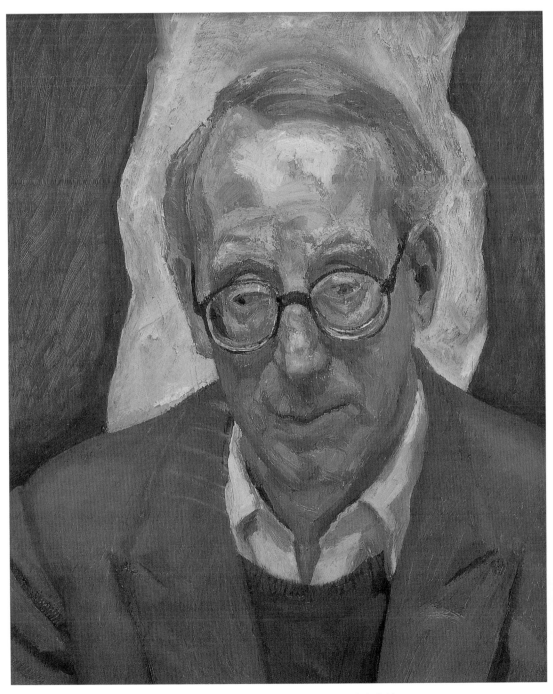

弗洛伊德　**戴眼鏡的紅髮男子**　1987-88　油彩畫布　50.3×40.4cm　私人收藏

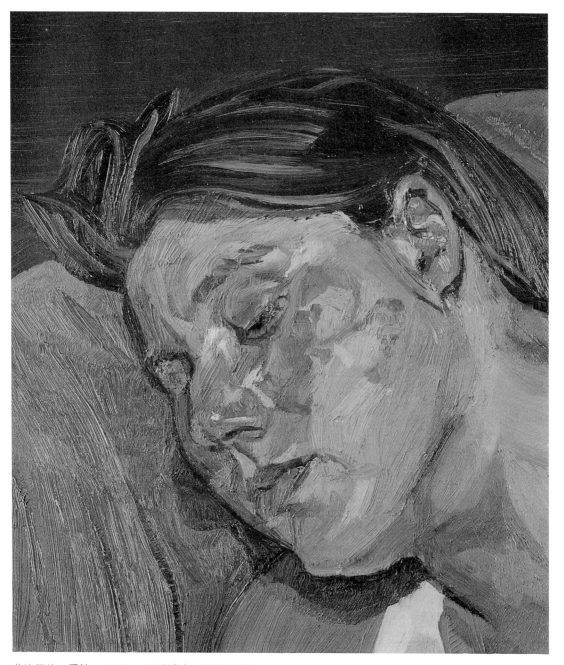

弗洛伊德　**愛柏**　1983-4　油彩畫布　35.6×30.5cm

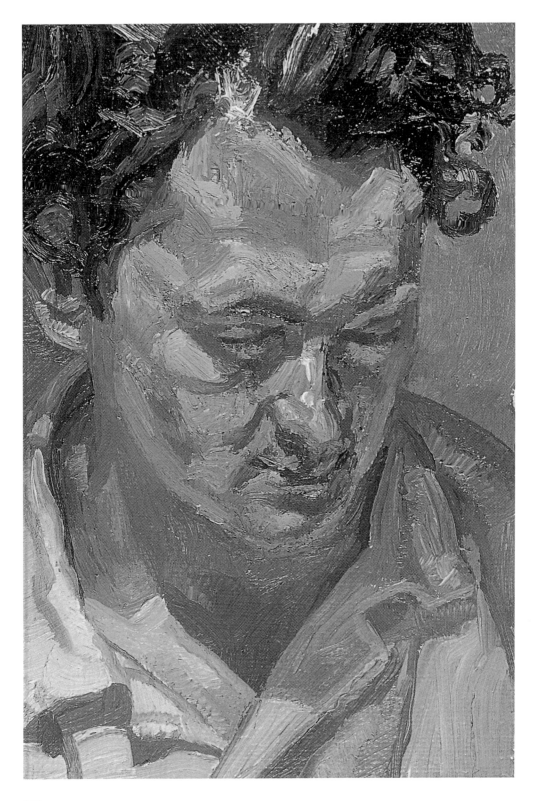

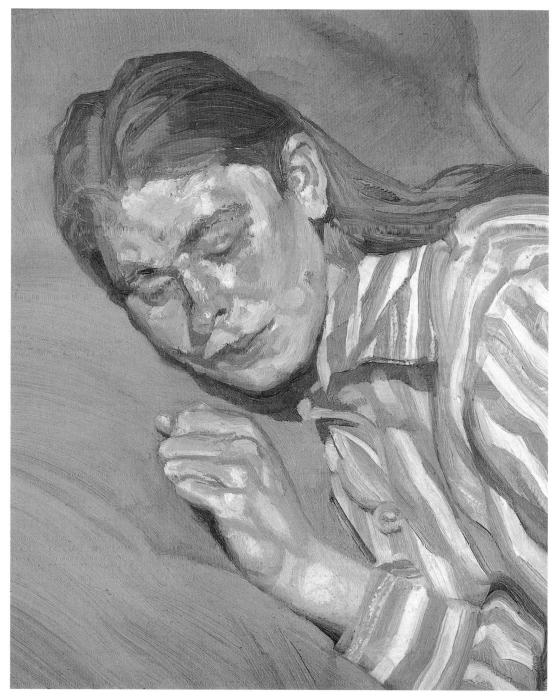

弗洛伊德　**穿著條紋睡衣的女孩**　1985　油彩畫布　29.5×25cm　私人收藏

弗洛伊德　**塞里斯**（Cerith）　1988　油彩畫布　24×16.5cm　私人收藏（左頁圖）

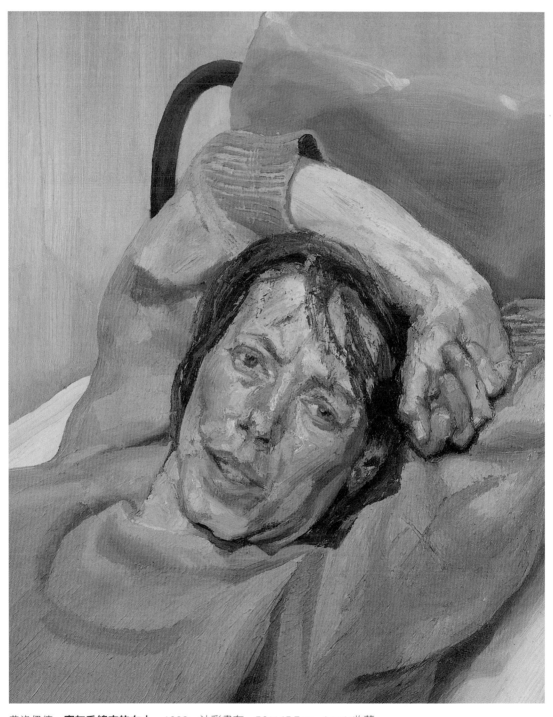

弗洛伊德　**穿灰毛線衣的女人**　1988　油彩畫布　56×45.7cm　Lewis收藏

弗洛伊德　**貝拉**　1986　油彩畫布　22.2×15.2cm　私人收藏（右頁圖）

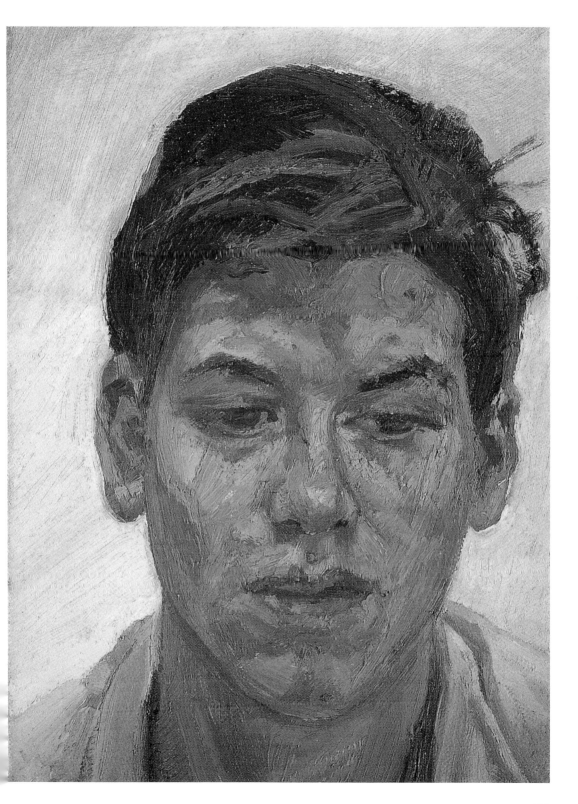

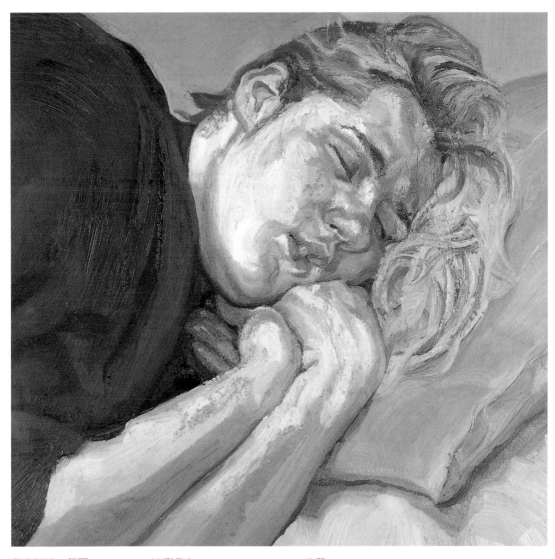

弗洛伊德　**蘇西**　1988-89　油彩畫布　52×56.5cm　Lewis收藏

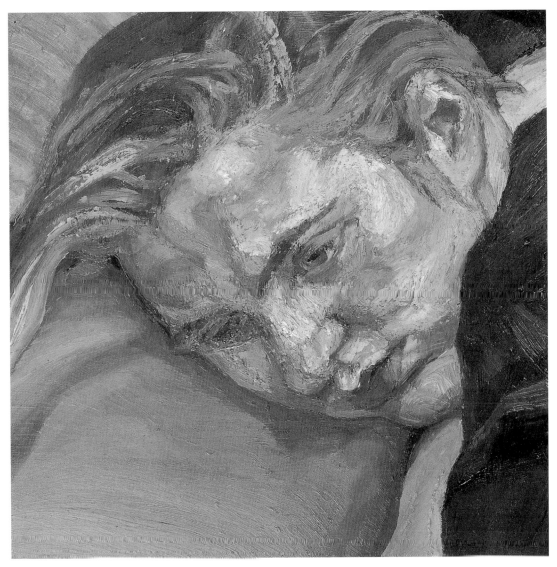

弗洛伊德　**蘇西**　1988-90　油彩畫布　30.5×30.5cm　私人收藏

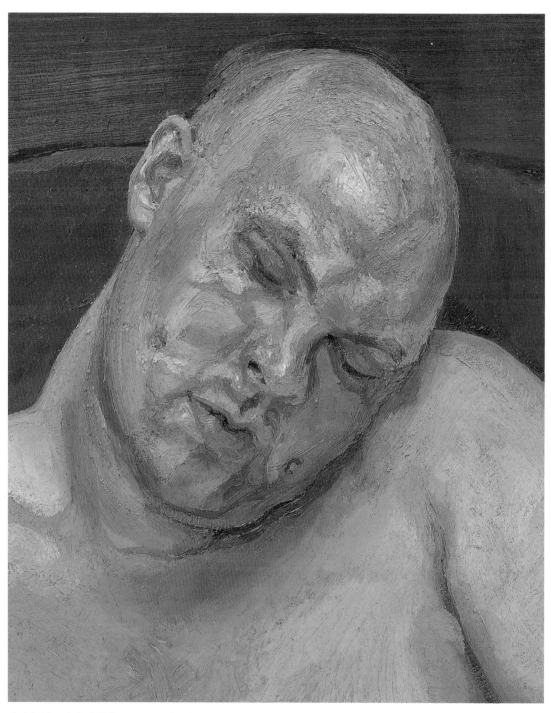

弗洛伊德 **李賓瑞頭像** 1991 油彩畫布 51×41cm 私人收藏

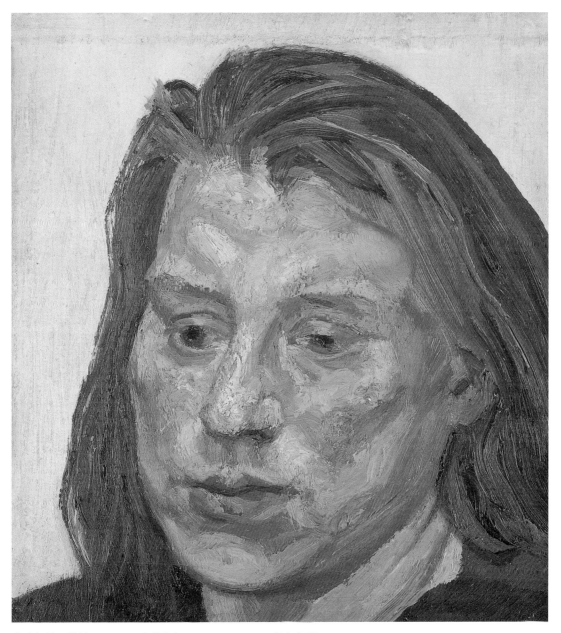

弗洛伊德　**愛柏**　1990　油彩畫布　28.3×25.4cm　私人收藏

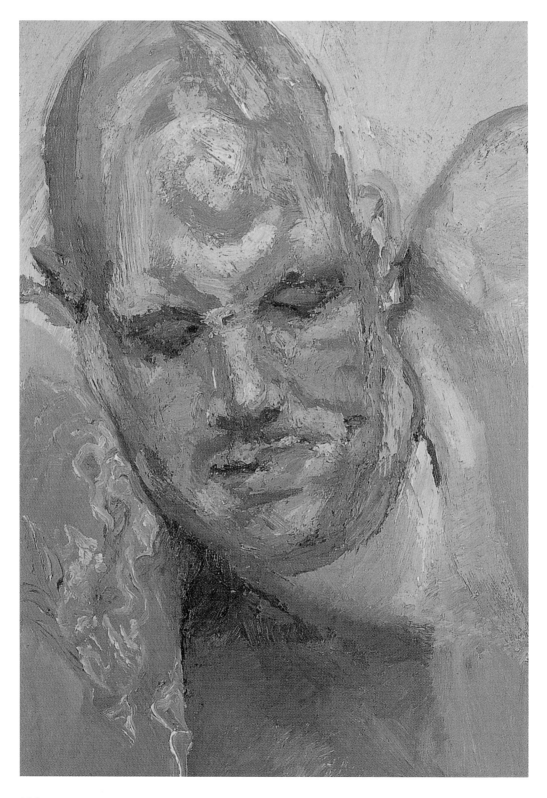

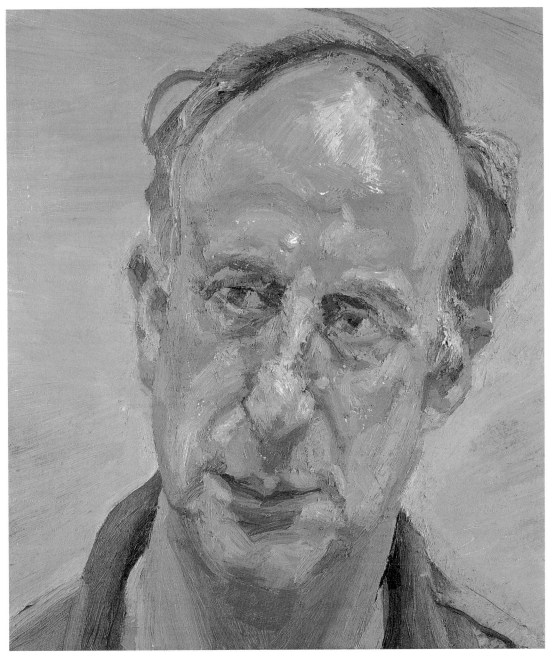

弗洛伊德　**Tristram Powell**　1995-6　油彩畫布　36×30.7cm　私人收藏

弗洛伊德　**李的最後一幅肖像**　1995　油彩畫布　30×20.3cm　私人收藏（左頁圖）

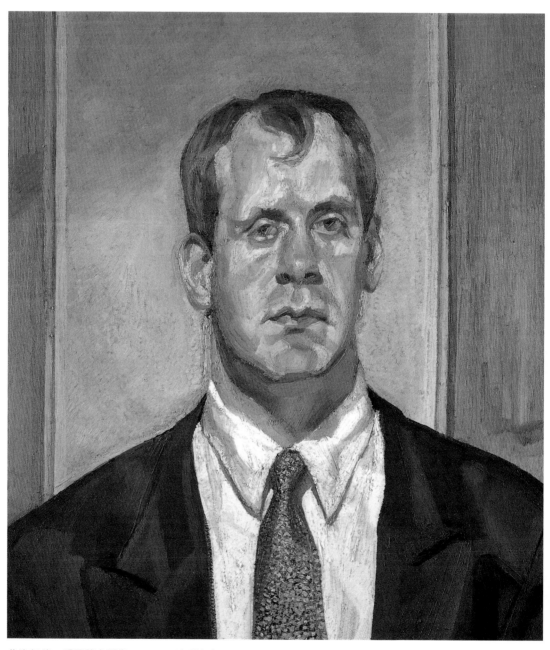

弗洛伊德　**愛爾蘭人頭像**　1999　油彩畫布　47×36.8cm　私人收藏

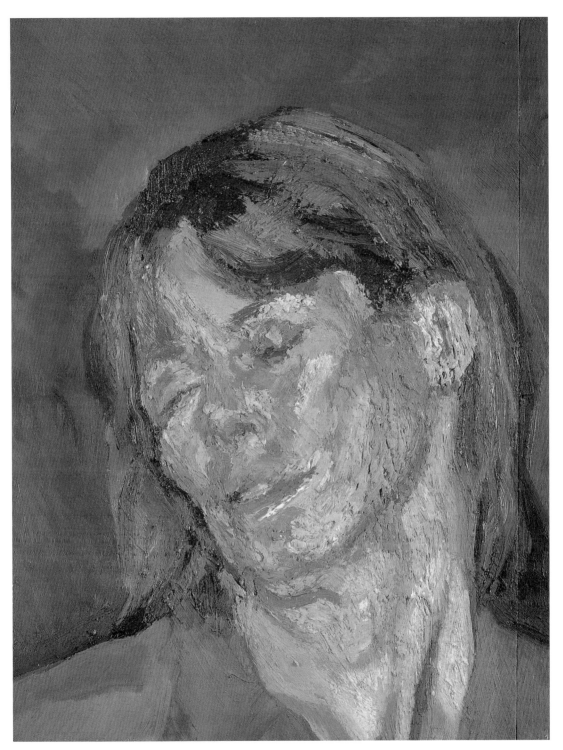

弗洛伊德　**蘇珊娜**　1997　油彩畫布　35.5×26.7cm　私人收藏

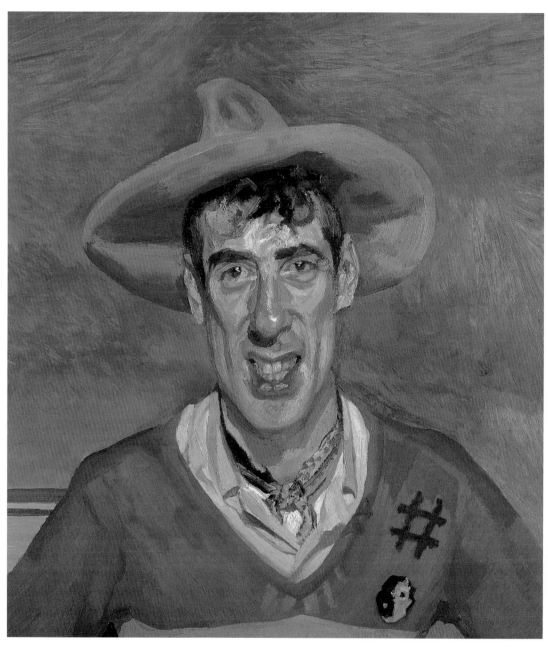

弗洛伊德　**GAZ**　1997　油彩畫布　86×76.2cm　私人收藏

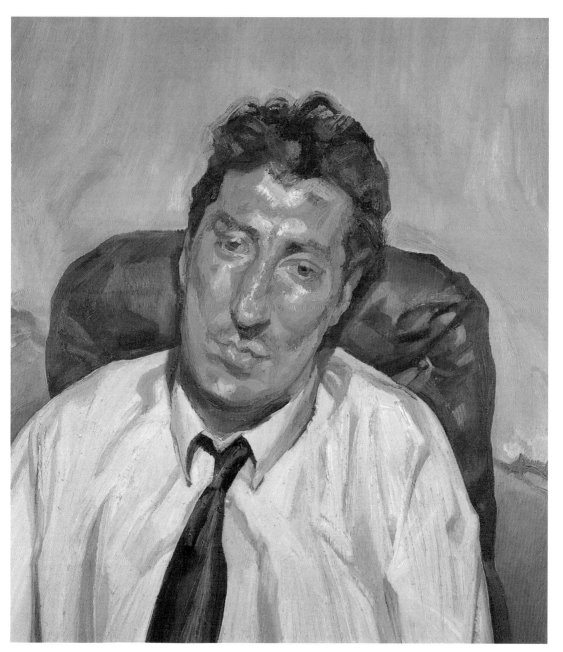

弗洛伊德　**畫家的兒子，阿里**　1998　油彩畫布　81.2×71.4cm　私人收藏

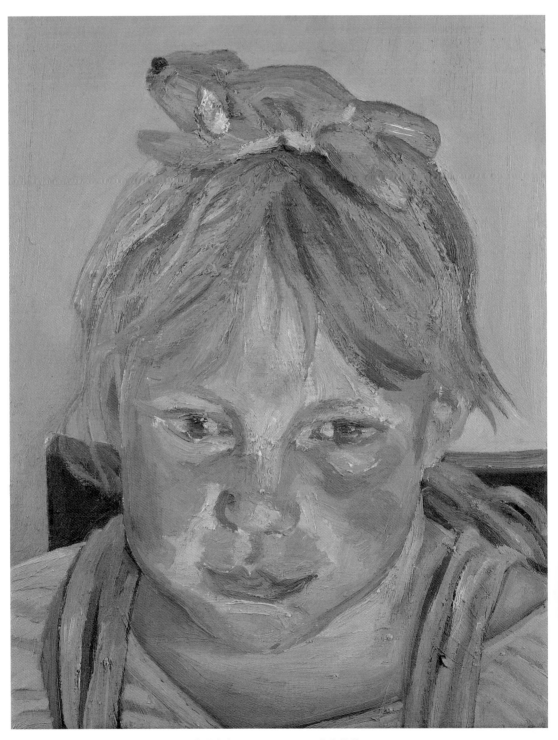

弗洛伊德　**愛麗絲與小布偶**　1999　油彩畫布　39.3×30cm　私人收藏

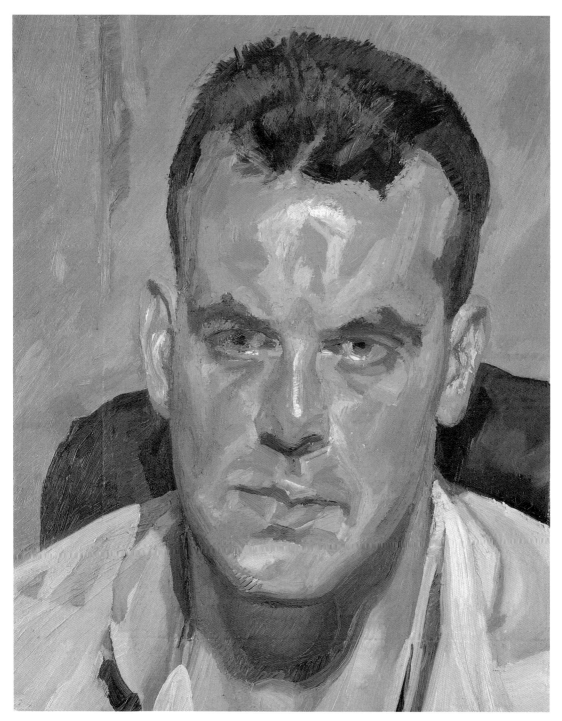

弗洛伊德　**愛爾蘭人年輕頭像**　1999　油彩畫布　46.3×37.3cm　私人收藏

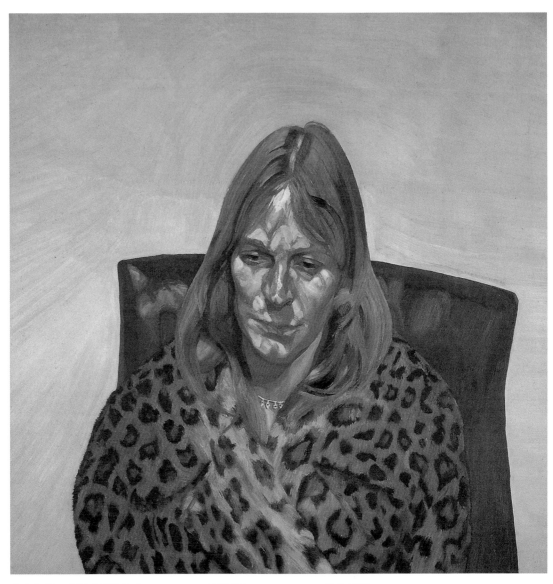

弗洛伊德　**穿著皮草的女人**　1967-68　油彩畫布　60×60cm　私人收藏

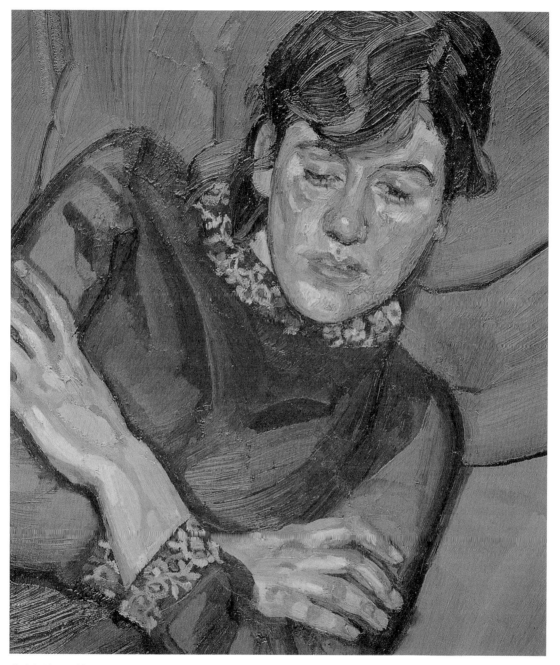

弗洛伊德　**貝拉**　1981　油彩畫布　35×30cm

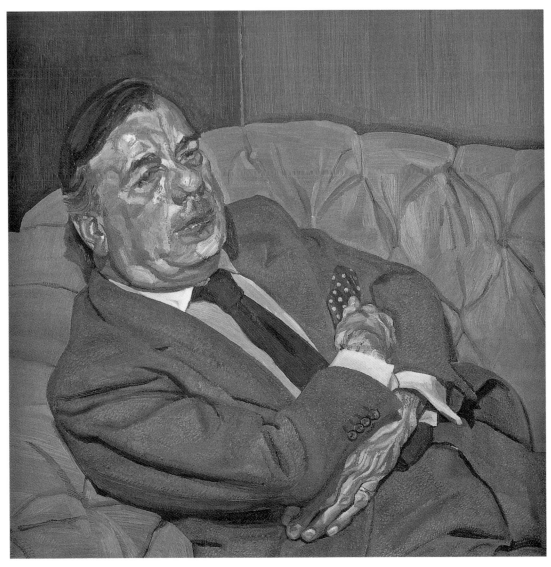

弗洛伊德　**打盹的男子**　1981-82　油彩畫布　71×71cm　私人收藏

1.您買的書名是:_____

2.您從何處得知本書:

　□藝術家雜誌　□報章媒體　□廣告書訊　□逛書店　□親友介紹

　□網站介紹　□讀書會　□其他

3.購買理由:

　□作者知名度　□書名吸引　□實用需要　□親朋推薦　□封面吸引

　□其他_____

4.購買地點:_____市(縣)_____書店

　□劃撥　□書展　□網站線上

5.對本書意見:(請填代號1.滿意 2.尚可 3 再改進,請提供建議)

　□內容　□封面　□編排　□價格　□紙張

　□其他建議_____

6.您希望本社未來出版?(可複選)

　□世界名畫家　□中國名畫家　□著名畫派畫論　□藝術欣賞

　□美術行政　□建築藝術　□公共藝術　□美術設計

　□繪畫技法　□宗教美術　□陶瓷藝術　□文物收藏

　□兒童美育　□民間藝術　□文化資產　□藝術評論

　□文化旅遊

您推薦_____作者 或_____類書籍

7.您對本社叢書　□經常買　□初次買　□偶而買

藝術家雜誌社　收

100　台北市重慶南路一段147號6樓

6F, No.147, Sec.1, Chung-Ching S. Rd., Taipei, Taiwan, R.O.C.

Artist

姓　　名：＿＿＿＿＿＿＿＿＿＿　性別：男□ 女□ 年齡：＿＿＿＿＿＿

現在地址：＿＿＿＿＿＿＿＿＿＿＿＿＿＿＿＿＿＿＿＿＿＿＿＿＿＿＿

永久地址：＿＿＿＿＿＿＿＿＿＿＿＿＿＿＿＿＿＿＿＿＿＿＿＿＿＿＿

電　　話：日／＿＿＿＿＿＿＿　手機／＿＿＿＿＿＿＿＿＿＿＿＿＿

E-Mail：＿＿＿＿＿＿＿＿＿＿＿＿＿＿＿＿＿＿＿＿＿＿＿＿＿＿＿

在　　學：□ 學歷：＿＿＿＿＿＿＿　職業：＿＿＿＿＿＿＿＿＿＿＿

您是藝術家雜誌：□今訂戶　□曾經訂戶　□零購者　□非讀者

客戶服務專線：**(02)23886715**　E-Mail：**art.books@msa.hinet.ne**

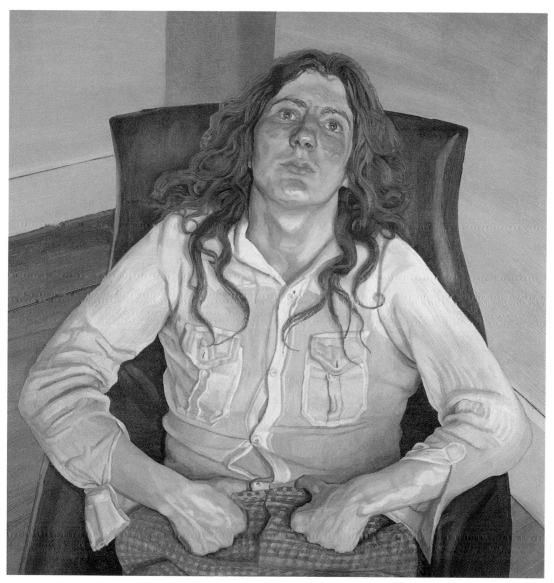

弗洛伊德　**阿里**　1974　油彩畫布　69.2×69.2cm

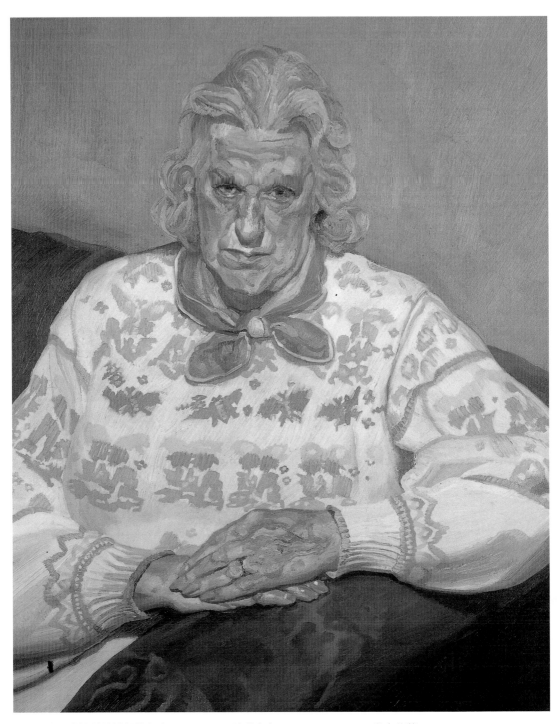

弗洛伊德　**穿蝴蝶針織衫的女人**　1990-91　油彩畫布　100.3×81.3cm　私人收藏

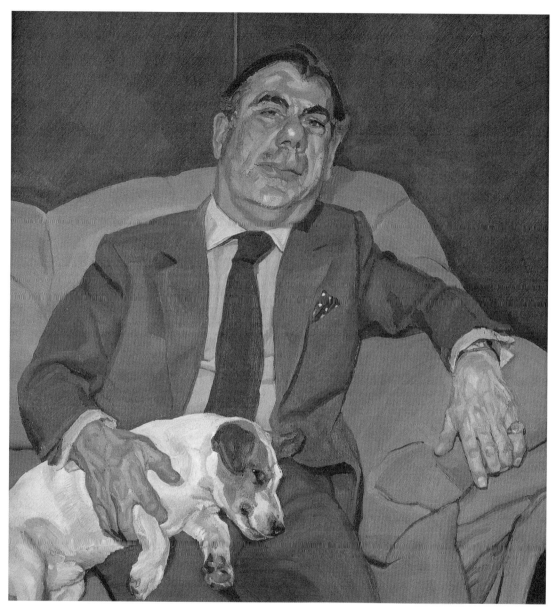

弗洛伊德　**男人與小狗**　1980-81　油彩畫布　76.2×71.1cm　私人收藏

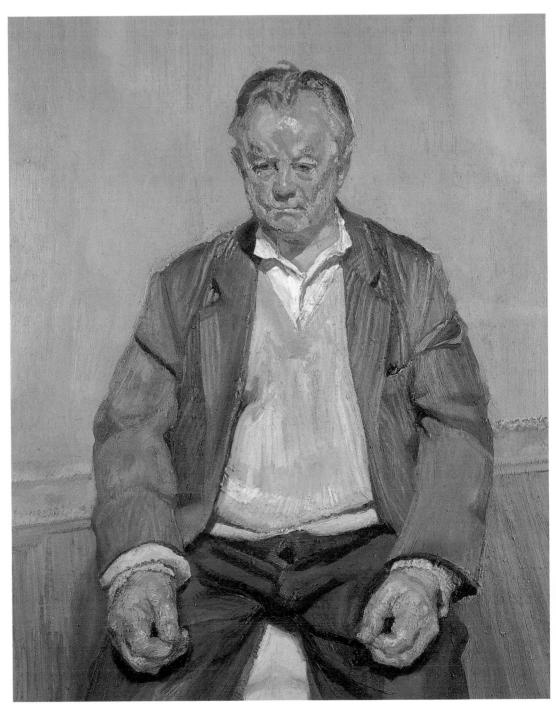

弗洛伊德 **布魯斯・柏納**（**坐像**） 1996 油彩畫布 101.6×81.3cm 私人收藏

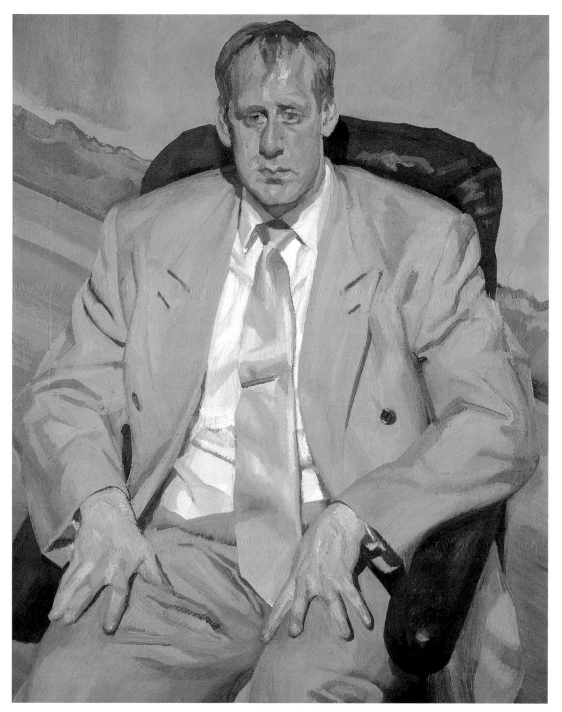

弗洛伊德　**穿銀色西裝的男人**　1998　油彩畫布　110×90.6cm　私人收藏

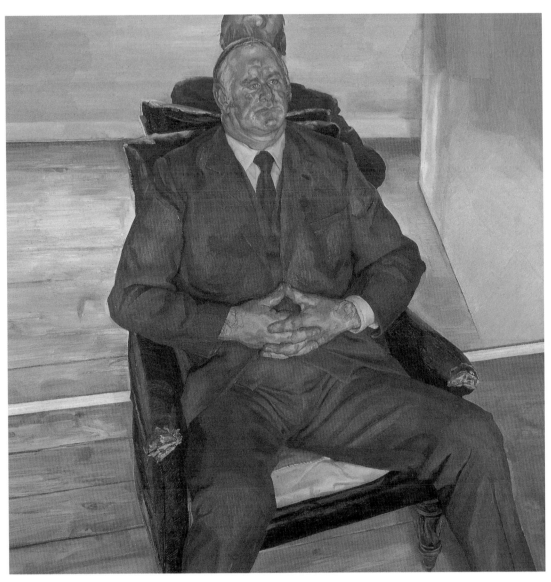

弗洛伊德　**壯碩男人**　1976-77　油彩畫布　91.4×91.4cm　私人收藏

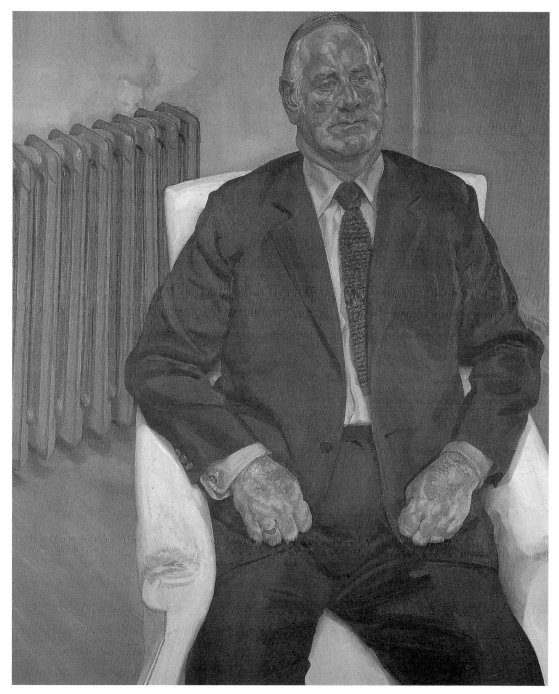

弗洛伊德　**壯碩男人II**　1981-82　油彩畫布　122×101.6cm　私人收藏

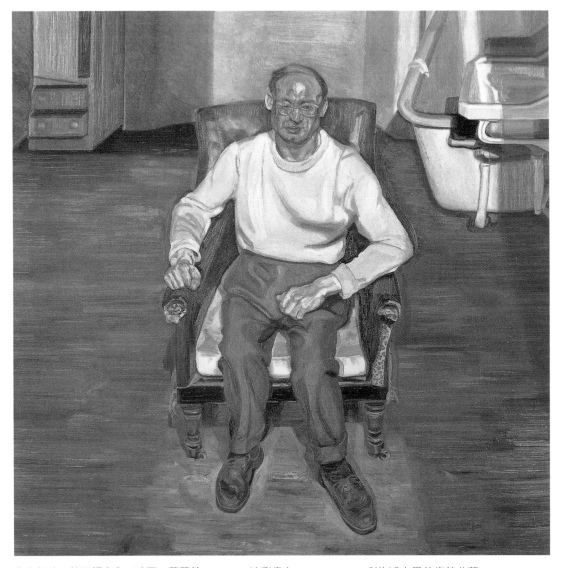

弗洛伊德　**帕丁頓室內，哈里·戴蒙特**　1970　油彩畫布　71×71cm　利物浦大學美術館收藏

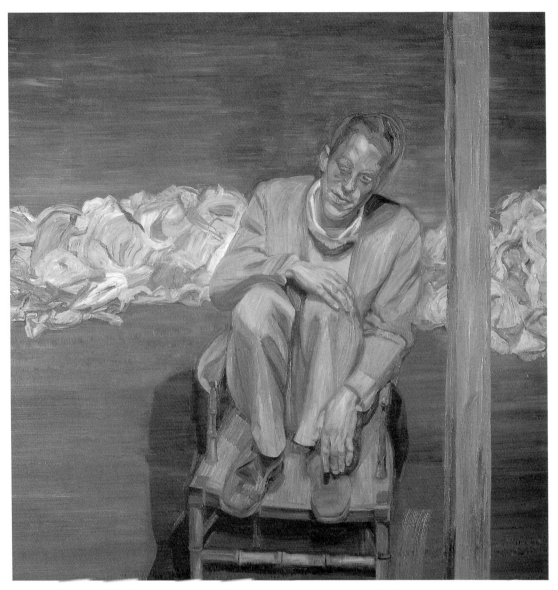

弗洛伊德　**紅髮男子於椅子上**　1962-63　油彩畫布　91.4×91.4cm　私人收藏

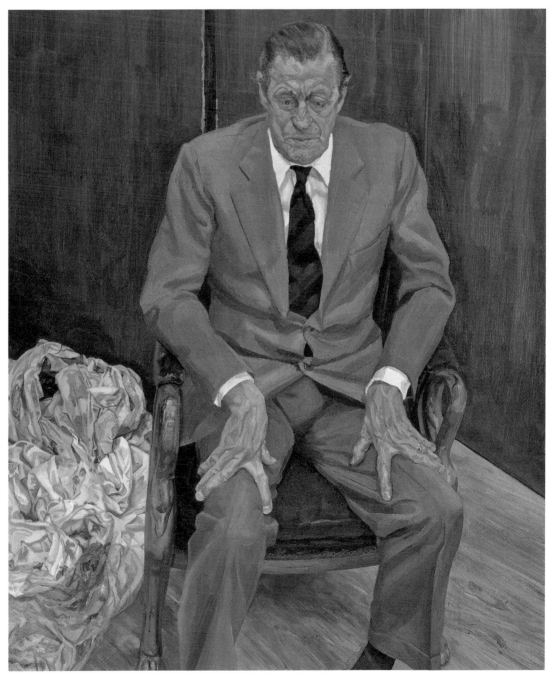

弗洛伊德　**椅子上的男子**　1983-85　油彩畫布　120.5×100.5cm　泰森－波那米薩收藏

弗洛伊德　**椅子上的男子**　1989　油彩畫布　115×80cm　私人收藏（右頁圖）

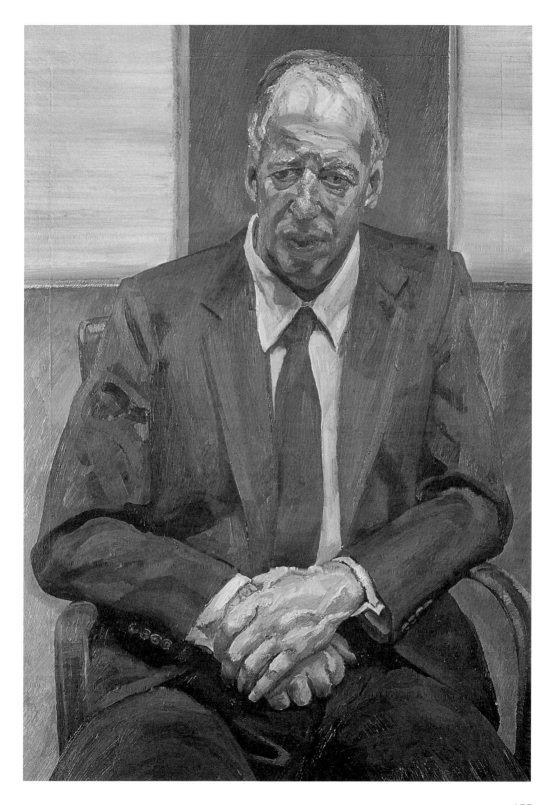

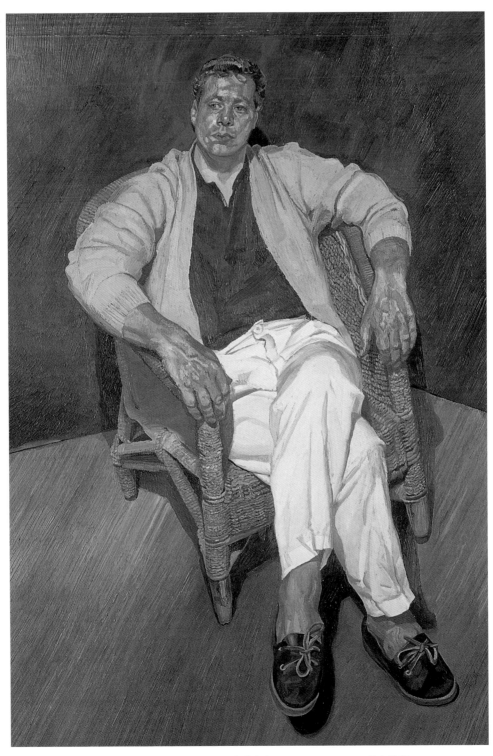

弗洛伊德　**坐在藤編椅上的男子**　1988-89　油彩畫布　150×101.6cm　私人收藏

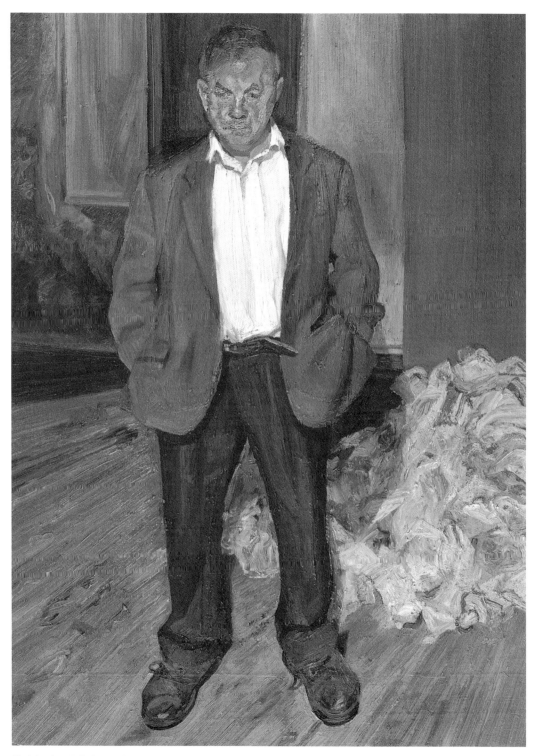

弗洛伊德　**布魯斯·柏納**　1992　油彩畫布　111.8×83.8cm　Merians夫婦收藏

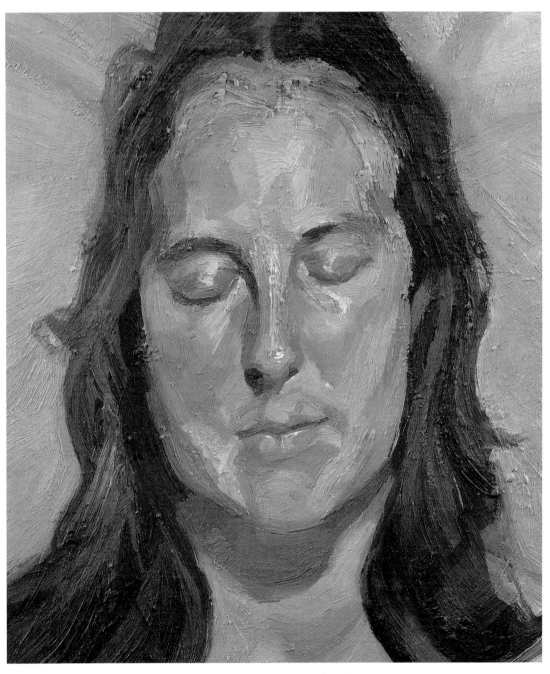

弗洛伊德　**閉著眼的女子**　2002　油彩畫布　30.5×20.3cm　私人收藏

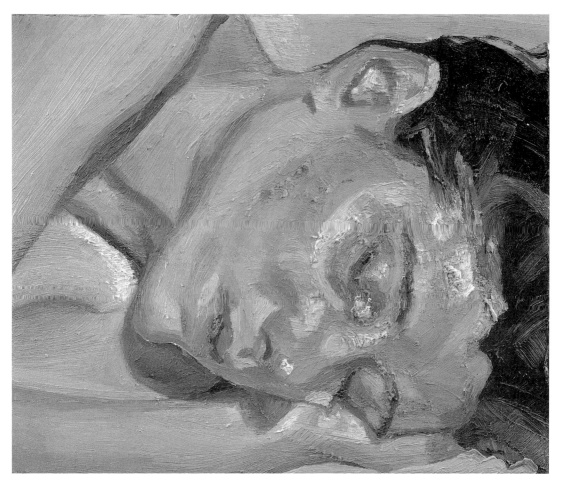

弗洛伊德　**沉睡女子**　2002　油彩畫布　25.4×30.5cm　私人收藏

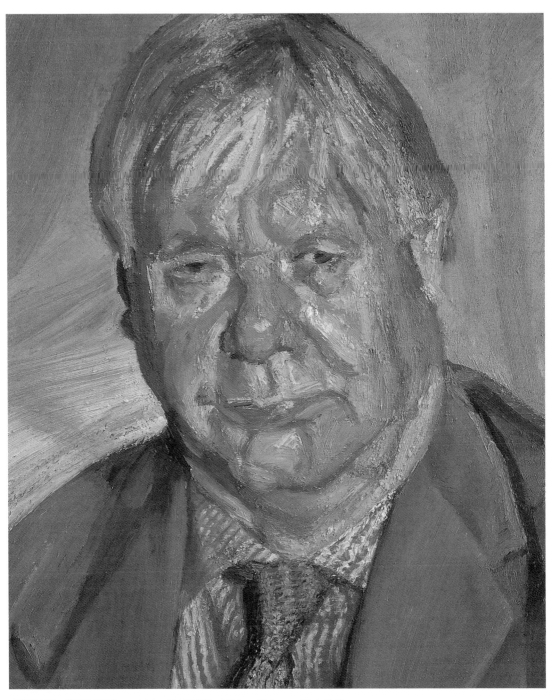

弗洛伊德　**愛爾蘭男人**　2006　油彩畫布　55.9×45.8cm　私人收藏

弗洛伊德　**法蘭西斯・康特利**　2003　油彩畫布　41×30.8cm　私人收藏（右頁圖）

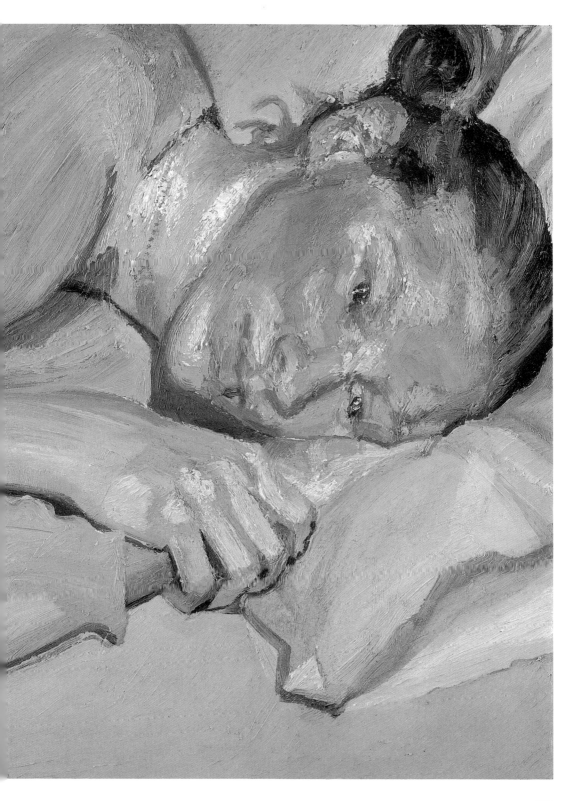

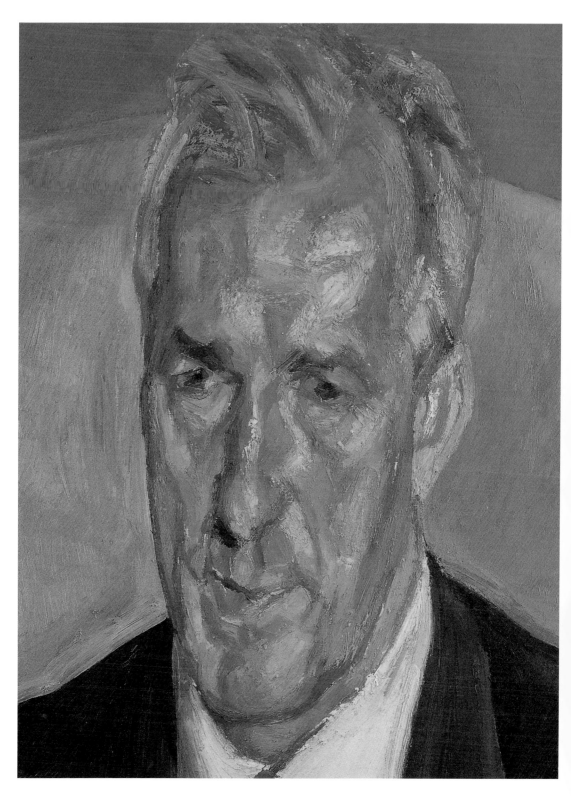

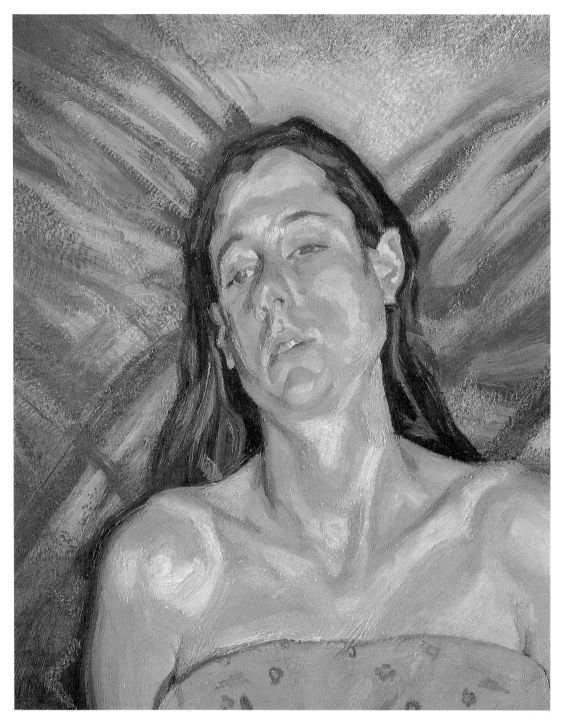

弗洛伊德　**頭像**　2002　油彩畫布　71.1×55.8cm　私人收藏

弗洛伊德　**傑若米・金**　2006-7　油彩畫布　62.2×45.7cm　私人收藏（左頁圖）

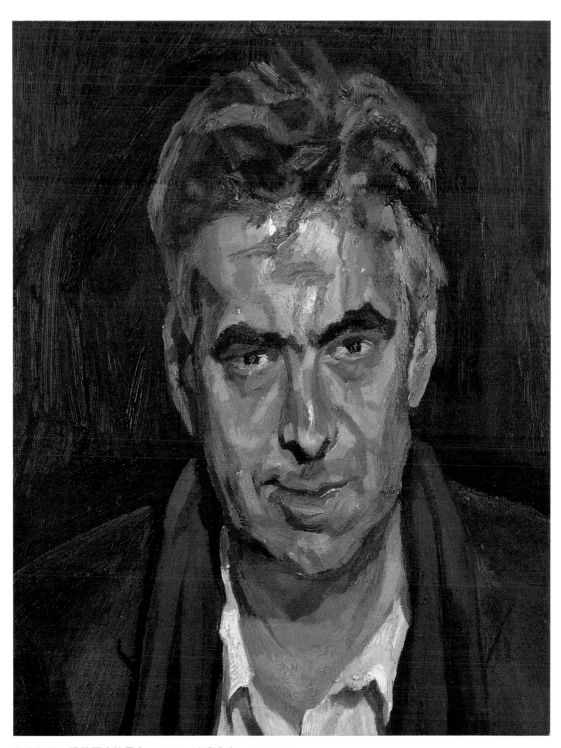

弗洛伊德　**帶藍圍巾的男人**　2004　油彩畫布　66×50.8cm

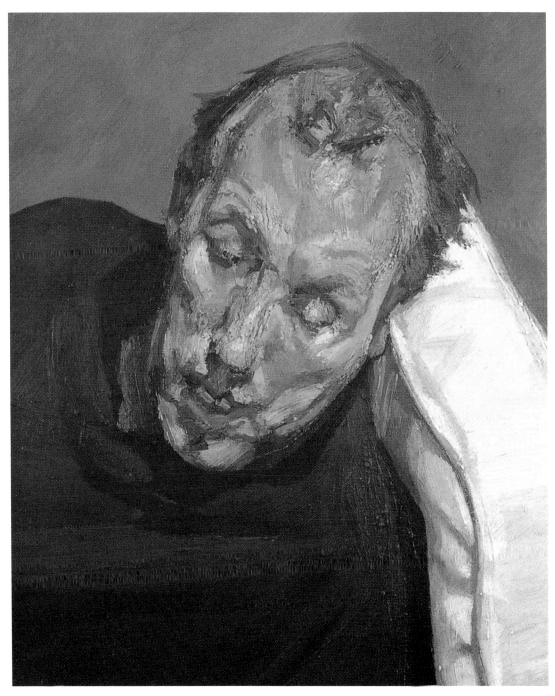

弗洛伊德　**大衛**　2003　油彩畫布　56.2×46.5cm　私人收藏

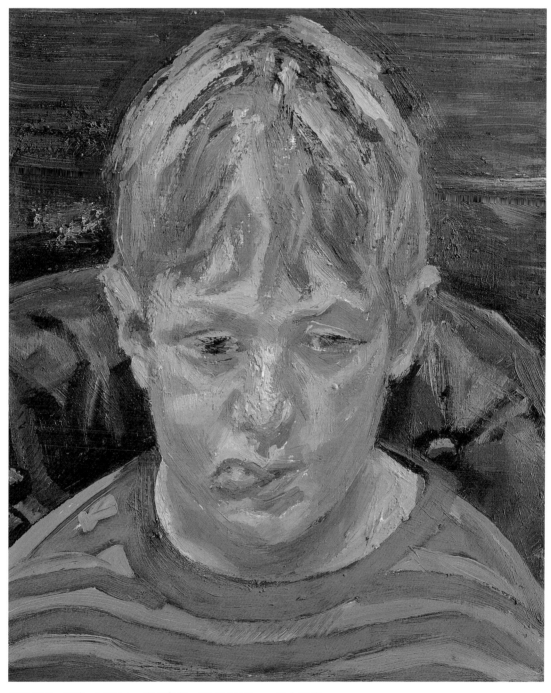

弗洛伊德　**奧比**　2003-4　油彩畫布　36.8×30.5cm　私人收藏

弗洛伊德　**法蘭西斯・康特利**　2002　油彩畫布　30.5×25.4cm　私人收藏（右頁圖）

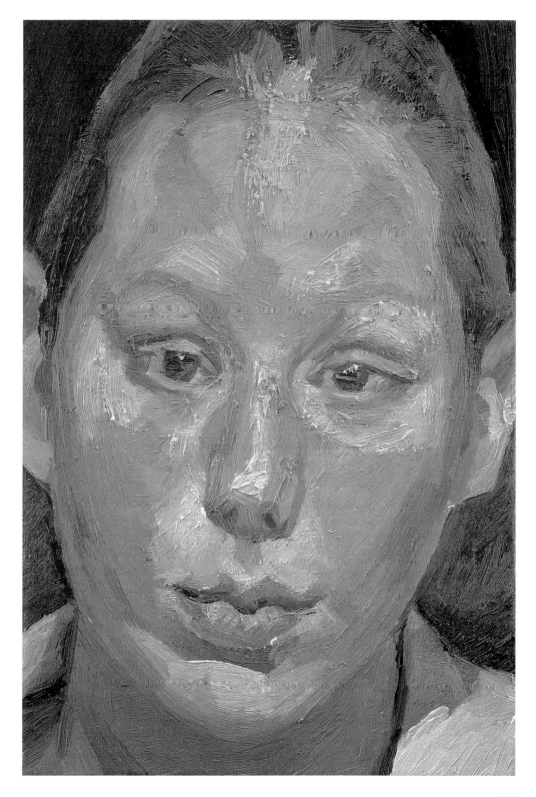

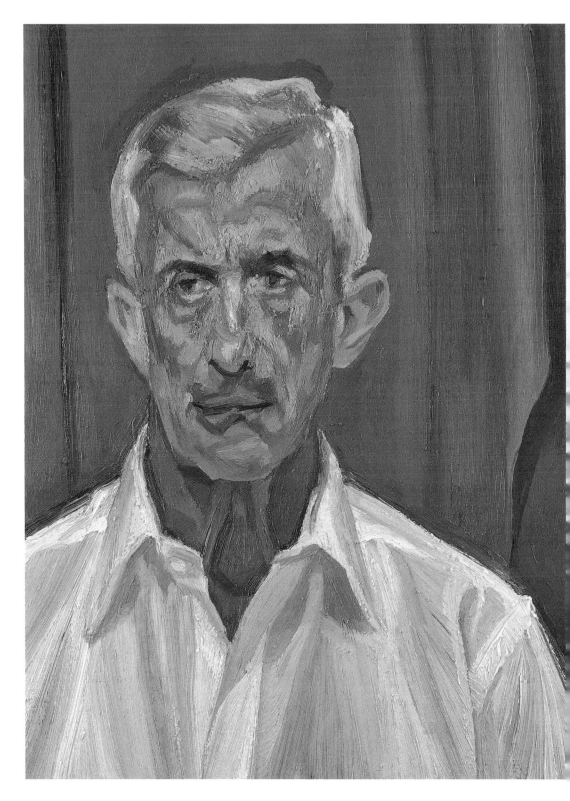

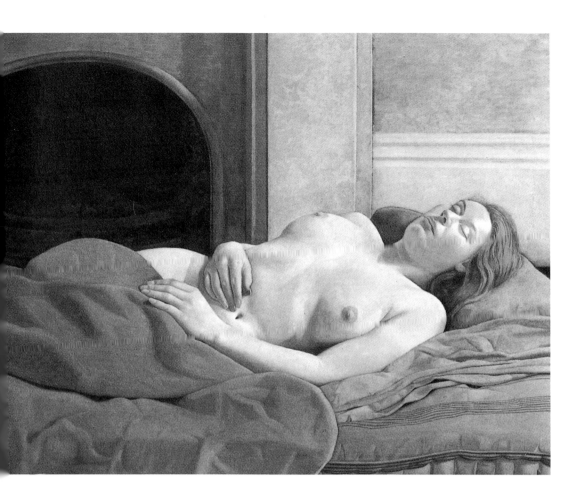

弗洛伊德
沉睡中的裸女 1950
油彩銅板
76.2×101.6cm
私人藏

弗洛伊德
穿白衫的男子 2002-3
油彩畫布
55.8×45.7cm
私人收藏（左頁圖）

裸體畫像

　　「或許畫裸體肖像最主要的樂趣在於捕捉那自然中的一絲微光，在光線中找尋生命的溫暖。」維多利亞時期的畫家席格（Walter Sickert）曾說道。這種吸引人，令人眷戀的光影正是弗洛伊德試圖達成的。該如何描繪溫暖及富有重量的裸體，並且賦予他們獨自的個性？弗洛伊德表示：「無論在我面前的主題是一個裸體的男人或女人，我都必須保持清楚的思緒。有時我無法停止那股繪畫的衝力。就像跑得很快的車子就算熄了火，引擎還會繼續轉動一樣。」

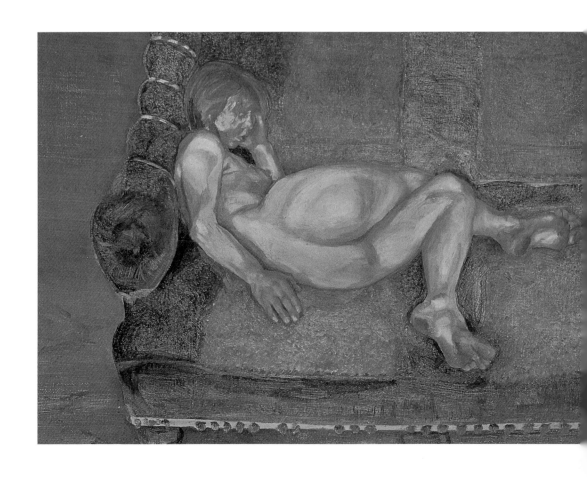

〈土耳其沙發上的少女〉（1966）是早期弗洛伊德嘗試全身裸體肖像的作品，畫裡的人物捲曲在沙發上，刻意遮掩著身體，其他同時期或早三四年前的裸體畫像，也帶著些許的不確定感。惟一隨性捕捉到「一絲微光」感覺的作品是〈大笑的裸體小孩〉（1963），這是他最大的女兒，十五歲的她十分害羞，有些不知所措。

1964年弗洛伊德曾在諾里奇（Norwich）藝術學院擔任的客座講師一陣子。期末作業他要求學生畫自己的裸體像，他對學生們說：「我希望你盡可能讓這成為最能透露自己性格、最貼近真實、最能夠被相信的作品。你知道，真正坦然、毫不羞愧地作畫。」這個要求引起了部分學生家長的反彈，校方因此要求撤銷這項作業。這起事件反映出兩方的理念不合，弗洛伊德因此辭去

弗洛伊德
土耳其沙發上的少女
1966　油彩畫布
26.6×34.9cm
私人收藏

弗洛伊德
大笑的裸體少女　1963
油彩畫布　34.3×28cm
私人收藏（右頁圖）

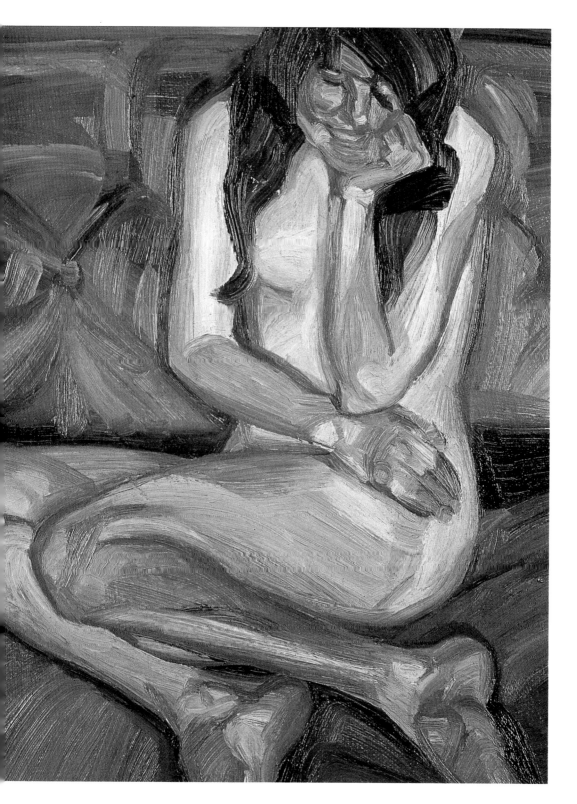

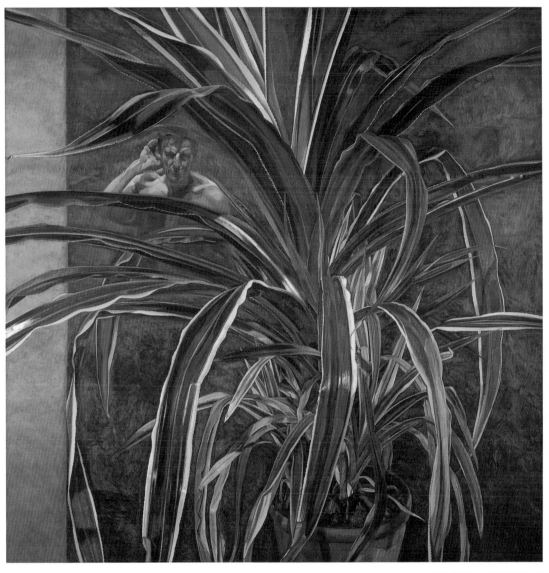

了教職。

　　從此之後，他更大膽描繪裸露的人體，性器官也毫不遮蔽。他畫了年輕的、年長的、懷孕的、肥胖的、纖瘦的、賣弄的⋯⋯各種身體姿態。在〈有植物的室內，反影，聽〉（1967-8）他畫了自己裸露的上半身，從植物的葉片間向外望。

　　〈大室內，帕丁頓〉（1968-69）他畫了小女兒愛柏躺在德拉米街畫室一棵室內蕁麻樹下。十年後，愛柏及其他幾位女兒和兒

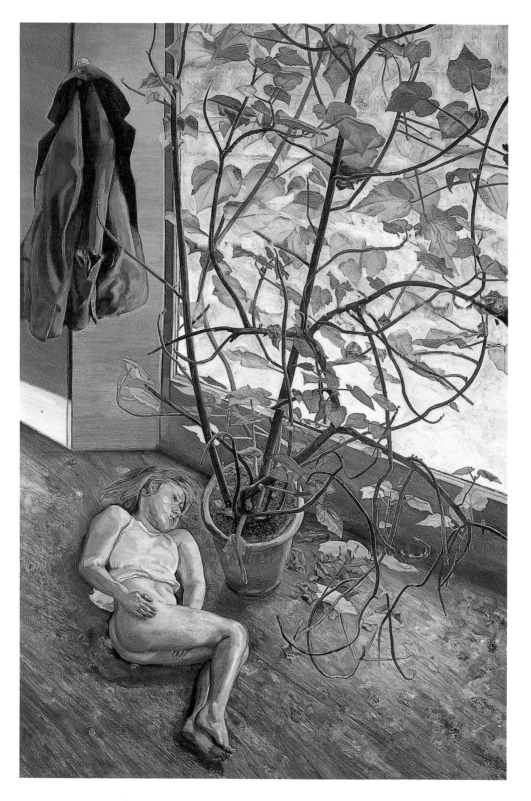

195

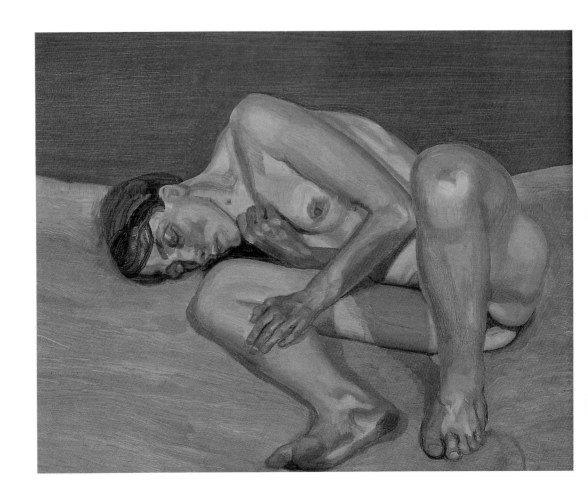

弗洛伊德
小型裸體人像
1973-74 油彩畫布
20.3×25.4cm
牛津大學艾許莫林
博物館（Ashmolean
Museum）藏

子也當過了弗洛伊德的裸體模特兒。對他的孩子來說，這些繪畫時間是惟一進一步認識父親的機會。弗洛伊德曾稱自己為「這個時代裡最缺席的父親」。他對孩子的惟一要求就是準時，還有要能忍受長時間的擺相同姿勢。因此他的孩子們的心靈需要備有機智、能夠與人分享，以及「反映出豐沛的內心世界」。

〈小型裸體人像〉（1973-74）中的模特兒杰凱塔（Jacquetta Eliot），在那段期間時常擔任弗洛伊德的裸體模特兒，後來成為他的女友。她表示讓人樂意擔任他的模特兒的最大原因，除了在畫室享用香檳之外，還有陪伴這位「風趣、聰明、熱情、迫切、且親切」的畫家所帶來的樂趣。

的確，擔任弗洛伊德的裸體模特兒是需要耐力的。繪畫的時

弗洛伊德 **懷孕的女郎**
1960-61 油彩畫布
91.5×71cm Jacueline
Leland收藏（右頁圖）

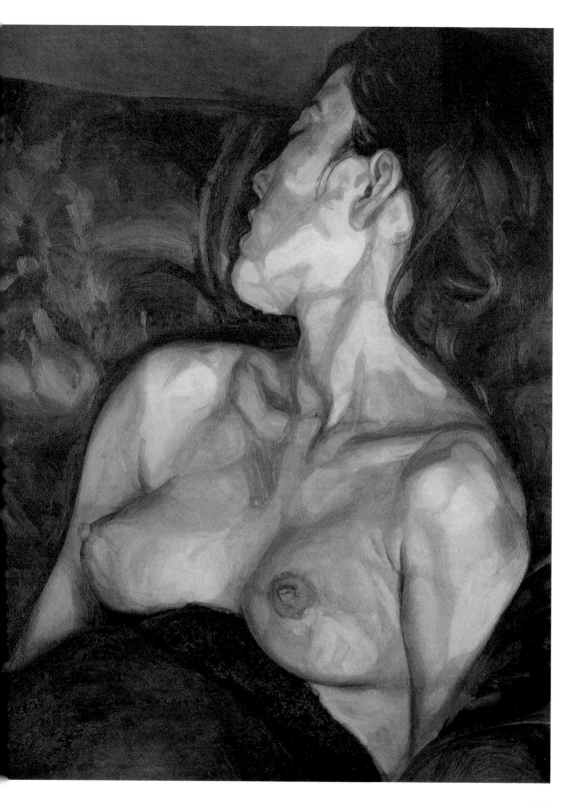

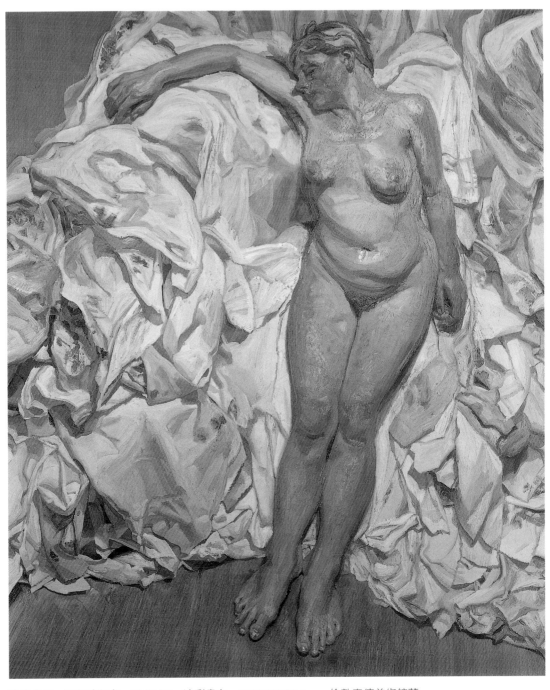

弗洛伊德　**站在破布旁**　1988-89　油彩畫布　168.9×138.4cm　倫敦泰德美術館藏

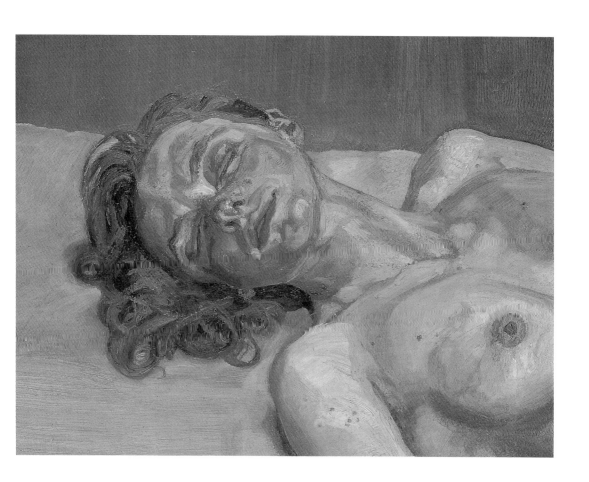

弗洛伊德
雙眼闔上的女子
1986-87　油彩畫布
45.7×58.7cm
私人收藏

間一次長達六個小時，有時連續一整個禮拜、一整個月、甚至多年的時間的早晚上都需要到畫室報到。幾十年的光陰之間，新舊沙發來來去去，有時沙發的皮革都崩裂了，填充的泡棉從裂縫中跑出來，而坐在上頭的人也漸漸經歷過人生不同的階段。從童年時期，到成年及老年。繪畫被賦予生命力，每幅都找到自己的特色、感覺及含意。

〈懷孕的女郎〉（1960-61）吸收了懷孕母親疲累的鼾聲，〈站在破布旁〉（1988-89）、〈躺在破布旁〉（1989-90）可以感受到畫中人物心境的遙遠，遊走於內心世界邊際。弗洛伊德仍堅持，缺少內心生命的元素，畫作無法獲得滿足。

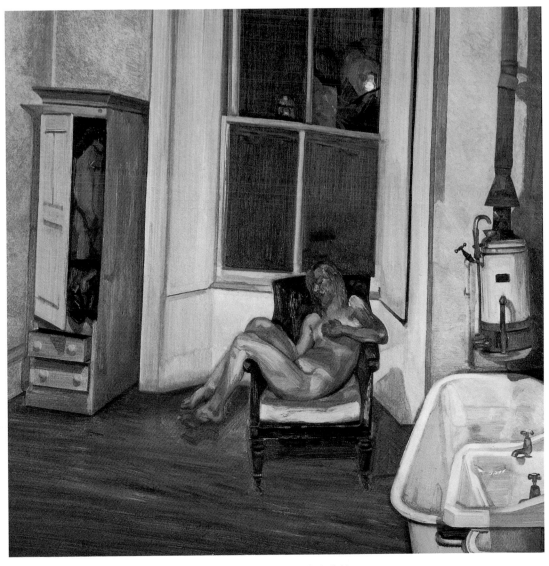

弗洛伊德　**夜間室內**　1969-70　油彩畫布　55.9×55.9cm　私人收藏

弗洛伊德　**睡著的安娜貝爾**　1987-88　油彩畫布　38.4×55.9cm　私人收藏（右頁上圖）
弗洛伊德　**安妮與愛麗絲**　1975　油彩畫布　22.5×27cm　倫敦James Kirkman公司收藏（右頁下圖）

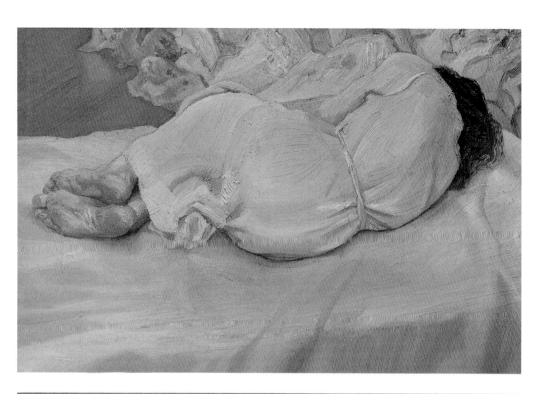

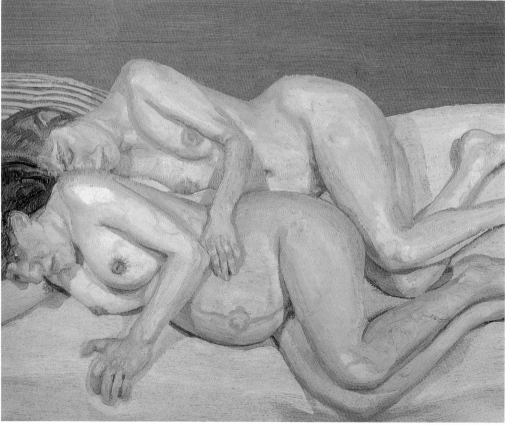

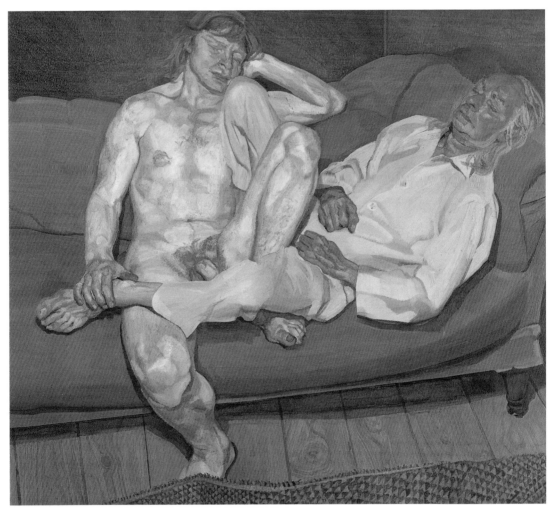

弗洛伊德　**裸體男子和友人**　1978-80　油彩畫布　90.2×105.4cm　私人收藏

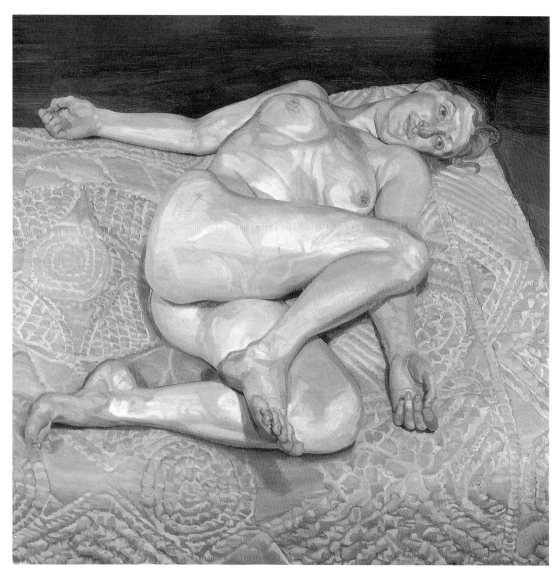

弗洛伊德　**夜間肖像**　1977-78　油彩畫布　71.1×71.1cm　私人收藏

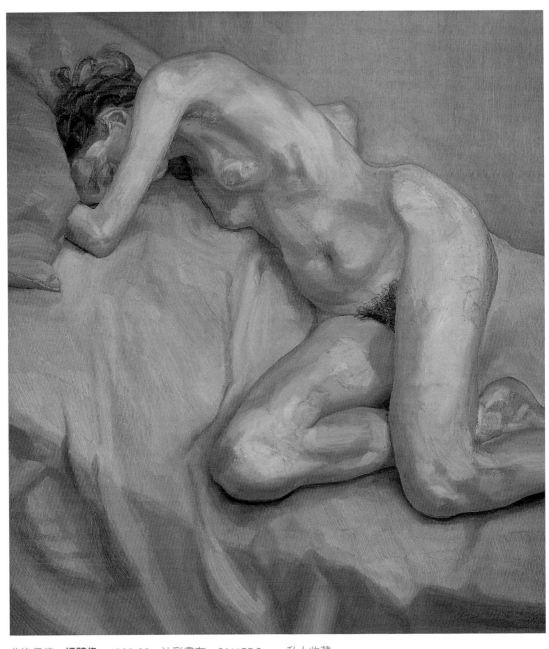

弗洛伊德　**裸體像**　1982-83　油彩畫布　61×55.9cm　私人收藏

弗洛伊德　**床上的裸體男子**　1989　油彩畫布　35×26cm　私人收藏（右頁圖）

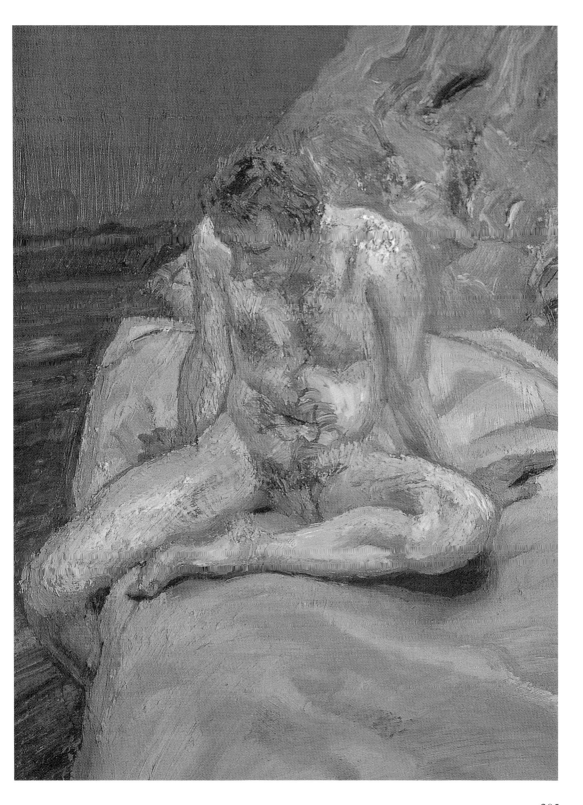

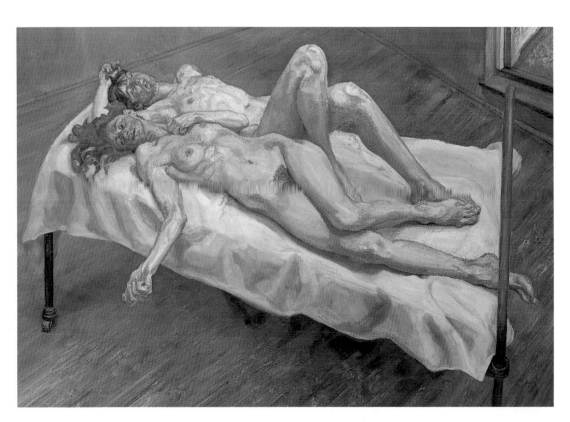

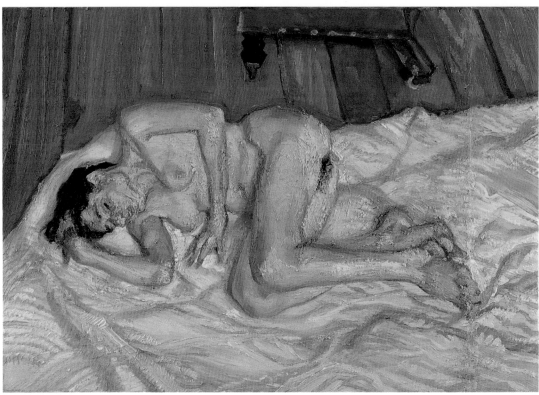

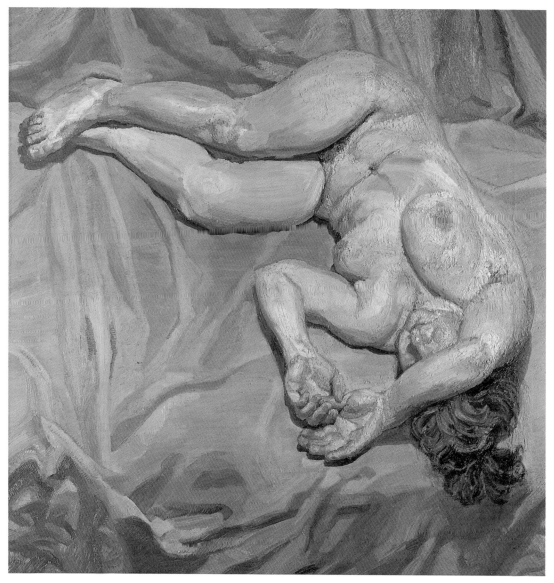

弗洛伊德　**握著大拇指的女人**　1992　油彩畫布　132×122cm　私人收藏

弗洛伊德　**兩女子**　1992　油彩畫布　153×214.6cm　私人收藏（左頁上圖）
弗洛伊德　**早餐之後**　2001　油彩畫布　40.6×58.4cm　私人收藏（左頁下圖）

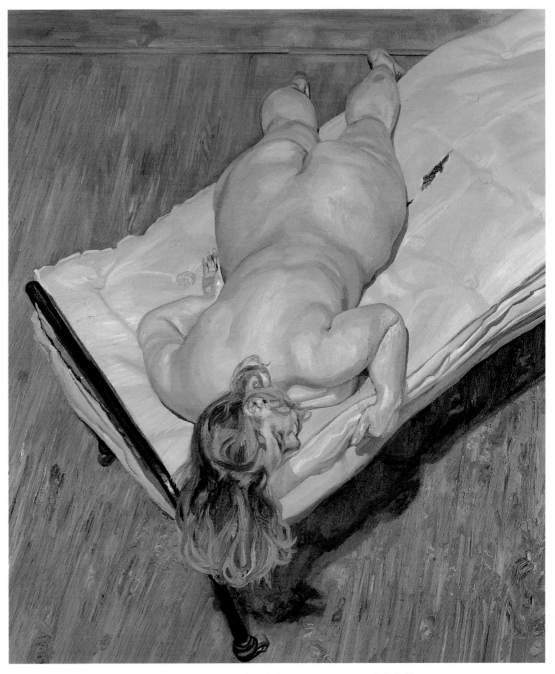

弗洛伊德　**夜間肖像，臉部朝下**　1999-2000　油彩畫布　151×156cm　私人收藏

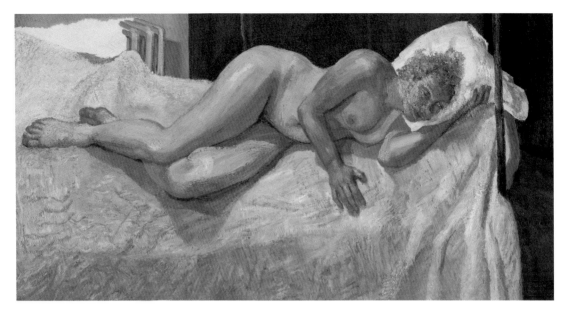

弗洛伊德　**裸體像**　2006　油彩畫布　86.3×162.5cm　私人收藏

弗洛伊德　**裸體像**（局部）

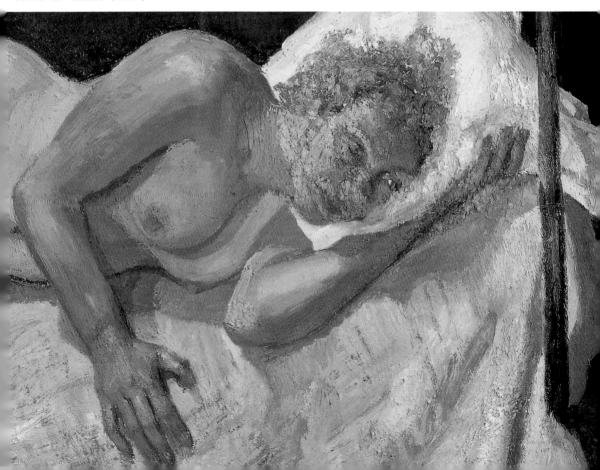

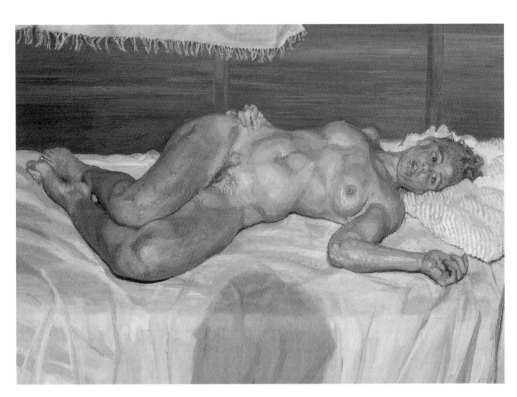

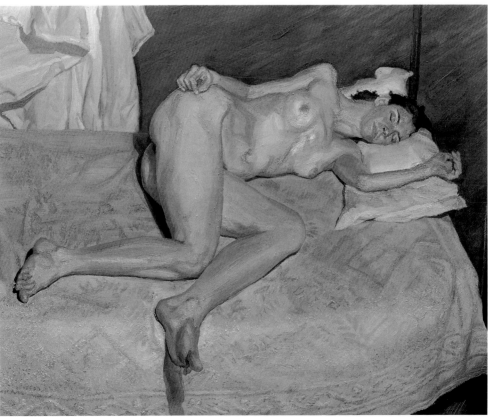

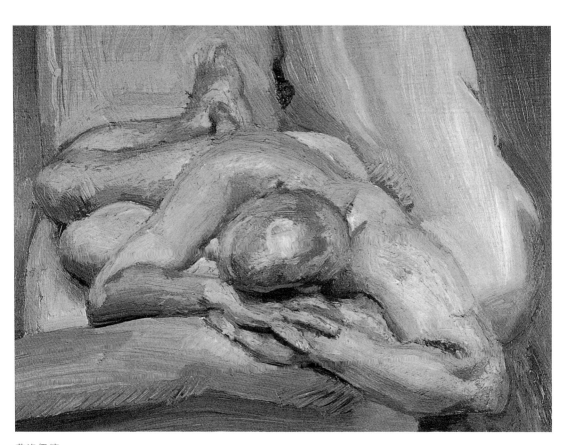

弗洛伊德
在綠色沙發上的李
1993 油彩畫布
17.1×22.9cm

「歌劇般」的多重人像繪畫——
90年代的創新與突破

弗洛伊德
擦藍色腳指甲的芙蘿拉
2000-1 油彩畫布
91.4×127cm
私人收藏（左頁上圖）

弗洛伊德 **白色床單上**
的肖像 2002-3
油彩畫布
116.2×142.2cm
私人收藏（左頁下圖）

　　弗洛伊德的裸體模特兒大部分都是家人、情人、朋友，或朋友的朋友。除了在財務資金短缺的狀況之外，弗洛伊德很少接受肖像委託。分別於1985及89年完成的〈椅子上的男子〉便是其中兩幅委託肖像，畫中的主角分別是工業鉅子泰森（Baron Thyssen）及銀行家羅斯蔡德爵士（Lord Rothschild）。看起來和弗洛伊德所畫的一般民眾並無不同，西裝也略顯陳舊。

　　其他的裸體模特兒對弗洛伊德而言則像是實驗品一樣。90年代初期他認識了澳洲的表演藝術家李寶瑞，一位將身體語言表達

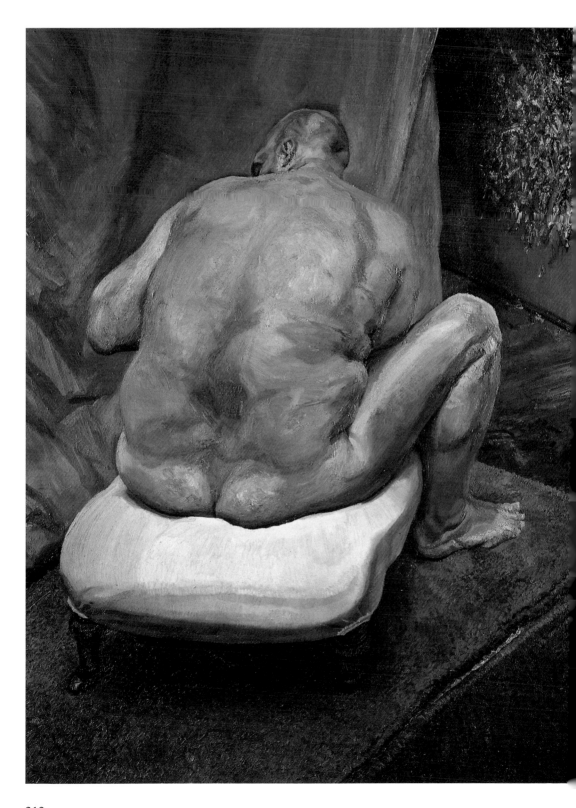

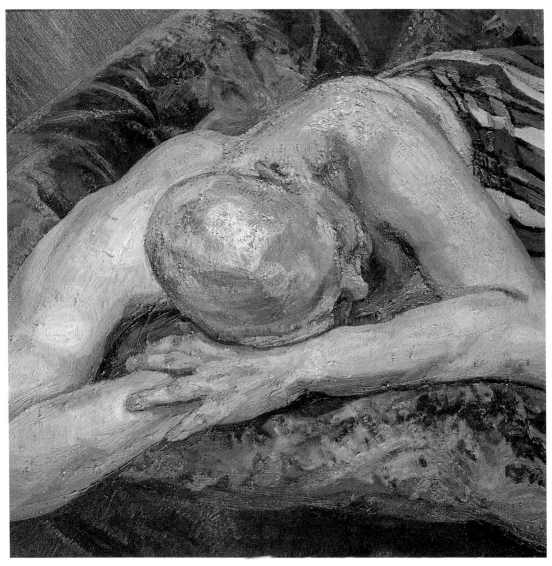

弗洛伊德　**李穿蕾塔夫綢裙子**　1993　油彩畫布　81.3×82.5cm

弗洛伊德　**裸體男子背影**　1991-92　油彩畫布　183.5×137.5cm　紐約大都會美術館藏（左頁圖）

得淋漓盡致的藝術家。他也常在酒吧舞廳裡表演，穿著
奇裝異服，對他而言每次在公眾場合出現都是一場不同
的表演藝術。

弗洛伊德對李寶瑞的表演印象深刻，曾說道：「他
很清楚自己舉手投足間製造的效果」。當弗洛伊德邀請
李寶瑞來畫室擔任裸體模特兒時，還認為他或許會穿誇
張的表演衣服前來。但出乎意料的，李寶瑞沒有任何裝
扮，並且充滿孩子氣地立即脫光衣服，準備好被畫。他
像是一個剃了光頭的精靈，挑戰業餘模特兒無法維持的
扭曲姿勢。李寶瑞擔任弗洛伊德的裸體模特兒前後共約
四年的時間，他以裸體姿態貢獻了新奇怪誕的風尚，扮
演一種沒有任何裝扮的引人注目。

澳洲表演藝術家李寶瑞
與弗洛伊德的畫作攝於
1994年

李寶瑞和他的裁縫師妮可・貝塔曼（Nicola Bateman）
結了婚，兩人一起躺在弗洛伊德的畫室床上，擔任〈還有新
郎〉（1993）的裸體模特兒。這是弗洛伊德最大幅的作品。他說
道：「我一直想要創作這樣的作品。因為看起來不像我歷年來的
創作，所以才特別決定要畫下它。」

〈還有新郎〉的畫作題名引自英國詩人浩司曼（A.E.
Housman）詩集《什羅浦郡一少年》第十二首詩中的結尾片段：

> 戀人兩兩臥躺在傍
> 不問身邊何人
> 微夜時光流過
> 新郎未轉向他的新娘

像是獅子與羔羊，看起來差異甚鉅的身體在畫布空間內達
到平衡。後來在〈閣樓門口的女郎〉（1995）貝塔曼像是準備好
被畫上高處的天井壁畫中、〈紅沙發上的人像〉（1993-94）她
慵懶地伸展四肢，好像即將失去平衡落下、〈椅子上的裸體女
郎〉（1994）她顯得心煩意亂。李寶瑞在1995年新年的時候死於
愛滋病，之後，貝塔曼仍持續一整年每天回到弗洛伊德的畫室擔

圖見216頁
圖見217頁
圖見218頁

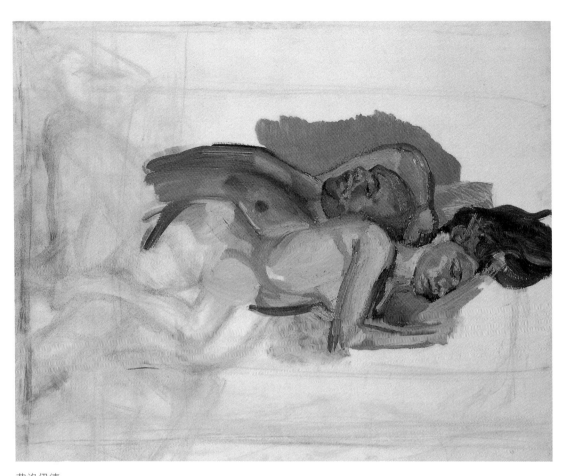

弗洛伊德
還有新郎（草稿）
1993　油彩畫布
72.4×108cm
私人收藏

圖見219頁

任裸體模特兒，成為一種療癒傷痛的方式。

「新的情緒感受不能未經過濾就直接使用在藝術中，」弗洛伊德表示。圍繞在他身邊的裸體模特兒已經不知不覺地換成新的一批人了。1993年所繪的〈工作室的傍晚〉舉行了一場人物的大風吹。綽號「大蘇」的蘇提麗（Sue Tilley）被安排躺在前景，而弗洛伊德的小狗「布魯托」則被安排躺在床上，代替原本李寶瑞的位置。

「大蘇」是李寶瑞的朋友，白天是政府的公務員，專門在職訓中心替人找工作，並提供設會救助金方面的諮詢。當李寶瑞愈來愈忙碌在夜店表演，大蘇便逐漸成為弗洛伊德90年代中期「歌劇式」繪畫的三個主要人物之一。

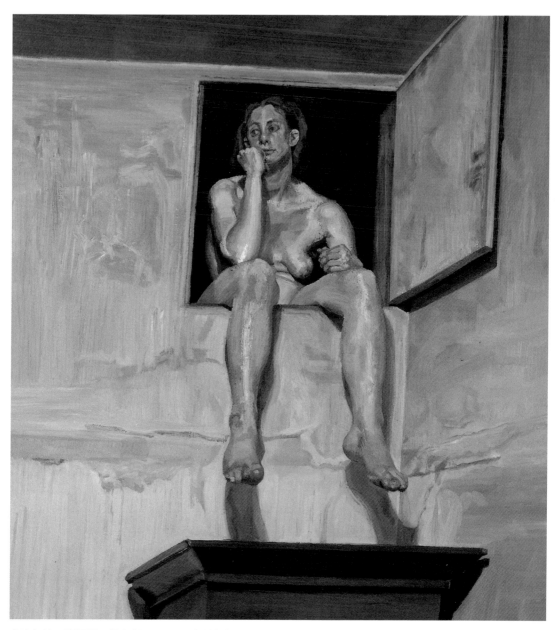

弗洛伊德　**閣樓門口的女郎**　1995　油彩畫布　130.5×117.7cm　私人藏

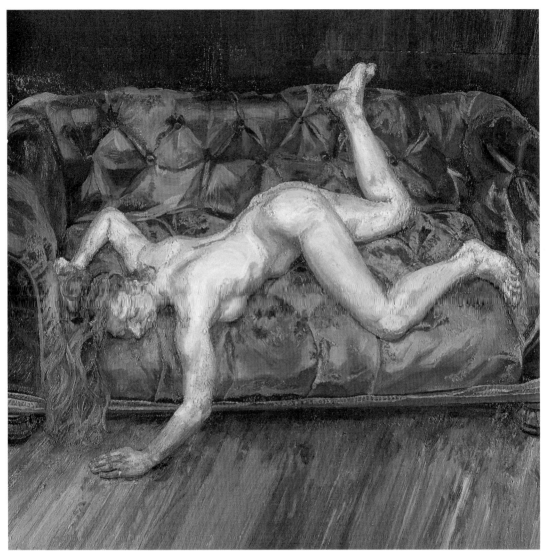

弗洛伊德　**紅沙發上的人像**　1993-94　油彩畫布　132×132cm　私人收藏

弗洛伊德　**椅子上的裸體女郎**　1994　油彩畫布　120×76.2cm　私人收藏

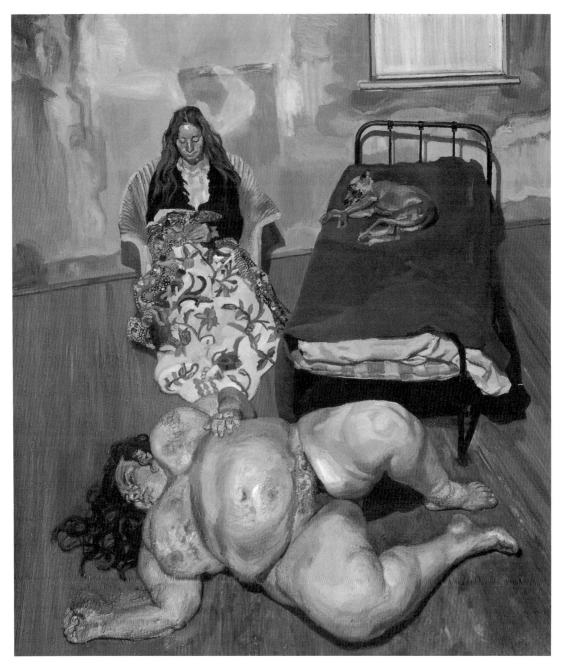

弗洛伊德　**工作室的傍晚**　1993　油彩畫布　232×196cm　私人收藏

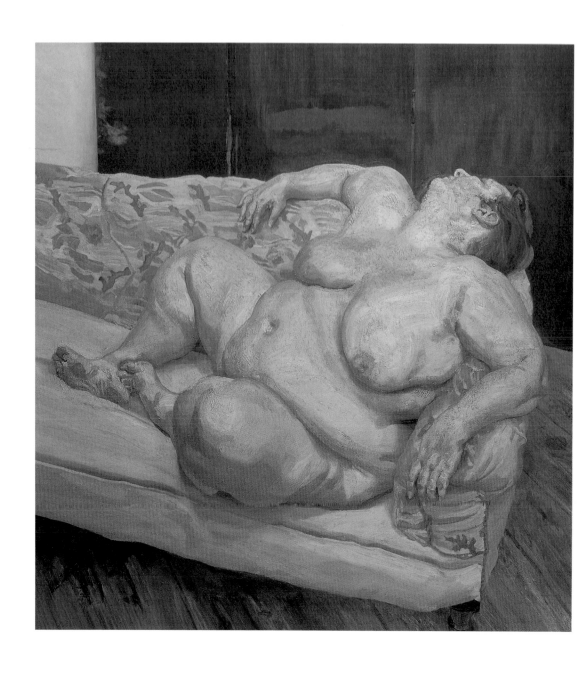

在〈休息的救助金解說員〉（1994）及〈睡著的救助金解說員〉（1995）兩幅畫中，「大蘇」龐然身軀陷於沙發之中，違反了一般對於美感及優雅的認知。事實上弗洛伊德厭惡附庸風雅，畫作的內容也正好反映出他的個性：「我很自然地注意到因為重量及悶熱在身體上所造成的小擦傷或汗瘡。她以裸體呈現的事實

弗洛伊德
休息的救助金解說員
1994　油彩畫布
160×150cm
私人收藏

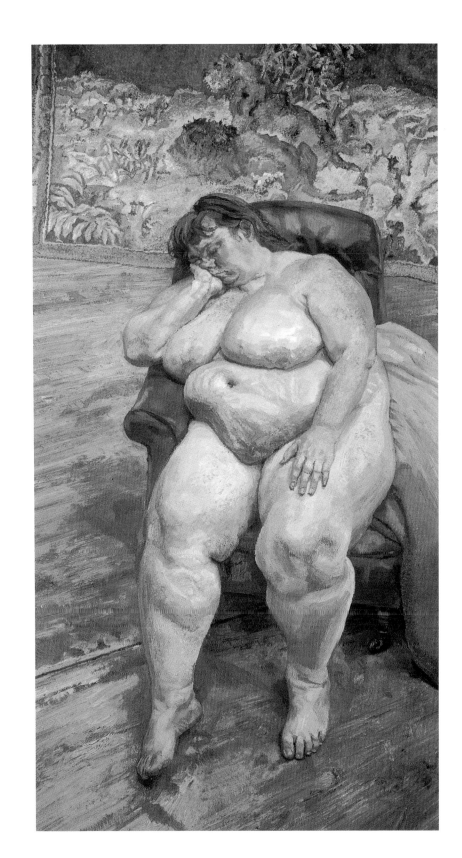

弗洛伊德
在獅子毯旁睡著
1996 油彩畫布
228×121cm
私人收藏

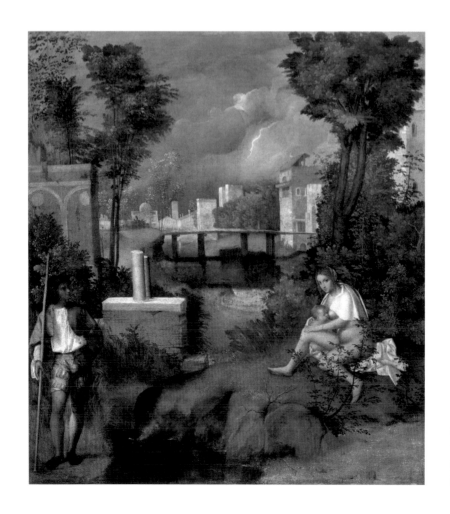

喬爾喬內　**暴風雨**
1507-1508 油彩畫布
82×73 cm
威尼斯藝術學院收藏

讓整幅畫變得更有趣。在畫中她展現了全部，她就在那，很篤定的。」

〈在獅子毯旁睡著〉（1996）大蘇就像一座雄偉的大山。「肉體沒有肌肉，因為身體需要承擔這麼多的重量而發展出一種不同的質地。」弗洛伊德表示。他的人像畫總是受到戲劇性的張力刺激，無論是裸身的外觀本身傳達出的戲劇性，或者是將兩個以上的人物／動物／物件放置在同一畫面內。從40年代早期的家庭群像，例如〈難民〉、〈鄉村男孩〉，50年代具邊緣感的〈旅館房間〉雙人像，他在70年代跳脫窠臼為〈大室內W9〉找到新的張力及視角。

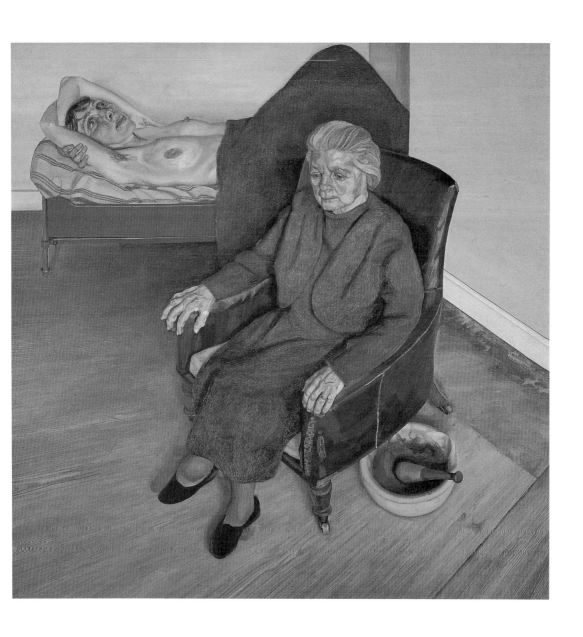

弗洛伊德　**大室內W9**
1973　油彩畫布
91.4×91.4cm
英國德文郡公爵基金會
收藏

　　〈大室內W9〉是弗洛伊德繪畫複雜度增加、表現力擴張的
一幅關鍵作品。畫中的兩位人物分別是弗洛伊德的母親，以及
蓋著褐色毯子的女友杰凱塔。她們兩人好像無視對方的存在，
各自爭取畫家及觀者的注意。弗洛伊德仿效了義大利文藝復興
威尼斯畫家喬爾喬內（Giorgione）名作〈暴風雨〉（1505）人
物在構成、情感方面沒有交集的表現，將兩位主角分開描繪。

同時這幅畫也反映了70年代的文化潮流，英國劇作家「品特派風格」（Pinteresque）的對話含糊、語帶威脅，也重現在〈大室內W9〉，描繪出一種對於「沉默無聲的解讀」。

暗藏寓意的人體、物體及自然

弗洛依德雖然不喜歡象徵主義，但這並不限制他在畫中加入附帶某些含意的物件。「我希望我的畫能傳達訊息。我從不在畫中放入未實際出現在我眼前的事物。因為那會是個沒有意義的謊言。」

〈大室內W9〉中地板上骯髒灰色的杵臼，幾乎像是另一個「沉默的第三者」，接受畫家的探問而流露出潛在的本質。它們並不是一個象徵符號，而是一個事實。弗洛伊德曾仿效安格爾，將搗碎的炭筆加入油畫顏料當中，做為一種降低畫作調子的方式。

他定下了寫實畫的原則，並一遍遍嘗試、加入新元素。杵和臼，一顆橘子或海膽，或水罐裡頭的幾朵花草；擴大這些語彙，還有那從畫室窗台望去，後街巷內的一個廢棄路徑。它們是以寫實的手法被畫下，因此也真實地被記錄下來。「但對有想像力的人而言，自然本身就是一個想像。」英國浪漫派詩人威廉・布雷克（William Blake）曾寫道。因此我們能說，弗洛伊德充滿想像的性格，在某種層面上，仍然體現在繪畫的形式之中。

弗洛伊德用兩年零碎的時間完成了〈垃圾地與房屋，帕丁頓〉（1970-72）。這是一幅能讓他能脫離早晚與人相處的壓力，而且暫時從人像畫中偷閒的作品。他曾說道：「畫堆棄垃圾的空地，是一種不需要利用他人的感覺。就像深深地吸了一口氣。我很清楚明白，當我從窗戶向外望，愈來愈多人離開了這個國宅，這裡也愈來愈荒涼……然後不知為何垃圾變成為這幅畫的生命。」

1970年四月，當弗洛伊德開始創作這幅畫不久後，他的父親就過世了。他為父親畫過幾幅素描，不過並沒有留下油畫作

弗洛伊德
垃圾地與房屋，帕丁頓
1970-2　油彩畫布
167×102cm　私人藏
（右頁圖）

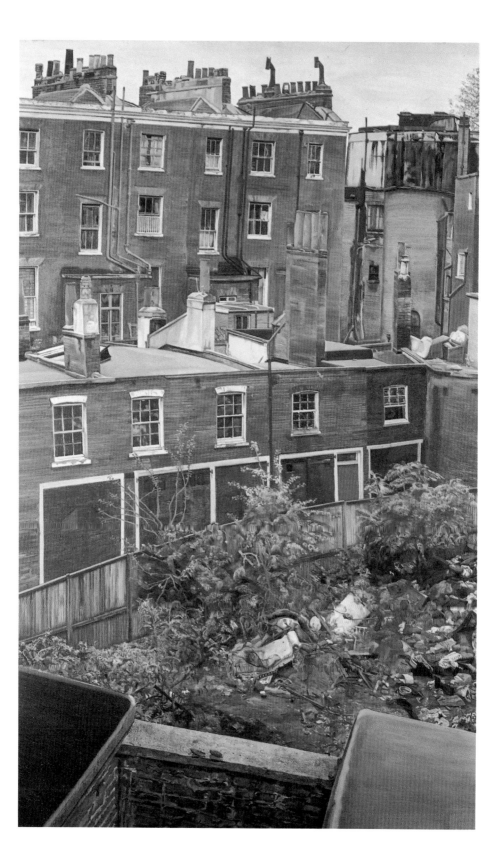

品。「老是指使別人，他也會想要修改畫作的。所以我在他快死的時候才畫他。」弗洛伊德希望能畫父親死後的樣子，不過被他的母親阻止了，並盡儘快移走了遺體。

弗洛伊德的母親開始變得疏離、有自殺傾向，讓他有理由用為她畫肖像的機會看守著她。「我開始以母親做模特兒是因為她已經對我失去了興趣，如果她有興趣的話，那我可能就不會這麼做了。」弗洛伊德曾說道。一直到80年代中期，通常一個禮拜四或五天，他會去接母親吃早餐，然後便是四個小時的肖像畫時間。

她在〈大室內W9〉中是被動的。就如弗洛伊德的感受，只要母親不再探索他的私生活，他便能專注地、不帶過度渲染的情感去描繪她，看著她老去，「看著她在面前，活著、坐著、存在著。」

希望有更好的隱私以及一間有自然光線照入的房間，弗洛伊

弗洛伊德　**畫家的父親**
1970　水彩鉛筆畫紙
22.9×16.5cm
私人收藏

弗洛伊德　**畫家的父親**
約1965　鋼筆畫紙
26.7×24cm
私人收藏（左上圖）

1978年，弗洛伊德與他的母親於倫敦薩格尼蛋糕店（攝影：David Montgomery）（右頁下圖）

弗洛伊德　**病床上畫家的母親**　1983　炭筆畫紙　24×33cm　美國舊金山美術館藏

德在70年代晚期搬進了倫敦荷蘭區寬敞的公寓，住在這個區域裡的很多都是有錢人，但他絲毫也不受光鮮亮麗的建築及名人吸引。

知道自己需要一點時間適應新環境，他決定以〈兩株植物〉為主題，好好利用這間有從天窗灑下自然光線的畫室。「我想要有那種生物成長、逝去，葉子長出來，然後枯萎的感覺。」當〈兩株植物〉在兩年期間逐漸長高，畫作也趨於完成的階段，弗洛伊德另外畫了許多作品，包括母

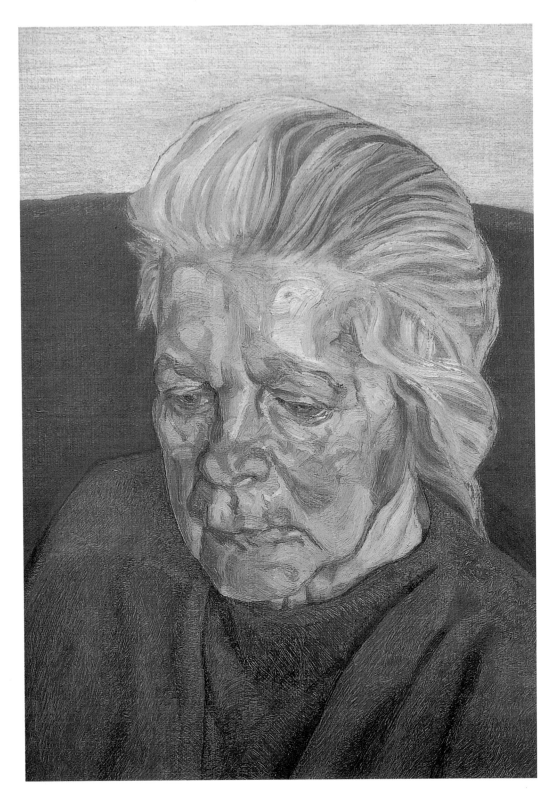

228

弗洛伊德　**畫家的母親III**　1972　油彩畫布　32.4×23.5cm

弗洛伊德　**畫家的母親**　1972　油彩畫布　32.4×23.5cm　私人收藏（左頁圖）

弗洛伊德　**畫家的母親Ⅱ**　1972　油彩畫布　22.9×21cm　私人收藏

弗洛伊德　**畫家的母親正在看書**　1975　油彩畫布　65.4×50.4cm（右頁圖）

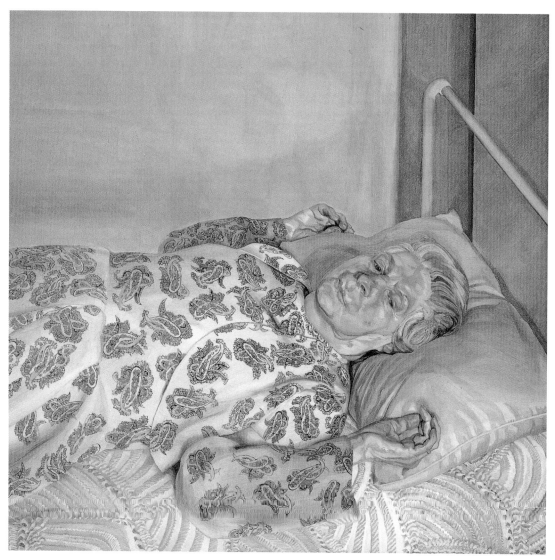

弗洛伊德 **休息中的畫家母親**I 1076 油彩畫布 00.2×00.2om 私人收藏

弗洛伊德 **畫家的母親** 1983 炭筆粉彩畫紙 32.4×24.8cm 私人收藏（左頁圖）

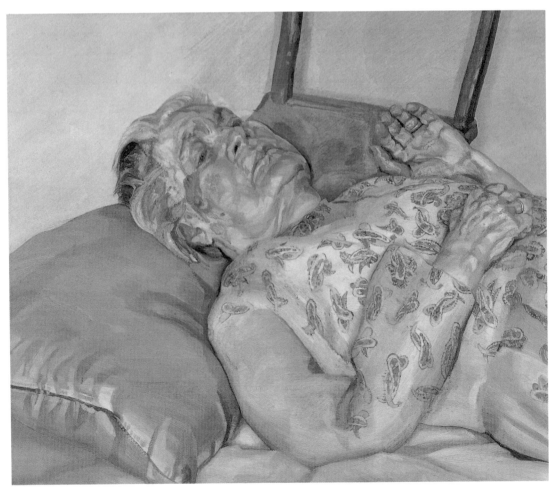

弗洛伊德　**休憩中的畫家母親Ⅲ**　1977　油彩畫布　59.1×69.2cm　私人藏

弗洛伊德　**兩株植物**　油彩畫布　149.9×120cm　1977-80　英國泰德美術館藏（右頁圖）

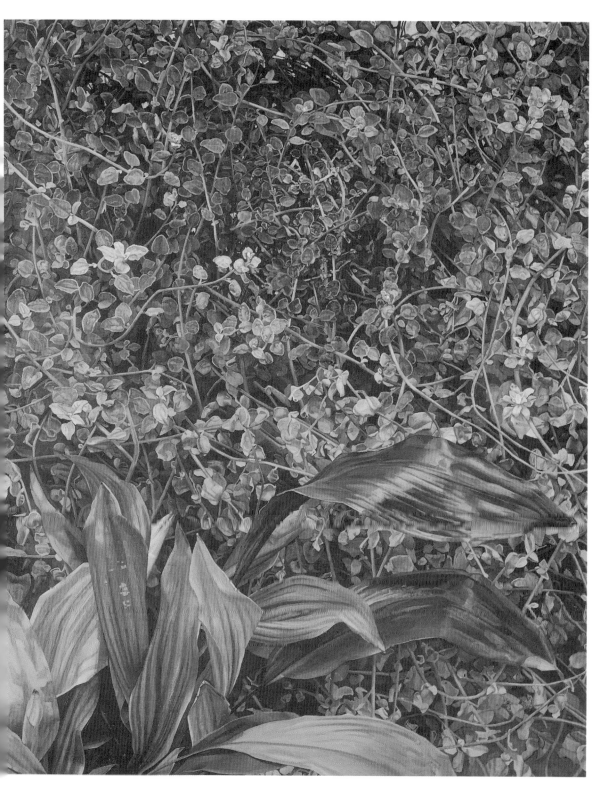

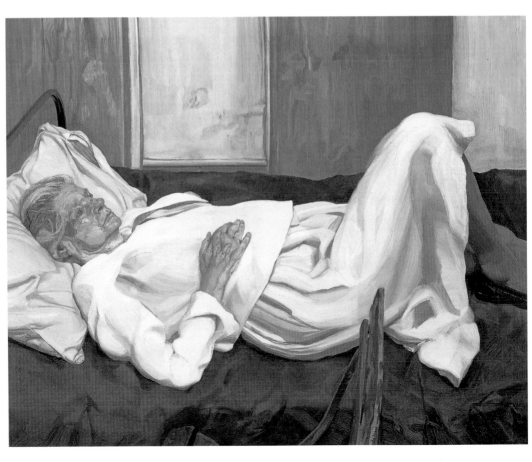

弗洛伊德　**仙克來**　1964　油彩畫布　45.7×49.2cm　私人收藏

弗洛伊德　**休憩中的畫家母親**　1982-4　油彩畫布　105.4×127.6cm　私人藏（左頁上圖）
弗洛伊德　**兩個日本摔角者在水槽旁**　1983-7　油彩畫布　50.8×78.7cm　芝加哥藝術機構藏（左頁下圖）

弗洛伊德　**椅子上的手鏡**　1966　油彩畫布　18×13cm　私人收藏

弗洛伊德 **小黃花** 1968 油彩畫布 61×61cm 私人收藏

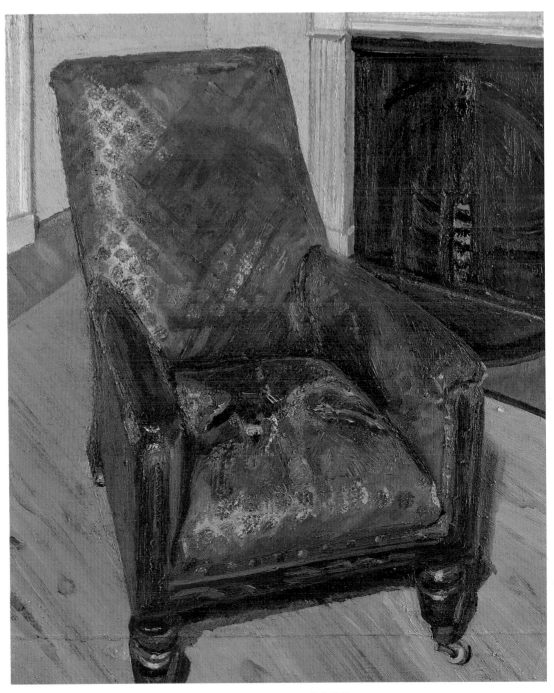

弗洛伊德　**火爐旁的手扶椅**　1997　油彩畫布　66×56cm　私人收藏

弗洛伊德
孩童的遊戲區
1975　油彩畫布
20.3×33cm
德國錫根（Siegen）
當代美術館藏

弗洛伊德
北倫敦工廠　1972
油彩畫布
71×71cm
私人收藏

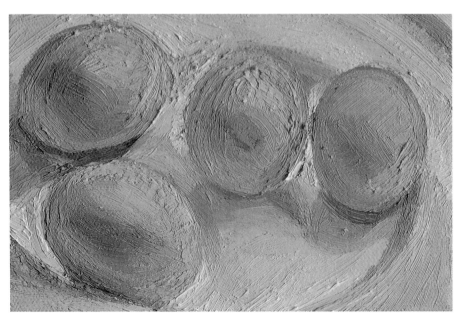

弗洛伊德
盤子上的四顆蛋
2002
油彩畫布
10.3×15.2cm
私人收藏

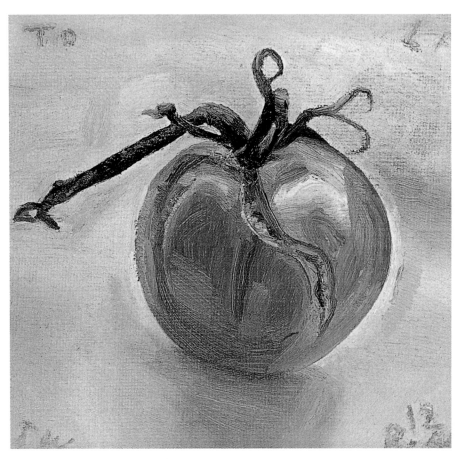

弗洛伊德
番茄 1959
油彩畫布
8.9×8.9cm
私人收藏

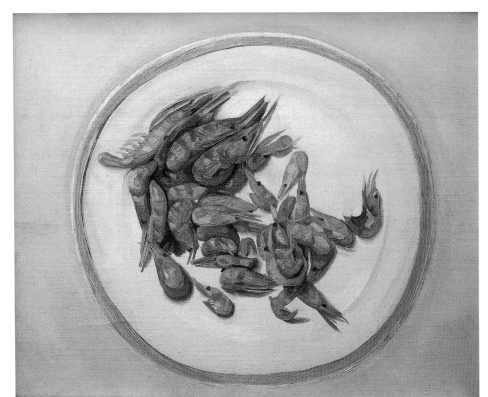

弗洛伊德
一盤蝦子
1958
油彩畫布
23.5×24.8cm
私人收藏

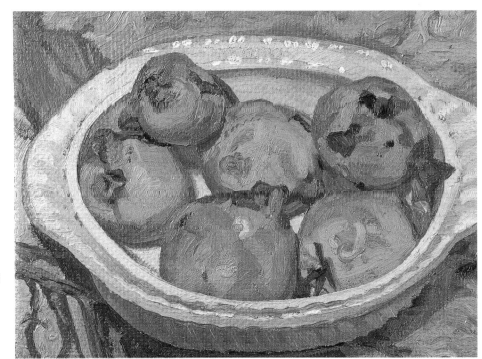

弗洛伊德
靜物（榲桲果）
1981-82
油彩畫布
15.9×21cm
馬德里泰森
美術館藏

親、女兒們的肖像、一名男子手拿著黑色的老鼠，還有坐在金色手扶椅上、身旁有一堆破布的泰森男爵。

弗洛伊德　**刺槐**
1975　油彩畫布
45.7×50.8cm
私人收藏

師法古典巨匠畫作

　　將新畫室的潛力推向極限的，是以華鐸的〈快樂小丑〉（約1712年）為基礎，改畫成的一幅〈大室內，倫敦W11，再繪華鐸〉。泰森收藏了〈快樂小丑〉的原作，但弗洛伊德光從印刷品

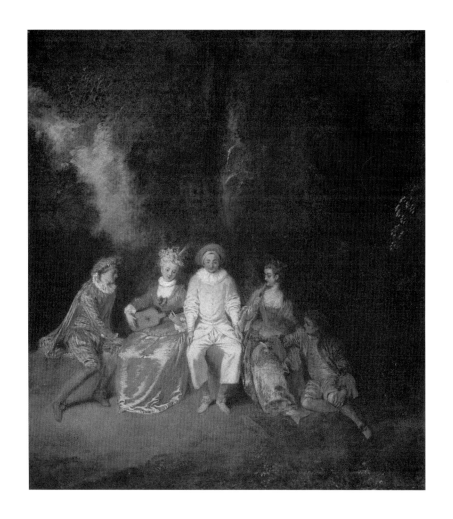

華鐸　**快樂小丑**
約1712　油彩畫布
35×31cm
馬德里泰森美術館藏

上看過這幅作品，就足以激發他的想像力。

　　這幅由法國人重繪的十七世紀義大利喜劇場景，被弗洛伊德搬來現代的畫室重新上演，也考量，自己愈來愈難將繪畫用的左手抬高到肩膀以上，所以這應該也是最後一幅大型作品。

　　〈大空內，倫敦W11，而繪華鐸〉中的模特兒，都是弗洛伊德認識、並且樂於相處的人。他找來了一對母子、一個女兒、一位曾經在〈畫家與模特兒〉（1986-87）出現的友人畫家，以及地板上繃著臉的一名小孩。

　　弗洛伊德說道：「創作這幅畫的重點比較近於選角，而非實際畫他們，雖然這仍是一幅肖像畫：觀察人與人之間在多少程度

弗洛伊德　**泰森頭像**　1981-82　油彩畫布　51×40cm　馬德里泰森美術館藏

弗洛伊德　**大室內，倫敦W11，再繪華鐸**　1981-3　油彩畫布　186×198cm　私人收藏

上會相互影響。」他們穿著夏季的輕薄短衫，在日光下各有各的姿態，手腳的姿勢都稍微經過了編排，群簇在紛亂的馬鞭草前。他們的課題是如何以華鐸的風格扮演起自己的個性。畫室裡唯一的聲音卻只有關不緊的水龍頭，它代替了華鐸畫中的噴泉。

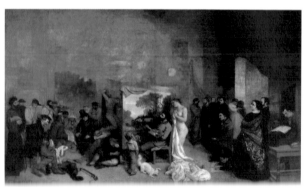

庫爾貝　**藝術家的畫室**
1855　油彩畫布
361×598cm
巴黎奧塞美術館藏

弗洛伊德所鋪陳的這場奇異的猜字謎遊戲，有些類似庫爾貝譬喻式表現熱情的〈藝術家的畫室〉，最大的不同處在於，當庫爾貝提倡一種通俗概念，弗洛伊德只選擇將自己認識的人及看過的事物放在畫布上，畫作偽裝成和華鐸畫中的滑稽感傷背道而馳的一種躊躇、試驗性的感受。據說培根曾批評〈大室內，倫敦W11，再繪華鐸〉是一種「寫實，而非真實」。但這話或許倒過來說會比較貼切。

肖像畫裡的生命週期

1984至85年間，弗洛伊德畫了一對愛爾蘭的父子的肖像，〈兩個愛爾蘭人在W11〉裡的兩位主角之間隔了兩個步伐之遠，

康斯塔伯　**榆樹習作**
約1821　油彩畫布
倫敦維多利亞與阿伯特博物館藏

植物被移走了。放在畫室地面上，靠著牆的小素描本上展示著兩幅未完成的自畫像，就像刮鬍子刮到一半抬起頭來看鏡子裡的自己。兩張素描與這幅畫本身不安感與人物眼神的飄移不定，構成一種反差。

2007年的〈愛爾蘭男人〉也同樣有堅決的神色表情。他們看上去有些不協調、疏遠，但有著善良的個性，令人聯想起四十年前出現在弗洛伊德畫中的斑馬頭像，好奇地探頭進畫室中。

坐在椅子上的年紀較長的男子後來也成為弗洛伊德肖像畫中的固定班底之一，他已經很習慣讓弗洛伊德作畫，有時甚至願意連續坐著六個小

弗洛伊德
再繪夏丹
（Chardin）
2000
油彩畫布
15.2×20.3cm
私人收藏

弗洛伊德
再繪夏丹
1999
油彩畫布
51.6×60cm
私人收藏

弗洛伊德　**再繪康斯塔伯的榆樹**　2003　鏤刻版畫　31×24cm　私人收藏

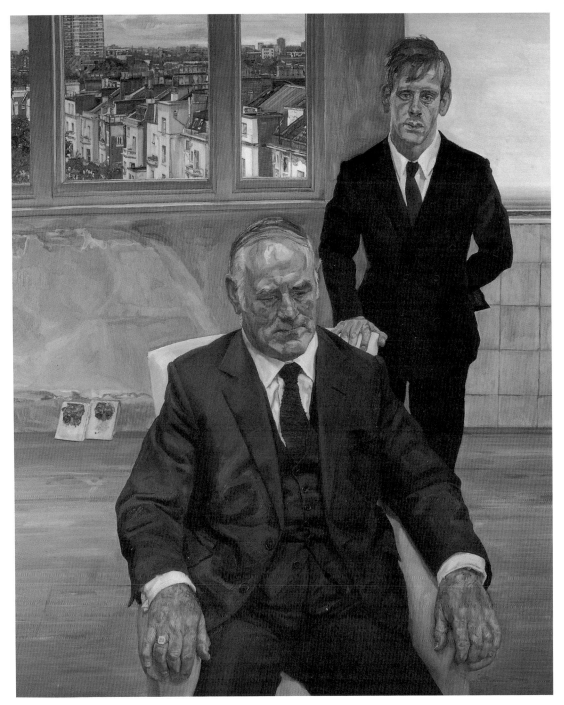

弗洛伊德　**兩個愛爾蘭人在W11**　1984-5　油彩畫布　172.7×141.6cm　私人藏

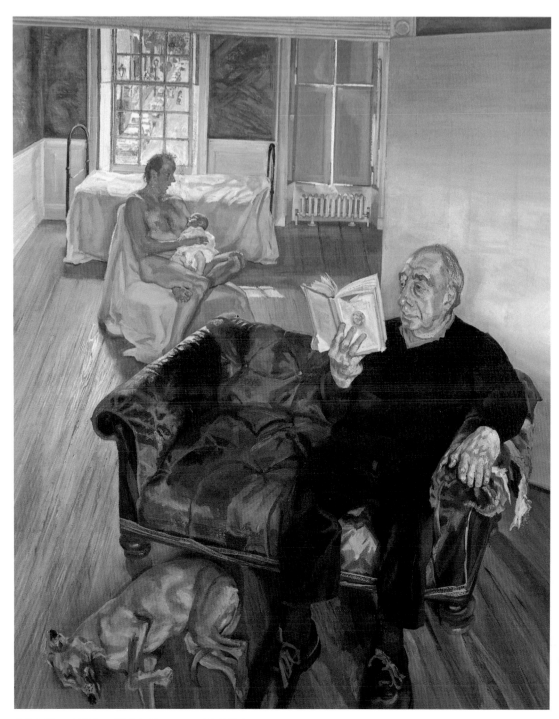

弗洛伊德　**大室內，諾丁山丘**　1998　油彩畫布　215.1×168.9cm

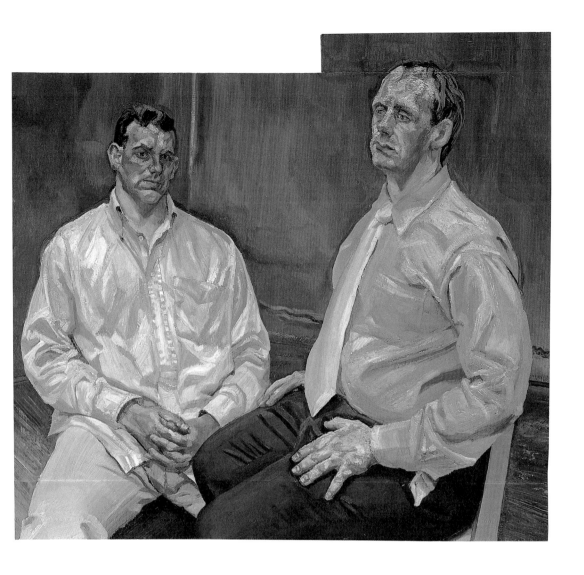

弗洛伊德
愛爾蘭兩兄弟
2001　油彩畫布
144.8×133.4cm
私人收藏

時不動。他對弗洛伊德說，他年輕的時候曾在精神病院裡待過一年時間，「從此之後無論是在路上走路、坐在一張椅子上，對我而言都是一種享受。」

　　他的兒子也會出現在弗洛伊德之後的畫作中：〈穿銀色西裝的男人〉（1998）、〈愛爾蘭兩兄弟〉（2001）。對弗洛伊德而言，這些畫是一種週期性的重返：當他與這些只有片面之交的朋友相處得愈久，就愈能捕捉人物的特色神韻，畫作因此變得更為完整。

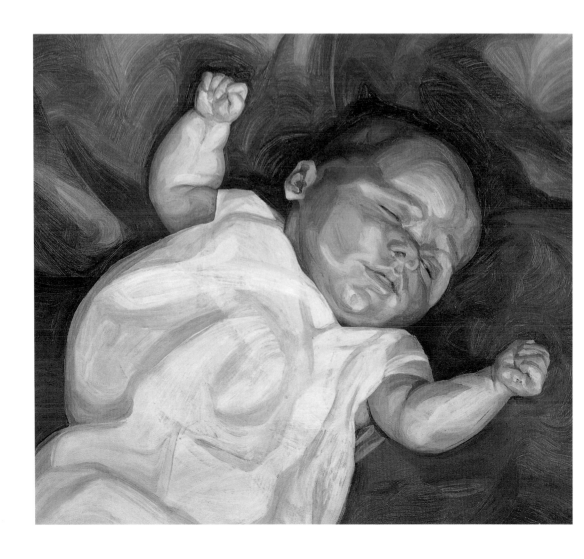

舉例來說〈穿蝴蝶針織衫的女人〉（1990-91）是〈雙臂赤裸的人像〉（1961-62）三十年後的樣貌，給人更篤定、沉穩的感受，畫作在分量與質量都有顯著地成長。

弗洛伊德的小女兒貝拉（Bella Freud，現為英國名時尚設計師）從〈綠沙發上的小嬰兒〉（1961）初次登上他繪畫世界的舞台，十多年後，她是正值荳蔻年華、削著短髮的叛逆女孩，又轉眼間，她已是充滿自信的美麗女子，這一幕幕的成長歷程都記錄在弗洛伊德的畫布上。

出現在多幅1985年油畫、板畫中的布魯斯・柏納（Bruce

弗洛伊德
綠沙發上的小嬰兒
1961　油彩畫布
56×62cm
英國德文郡公爵基金會
收藏

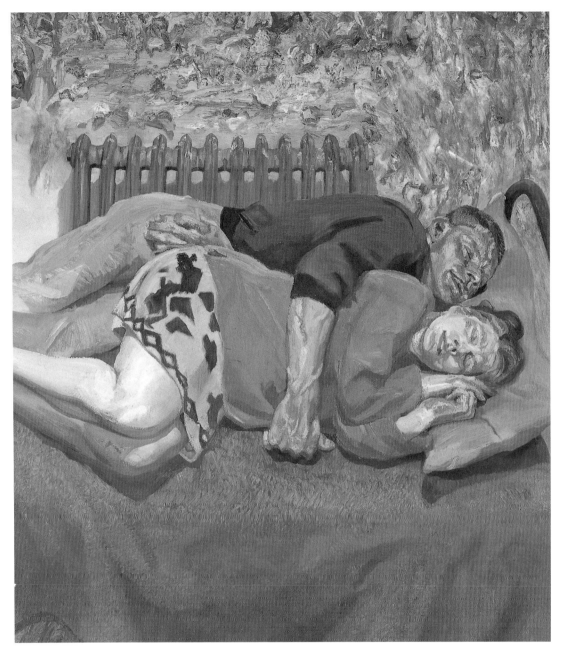

弗洛伊德　**愛柏和他的丈夫**　1992　油彩畫布　168×147cm　私人收藏

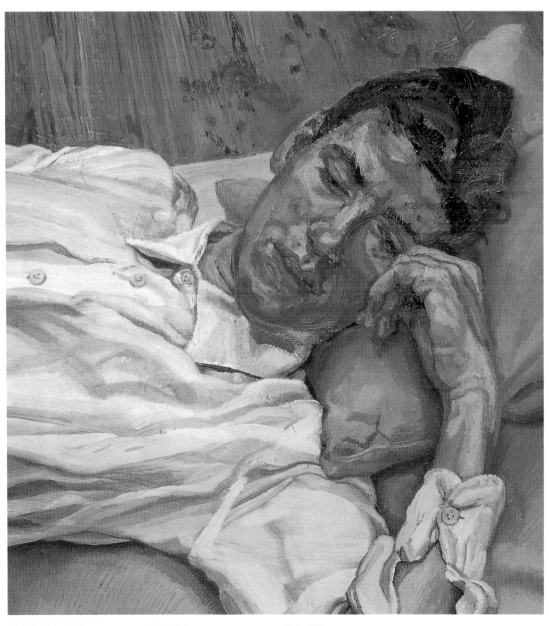

弗洛伊德　**貝拉**　1986-87　油彩畫布　55.8×50.8cm　私人收藏

弗洛伊德　**貝拉**　1996　油彩畫布　102.9×76.2cm　私人收藏（右頁圖）

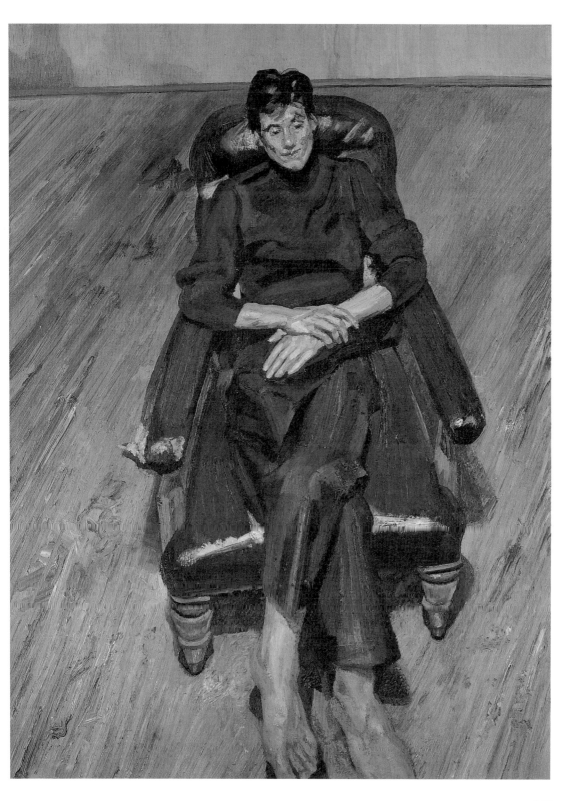

Bernard），有時或坐或站，表情時而憂愁、時而慎重，當他的健康狀況走下坡後，神情也心不在焉的。外表的轉變重組了畫面傳達的情緒。「那有點像是某個人告訴你一件事情，或教導你某事，他的神情轉換，眉飛色舞，而你察覺到一些從未注意到的細節：他領帶的顏色，他們散發出的熱力及能量。」弗洛伊德曾說道。

為了在繪畫過程中讓畫作的生命得到充足的發展，總是跟著直覺走的弗洛伊德，開始養成習慣在畫到一半的時候增加畫布的大小。他解釋到：「這就像是超越極限，需要增加畫布而不只是畫一張大幅的畫……是一種心理層次上的突破。另一方面，這像對待真人一樣，必須挪出一些空間，讓畫中人物能夠伸展。我希望讓畫中的人物自己完成每件畫作，讓他們在畫作中發展完全他們的生命期。」

當弗洛伊德開始畫另一個女兒蘿絲・波伊特（Rose Boyt）和丈夫皮爾斯（Mark Pearce）的肖像時，他完全沒想過結果會成為〈皮爾斯家族〉（1998）群像。畫布擴張多次以便納入新的家庭成員，創作這幅畫的過程之間，一個小嬰兒出生了，然後皮爾斯和前妻生下的兒子也加入畫面，後來蘿絲懷了第二胎，才在醫生指示下暫停了這幅畫。

弗洛伊德認為構圖是一種正向的發展，有時特意包含不平衡、甚至是笨拙感。因此〈愛爾蘭兩兄弟〉（2001）以及〈裸體人像與紅椅子〉（1999）分別在頭部與足部增加了畫布空間，而獲得的結果是同時增強及紓緩了「畫裡有什麼能被觀察到的」內容聚焦。

另一幅類似的畫作〈再繪塞尚〉（2000），以塞尚的〈拿波里的午後〉做為靈感，但比原作大上六倍，上方多增添了一小塊畫布，導致不規則的形狀。背景的小斗櫃像是舞台布景的一部分，而三位台上的主角正在進行一場彩排，把前戲情節馬虎帶過。在這樣充滿肉體情慾的作品中，人與人之間的互動、物件與物件之間的關聯、顏料與顏料之間的相互作用充滿了整個畫布。弗洛伊德曾表示：「有時候我想——有點像是針灸一樣，在腳作

圖見261頁

弗洛伊德　**皮爾斯家族**
1998　油彩畫布
142.2×101.3cm
私人收藏（右頁圖）

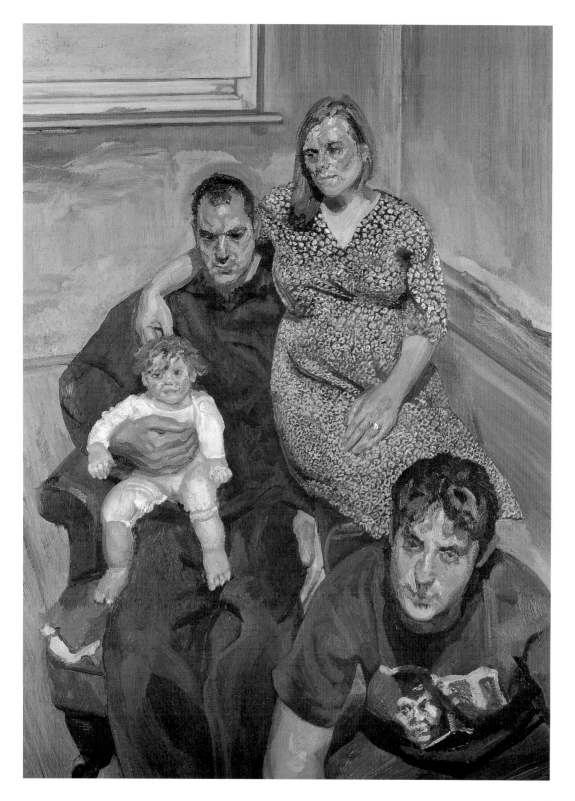

259

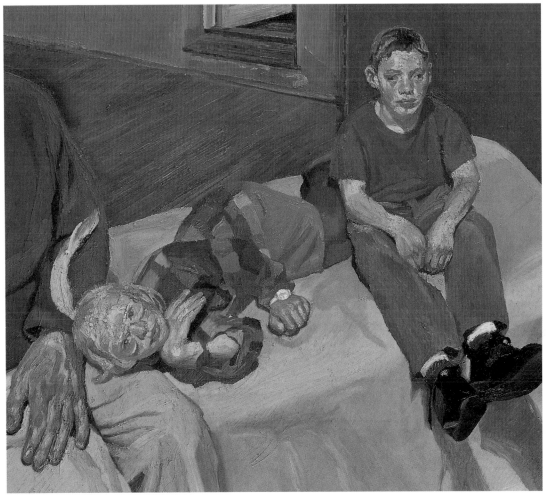

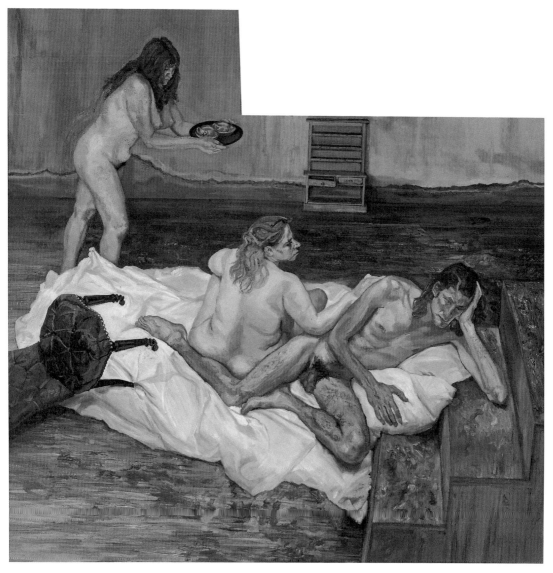

弗洛伊德　**再續春宵**　2000　油彩畫布　214×215cm　澳洲坎培拉國家畫廊藏

弗洛伊德　**波利、邦尼及克里斯多夫·布蘭翰**　1990-91　油彩畫布　71.7×81.3cm　私人收藏（左頁下圖）

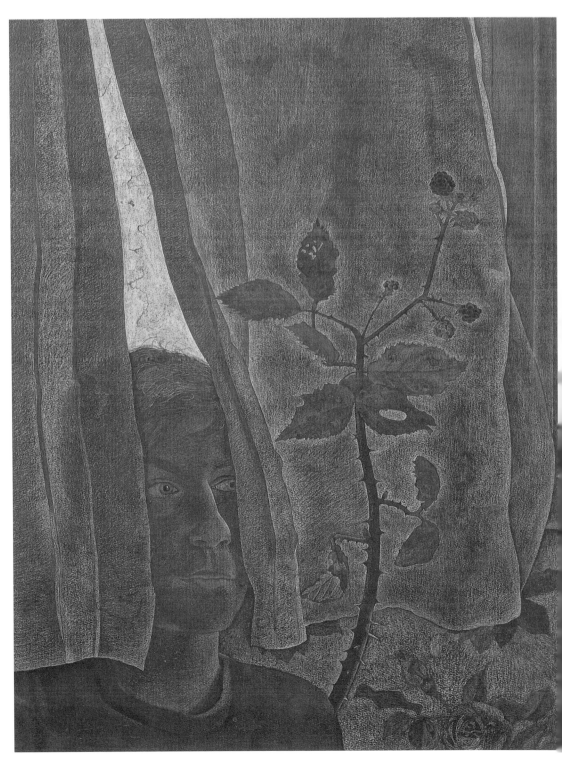

弗洛伊德　**室內景觀**　1950　油彩畫布　57×48.3cm　私人收藏

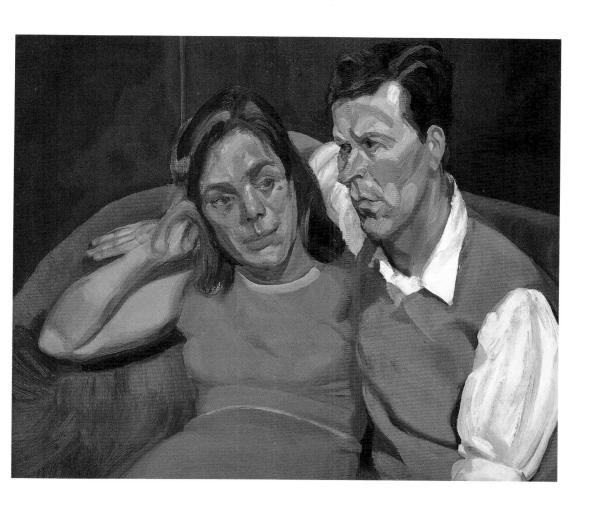

弗洛伊德
邁可‧安德魯斯與朱恩
1965-66　油彩畫布
60×70cm　私人收藏

的診療治的確是頸部的問題──有時候我畫到一半才發現遙遠的另一邊已經不能滿足我當初想呈現的感覺。」一筆一畫，都牽動著彼此。手肘或膝蓋繃緊的皮膚，和黑色皮椅凹凸的座墊、地板及階梯上紛雜的顏料形成反差。最後顯現出退去了幻想過後的真實狀況。

　　弗洛伊德曾說：「雖然我希望能激起觀者的情感，但我更希望能在畫中釋放自己。如果遇到瓶頸的時候，我常會做的便是更努力嘗試。這是驅使我前進的關鍵……。」

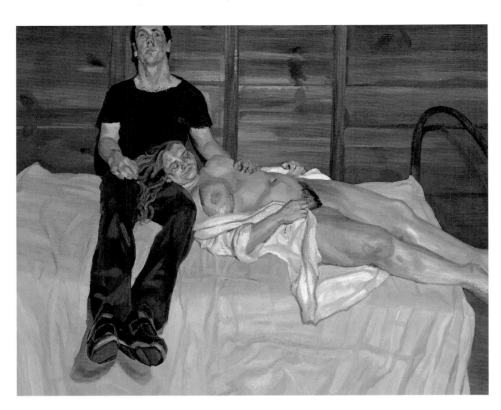

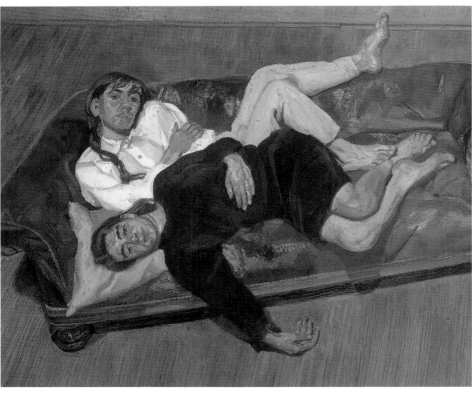

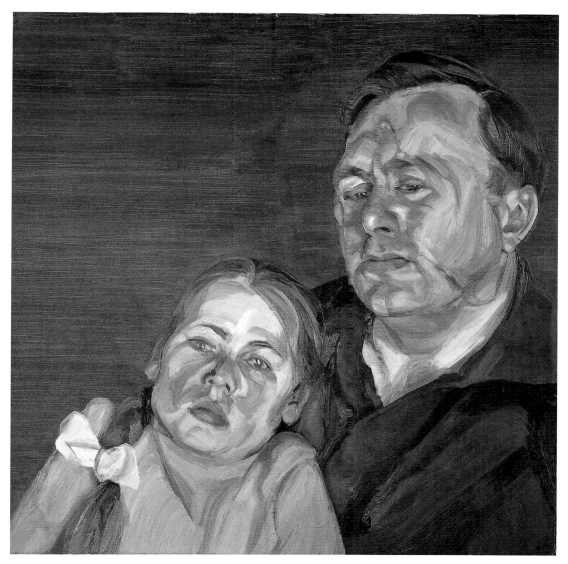

弗洛伊德　**男子與他的女兒**　1963-64　油彩畫布　61×61cm　私人收藏

弗洛伊德　**茱利與馬丁**　2001　油彩畫布　137×167.6cm　私人收藏（左頁上圖）
弗洛伊德　**貝拉與埃斯特**　1988　油彩畫布　73.7×39.2cm　私人收藏（左頁下圖）

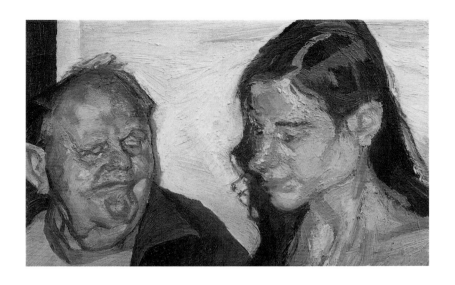

弗洛伊德　**女兒與父親**
2002　油彩畫布
12.9 × 20.5cm
私人收藏

自畫像

　　一幅自畫像能考驗作者的真誠及沉著度。弗洛伊德創作〈反影（自畫像）〉（1985）的時候曾說過：「我常意識到不好的肖像畫家的作品幾乎都是自畫像。我希望能避免這樣的狀況，裸呈的自畫像是為了讓作品更直切。」相隔八年後，他會在大鏡子前創作另一幅更驚人的全裸自畫像，他說：「你需要嘗試把自己當做別人。一邊直視鏡子一邊畫自己，會有畫其他模特兒時不曾遇到的侷限。」

　　當〈工作中的畫家，反影〉（1993）首次展出時，許多評論 圖見258頁 家對於他手上拿的畫刀有意見，認為這是一個危險的銳器，而他腳上所穿的破鞋，原來只是為了避免被地版木削刺傷，但也被解讀為希臘神話中嗜酒好色的森林之神薩梯（satyr）的分趾蹄。

　　但弗洛伊德則視這幅畫為慶祝生命到達某個階段的一種儀式：終於在七十歲為自己畫了一幅全身肖像。從畫作的細節可以看出他經歷多次嘗試，以及修改的堆疊筆觸才完成了這幅畫。

　　厚重的奎尼茲白顏料使畫作充滿質量感，畫中人物的臉孔在創作過程中每日都有不同的面貌。他說：「我首次修改畫作之後，畫中人物居然看起來像我父親。」他堅持不加以修飾或美化

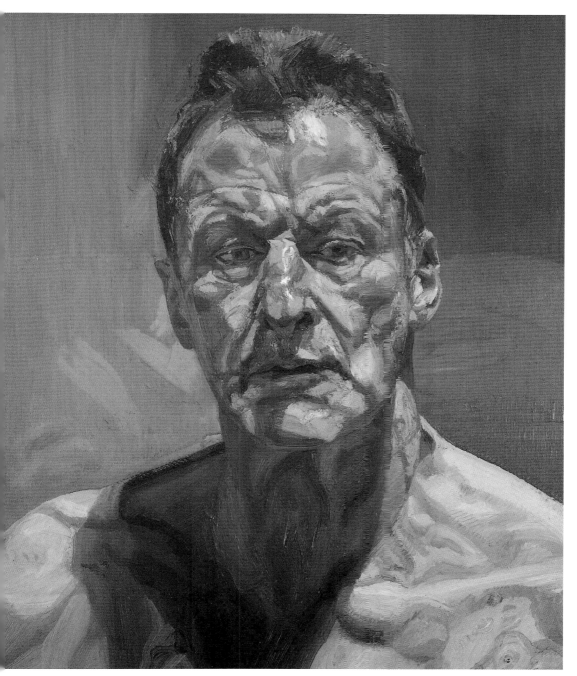

弗洛伊德　**反影（自畫像）**　1985　油彩畫布　56.2×51.2cm　私人藏

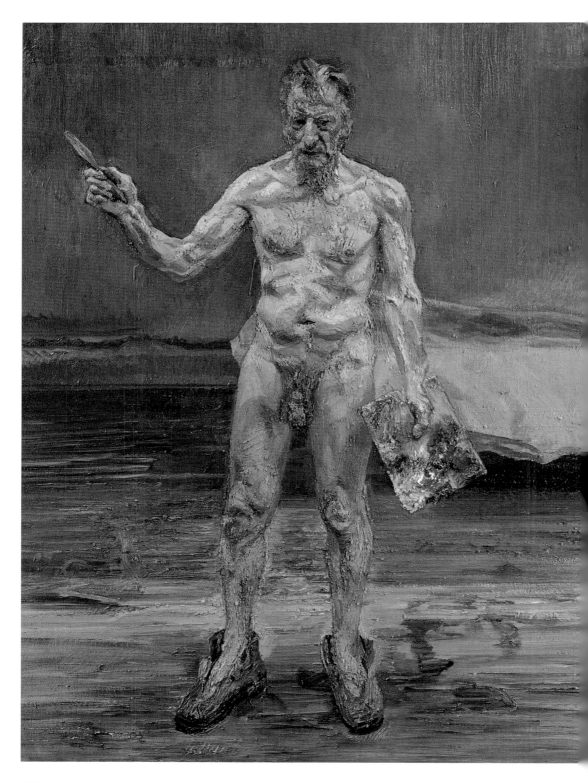

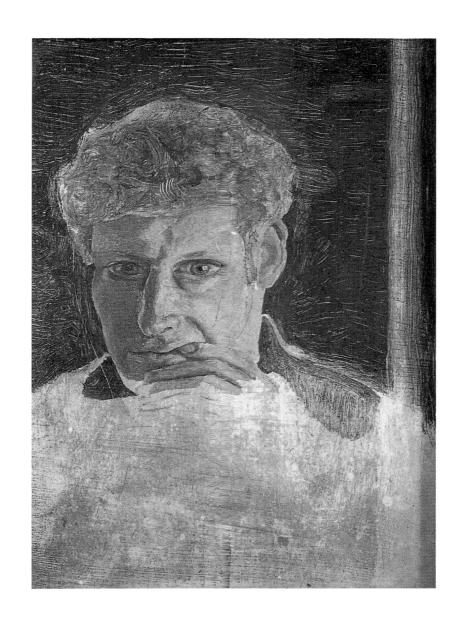

弗洛伊德　**自畫像**
1952　未完成
油彩銅版
12.7×10.2cm
私人收藏

弗洛伊德
工作中的畫家，反影
1993　油彩畫布
101.6×79.4cm
私人收藏（左頁圖）

自己的身體，一切忠實呈現　因為他「從來不喜歡有特定表情的事物」。

　　十年之後，在更大幅的畫作〈畫家吃驚於一名裸身的仰慕者〉他曾一度將畫中手持畫刀移除，或許是擔憂太過暴力的批評，但仍維持隨時撲向未完成的畫作添加一筆的姿態。在畫布與鏡子之間停步，他的身後是大片紛亂的顏料，他把對自己最重要

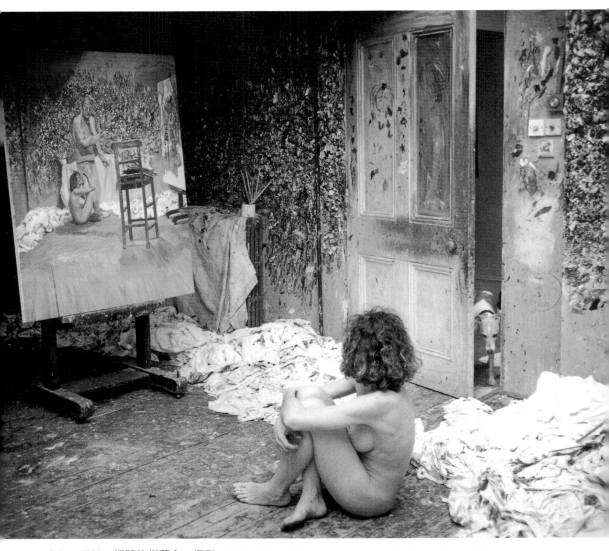

大衛・道松　**裸體的仰慕者**　攝影　2004 ©David Dawson, courtesy of Hazlitt Holland-Hibbert

弗洛伊德　**畫家吃驚於一名裸身的仰慕者**　2004-5　油彩畫布　162.2×132cm　私人藏（右頁圖）

270

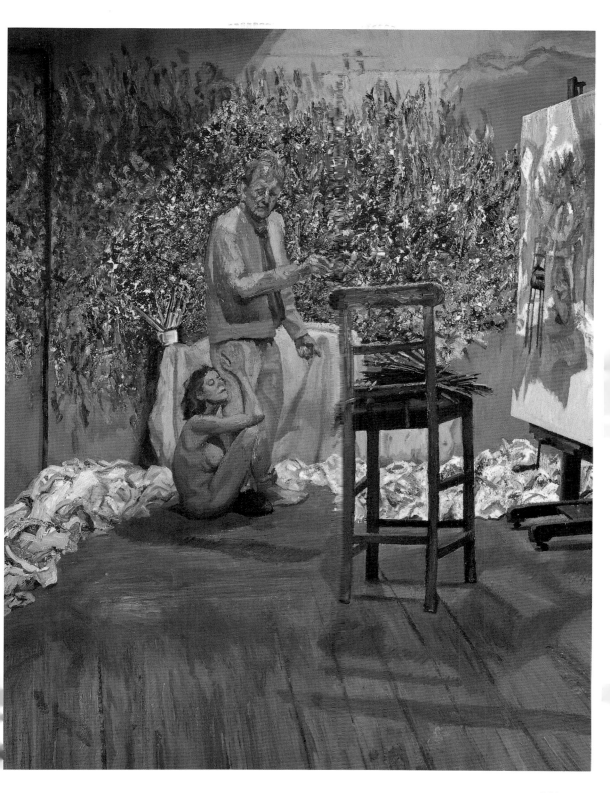

弗洛伊德　**有手鏡的室內（自畫像）**　1967　油彩畫布　121.8×121.8cm　私人收藏

弗洛伊德　**男子頭像（自畫像）**Ⅱ　1963　油彩畫布　53.3×25.4cm　私人收藏（右頁圖）

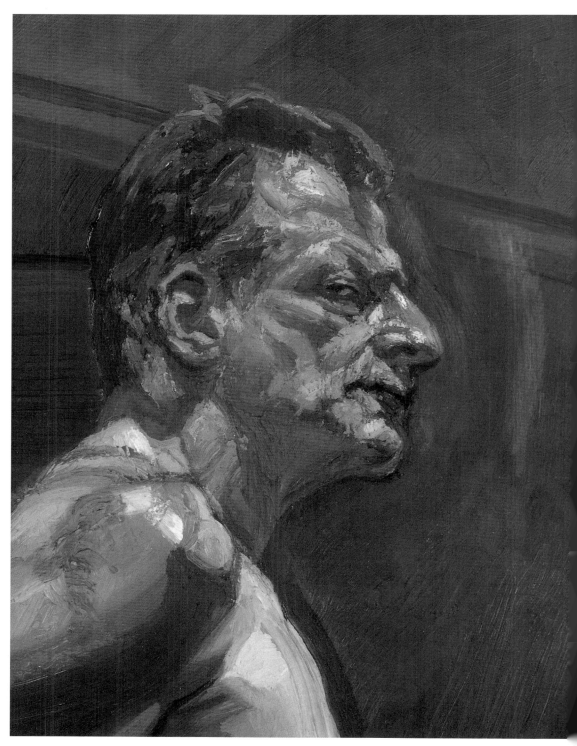

弗洛伊德　**反影**　1981-82　油彩畫布　30.5×25.5cm　私人收藏

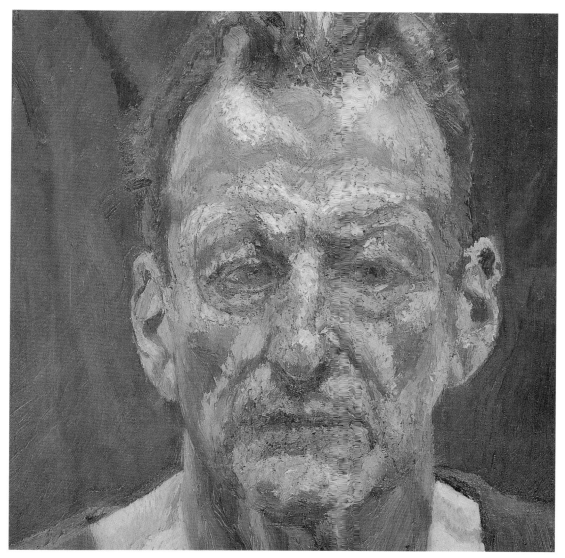

弗洛伊德　**自畫像**　1990-91　油彩畫布　30.5×30.5cm　私人收藏

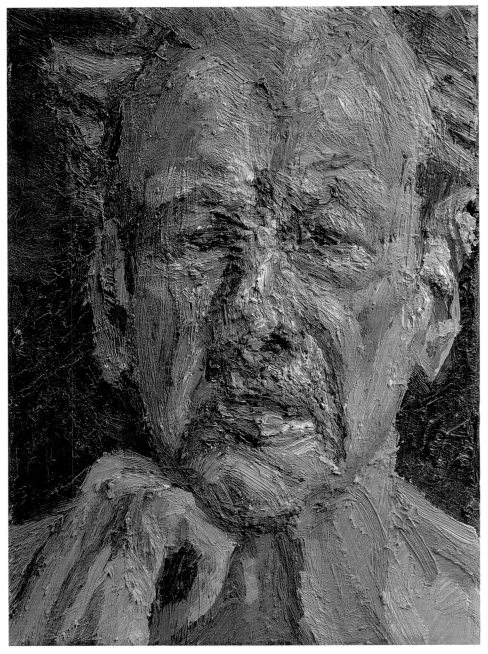

弗洛伊德　**自畫像，反影**　2003-4　油彩畫布　17.8×12.7cm　私人收藏

弗洛伊德　**自畫像，反影**　2002　油彩畫布　66×50.8cm　私人收藏（右頁圖）

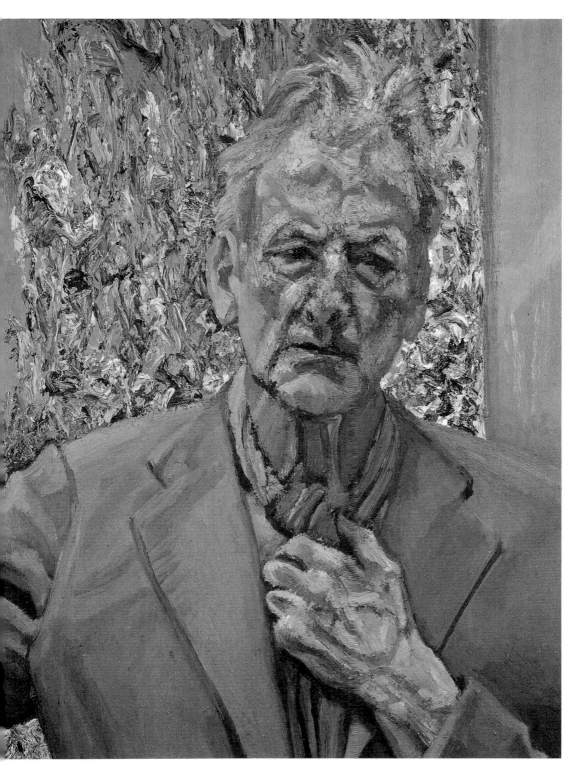

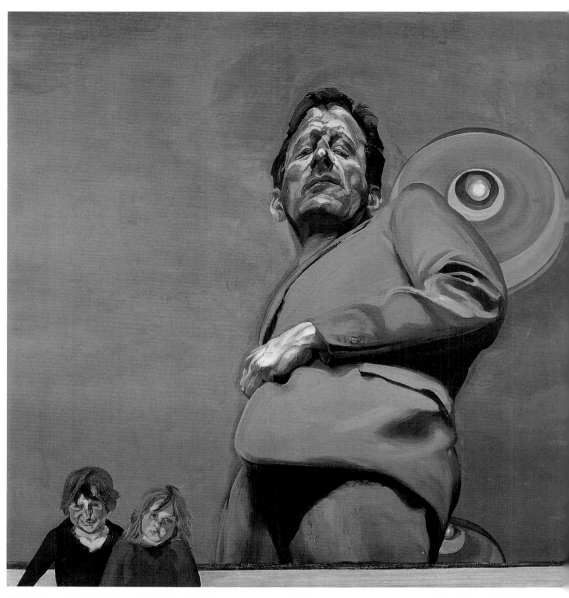

弗洛伊德　**與兩個孩子一起的反影（自畫像）**　1965　油彩畫布　91.5×91.5cm　馬德里泰森美術館藏

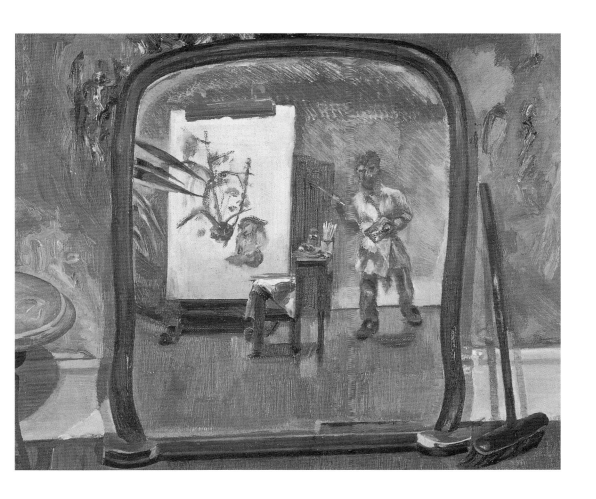

弗洛伊德
小型室內（自畫像）
1968　油彩畫布
22.2×26.7cm
私人收藏

的事物置入這幅畫中，呼應了仙說的：「我要堅持下去直到所有一切都已被看透了。」

植物與動物畫

「現實大於事物本身。」—— 畢卡索

在人生的最後四十年之間　弗洛伊德鮮少離開倫敦，每次旅行也從不超過短短幾天。「我理想的旅行方式是深入式的。更了解自己身處何處，更深入探索自己熟悉的感受。無論新的風景是

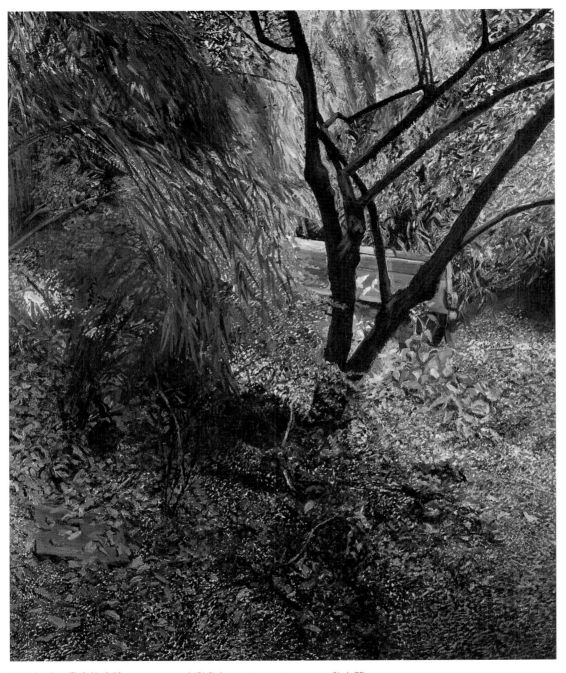

弗洛伊德　**畫家的庭院**　2005-6　油彩畫布　142.2×116.8cm　私人藏

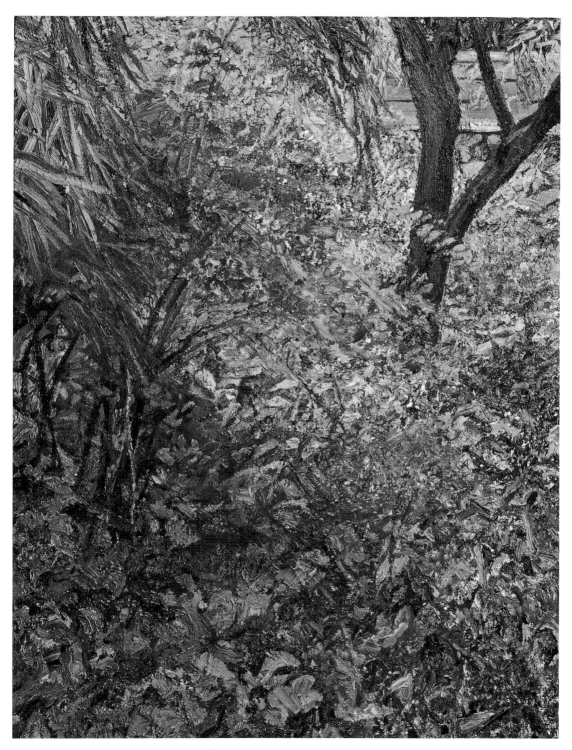

弗洛伊德　**畫家的庭院**　2003　油彩畫布　61.3×46cm

弗洛伊德 **小型庭院** 1997 油彩畫布 22.3×12.7cm 私人收藏

弗洛伊德　**從窗戶看的庭園**　2002　油彩畫布　71.1×60.9cm　私人收藏

如何美麗、刺激，我總是認為『已經背誦在心裡』的事物富含更深切的可能性、比觀看新的景觀還更有潛力。」

自從在諾丁山丘買下一幢房子，並將其中一個房間當作畫室後，弗洛伊德在1997年開始設下了一個挑戰自己的題材：他從樓上房間的窗戶往庭院裡看，裡頭正長滿了各式野草、小樹及灌木叢，有些植物因為秋天將至而逐漸枯萎。「竹子、蘋果，沒有天空：如果有天空的話那也看得到鄰居的屋頂了。為了讓畫作看起來更真實，你必須下許多心力、時間及功夫。」弗洛伊德說道。

〈諾丁山丘庭園〉（1997）描繪了多種趣味橫生的植物沉浸在和煦日光下，「不是用手，而是用拳頭畫的。略為鬆散的手法是我試圖趕上大自然腳步的方式。」弗洛伊德將死去愛犬布魯托的骨灰葬在竹子下方，因此也構成了另一幅畫〈布魯托的墳墓〉（2003）的主題。

圖見286頁

布魯托及其他動物在弗洛伊德的作品中佔有重要地位，因為牠們不只是陪伴他的夥伴、有時頂替當模特兒，更重要的是牠們總是有用不完的精力及逗人趣味。在〈布魯托及貝特曼（Bateman）姊妹〉（1996）之中，小狗橫躺在地面上，不過牠眼中的餘光卻顯示了與畫家密切的聯繫，牠知道畫家正在這，並且只在乎畫家一人而已。「牠就像我一樣，」弗洛伊德曾說道：「牠和其他人並沒有關係，除了是剛好都在我的畫室裡頭之外。」

〈雙肖像〉（1985-86）中的女子看起來了無生氣，但她的狗則恰好相反，這隻沉睡中的狗是提高了警覺的。〈男人與小狗〉（1980-81）中，主人明確知道自己被畫，但狗卻只是一臉狐疑。動物的神情百變，卻無法任人控制。弗洛伊德曾說：「只要給狗兒一種味道，其他的則交給直覺去判斷了。」

圖見290頁
圖見288頁

在另外三幅油畫及板畫中，弗洛伊德又再次探索了人與狗之間的互動關係：〈埃利〉（2002）、〈埃利與大衛〉（2005-6）、〈大衛和埃利〉（2003-4）中的兩位主角分別是弗洛伊德的助理大衛·道松（David Dawson）及寵物狗，他們時而對望，好像彼此能互相溝通。動物無法掩飾牠的飢餓、渴望、高興等情緒，而畫

圖見293、289頁

弗洛伊德　**諾丁山丘庭園**　1997　油彩畫布　149×120cm　私人藏

弗洛伊德　**布魯托的墳墓**　2003　油彩畫布　41×30cm　私人收藏

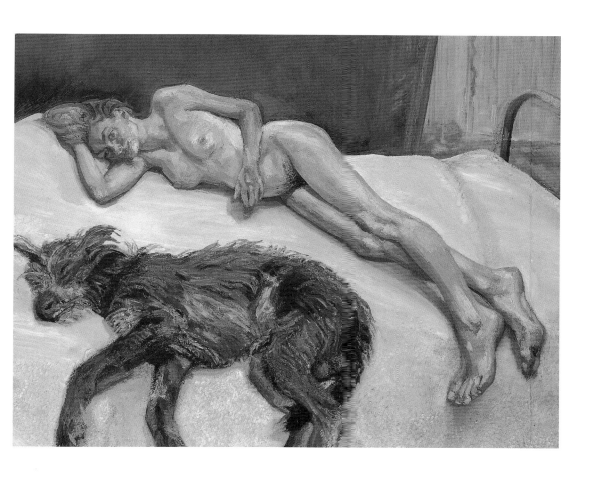

弗洛伊德
安娜貝爾與吵鬧小狗
1998　油彩畫布
91.6×117cm
私人收藏

家有時也是如此：需要四處探■、東聞聞西碰碰，直到已經沒有東西可以看了為止。

　　弗洛伊德解釋道：「你所■覺到的永遠不會嫌太多，我總認為生物學對我很有幫助，甚至■動物一起工作也幫助我許多。」他選擇一匹花斑白馬做為主題　也是因為這匹馬特別富有靈性。花斑馬的一舉一動、站立的方■、等待的耐心、與主人的親密關係，都成了弗洛伊德的觀察對■。「這匹馬和主人一起喝茶，在我這一生所有的馬日子裡，我從來沒有看過這麼密切的友誼。」

　　多愁善感的人或許會誇飾■樣的友誼，但寫實主義者則是接受這是真實現象的一部分，觀■所有活著的生物的相互關聯性，及之中的情緒波動，然後記錄■交。人類及動物畢竟是最古老的

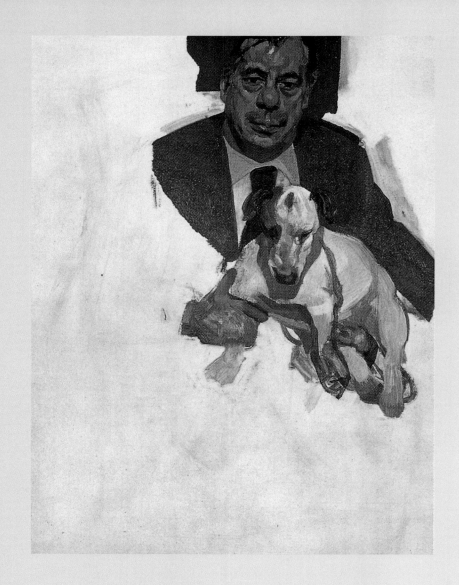

弗洛伊德　**男人與小狗**
約1980　油彩畫布
76.2×71cm　私人收藏

藝術題材，畫家藉由這樣的主題探討人與生物的差異性及關聯，
而後來才在大約古埃及時代才將人及肖像畫的地位提昇。對弗洛
伊德而言，肖像畫不是一種繪畫類型，而是匯集、探討所有藝術
類型的主要行為。

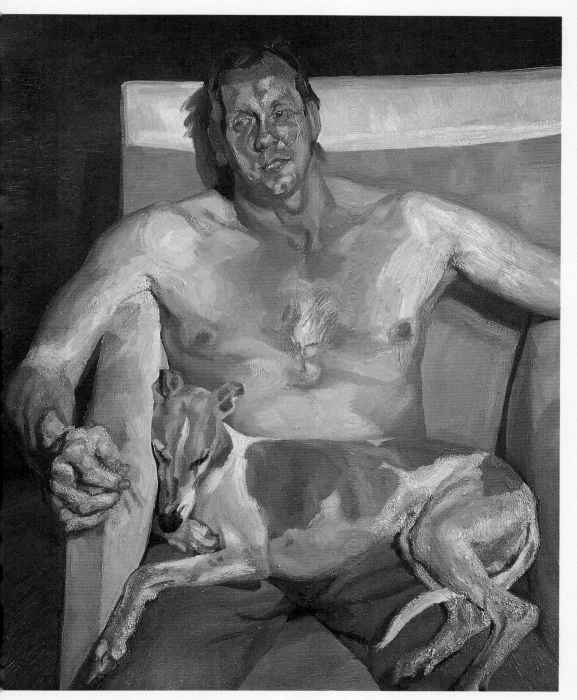

弗洛伊德　**埃利與大衛**　2005-6　油彩畫布　142×116.9cm　私人收藏

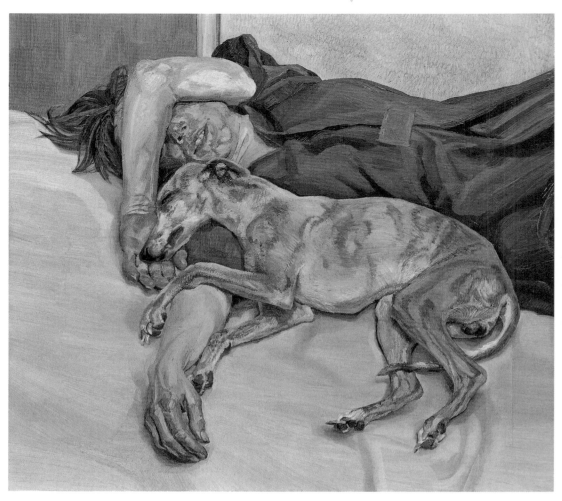

弗洛伊德　**雙肖像**　1985-6　油彩畫布　78.7×88.9cm

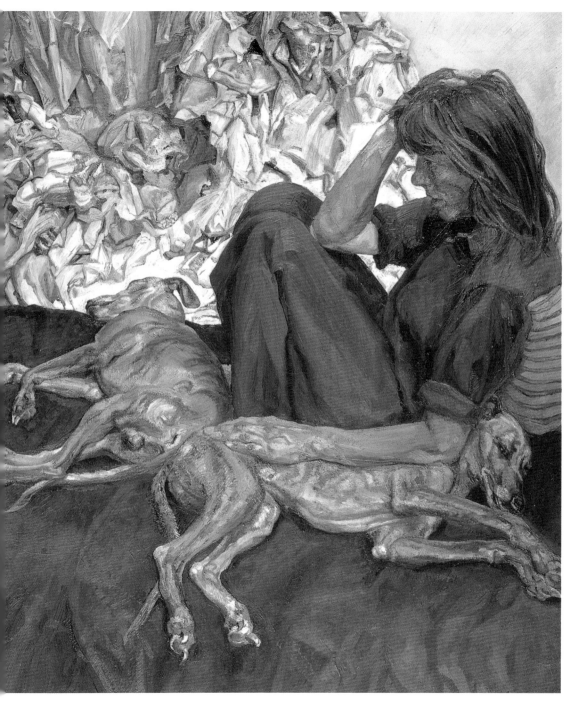

弗洛伊德　**三肖像**　1986-87　油彩畫布　120×100cm　私人收藏

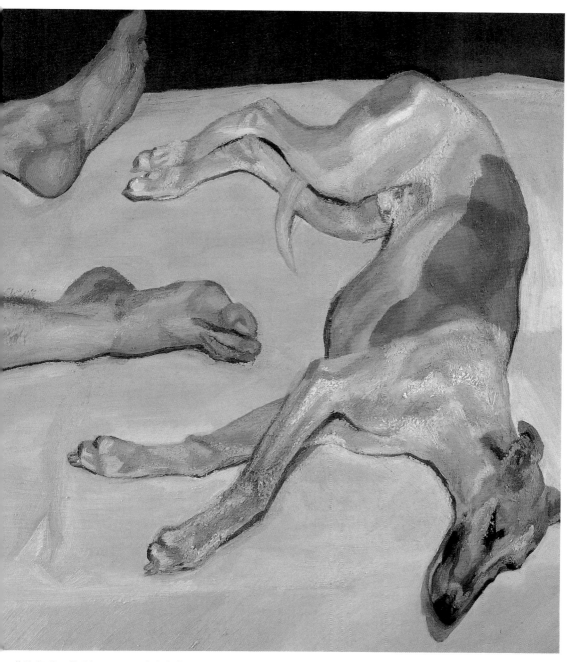

弗洛伊德　**埃利**　2002　油彩畫布　71.1×60.9cm　私人收藏

弗洛伊德　**小馬**　1969　鉛筆水彩畫紙　33×24cm　私人收藏〔左頁圖〕

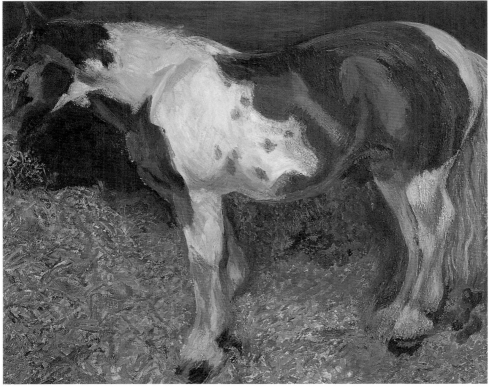

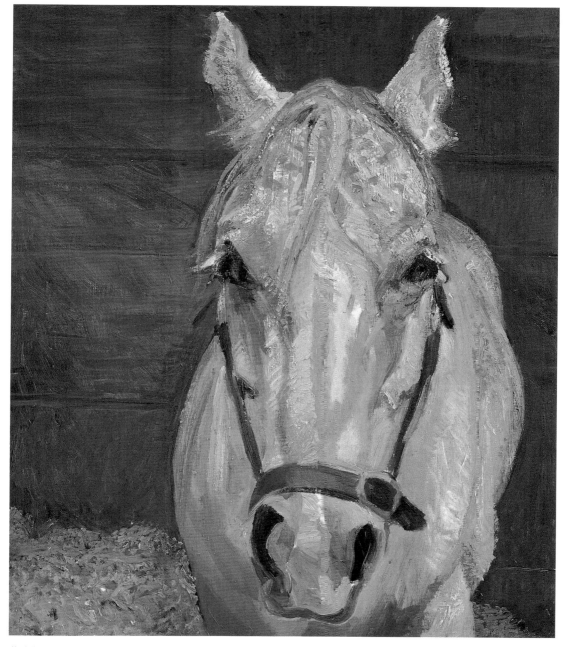

弗洛伊德　**灰色馬匹**　2003　油彩畫布　71.1×60.9cm　私人收藏

弗洛伊德　**小馬**　1970　油彩畫布　19×26.7cm　私人收藏（三頁上圖）
弗洛伊德　**吃稻草的母馬**　2006　油彩畫布　81.2×101.6cm　私人收藏（左頁下圖）

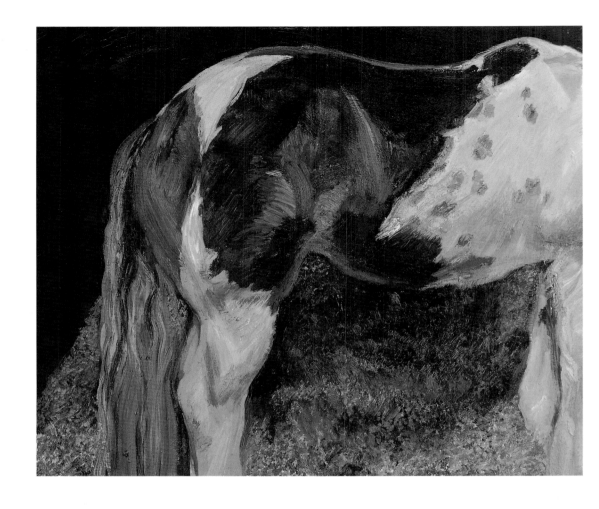

持續創作至最後一刻

弗洛伊德　**花斑小馬**
2004　油彩畫布
102×122.2cm
私人收藏

　　2004年，弗洛伊德被邀請回顧他五十年前寫的文章「關於繪畫的一些想法」，看經過了這麼多年後，有需要補充的地方。他說道：「重新讀這篇文章，我察覺到有一項重要的因素被忽略了，沒有了它繪畫是無法存在的：顏料。顏料及藝術家的本性。另一件比畫中人物還要重要的東西則是畫面。」

　　弗洛伊德記得藝術史學家貢布里希（E. H. Gombrich）有一次告訴他：「我想你喜歡驚人的畫面，而我只喜歡討喜的畫面。」有趣的說法及分類方式，這麼說似乎排除了許多不同種討喜的形

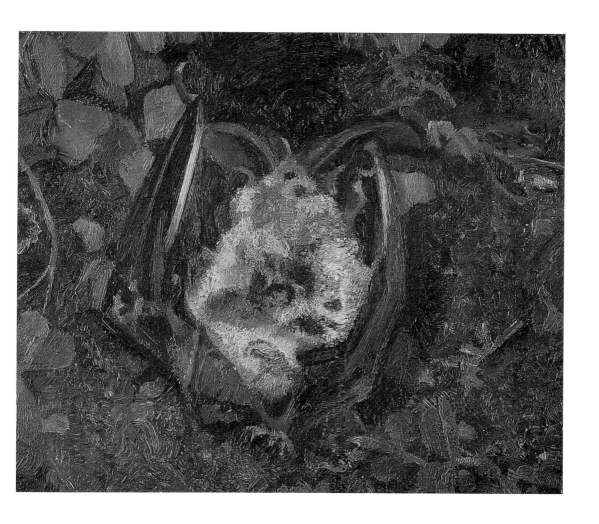

弗洛伊德
又一隻死蝙蝠
1980-81　油彩畫布
16.5×18.4cm
私人收藏

式。對弗洛伊德來說，繪畫「是關於希望、記憶、感受以及切身參與。」如果受到意念的騷擾，繪畫或許會成為無趣及空洞的，但如果它是一幅好的作品，必然會引起一些特殊的感受，有時令人感到不安、紛擾。

弗洛伊德在畫室的牆上寫下提醒自己的話語：

「急迫—精湛—簡潔」。

「當你發覺一件觸動人心的事物，想去挖掘更多細節的欲望反而減少了。」弗洛伊德曾強調，這樣的想法給予他更多自由。作品傳達了它們本身的真實，而這樣的剖析很難不觸動人心：「你能用自己的意志讓任何東西變成你想要的樣子：畢卡

索的高超之處便在他能讓臉孔看起來像是一隻腳。」一件繪畫作品本身，已包含了它想要訴說的一切了。

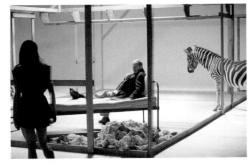

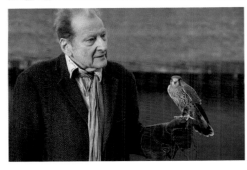

「當我完成了一件畫作，我對它們抱持的希望，足以攪亂我對它們任何的不滿意或批評。我總是對作品感到失望，但是我並不希望被討好，因為完成一件作品本身就為我帶來一絲奇特的失落感。」弗洛伊德說道：「想想它或許是我的最後一幅畫作總是能激勵我，使我更期盼創作新的作品。」

盧西安‧弗洛伊德於2011年7月20日在倫敦家中平靜地過世，突發而短暫的病痛瞬間帶走了他，直至生命最後一刻，他才丟下了畫筆。這是他期許自己結束生命的方式，他在繪畫中找到自我，並一筆一畫地讓藝術帶領他走向生命的終點。

弗洛伊德的繪畫主題大膽裸露，他的生活卻又低調神秘，導致一般民眾對他的片面印象常是：他有許多的愛人、妻子及孩子，或是他畫女兒們的裸體，觸碰了亂倫的禁忌話題。但退去這一切以訛傳訛對他生活樣貌的揣測，他只是一個平凡又觀察細微的男子，在繪畫世界的他，散發著無窮的魅力與光彩。

在他過世前兩年，紀錄片導演提姆‧米拉（Tim Meara）和他聯繫希望能夠拍一部短片。弗洛伊德鮮少同意這樣的邀約，但是導演聰明地以動物做為誘因，讓高齡八十七歲的弗洛伊德同意拍攝。

《空房間的小動作》收錄了弗洛伊德對於繪畫看法的自述，弗洛伊德也與鷙鷹、斑馬一同入鏡。導演回憶道，弗洛伊德和斑馬及一位女舞者一起在攝影棚拍攝時，弗洛伊德全神貫注地看著斑馬，對於被拍攝一點也不在意。該影片曾在2009年十月於巴黎龐畢度藝術文化中心「弗洛伊德回顧展」展出。

晚年許多重要的美術館為他舉辦了回顧展，包括2005年義大利威尼斯舉辦的盧西安‧弗洛伊德特展，是由他的朋友及藝術評

弗洛伊德鮮少接受訪談，但提姆・米拉卻成功說服弗洛伊德拍攝影片，關鍵在於導演看過弗洛伊德年輕時和鷙鷹的合照，並提議與動物合作的拍片計畫。

論家威廉・費韋爾策展。2006年，弗洛伊德與畫家友人奧爾巴赫共同於倫敦維多利亞與阿伯特博物館舉辦展覽。2007年，「盧西安・弗洛伊德回顧展」於愛爾蘭現代美術館中展出，而後至丹麥、海牙等地巡迴。

　　弗洛伊德繪畫的攝人魅力，以及他對人物精神的細膩揣摩，為英國現代藝術留下了重要的篇章，是不可不知的現代寫實大畫家。

弗洛伊德畫室中的鏡子。2004 ©David Dawson, courtesy of Hazlitt Holland-Hibbert

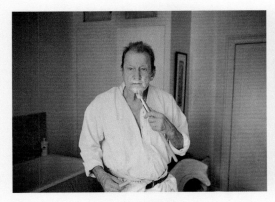

弗洛伊德用筆刷在臉上抹刮鬍泡。1996 ©David Dawson, courtesy of Hazlitt Holland-Hibbert

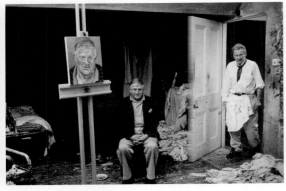

弗洛伊德與大衛・霍克尼。2003 ©David Dawson, courtesy of Hazlitt Holland-Hibbert

弗洛伊德在夜晚工作。2005 ©David Dawson, courtesy of Hazlitt Holland-Hibbert

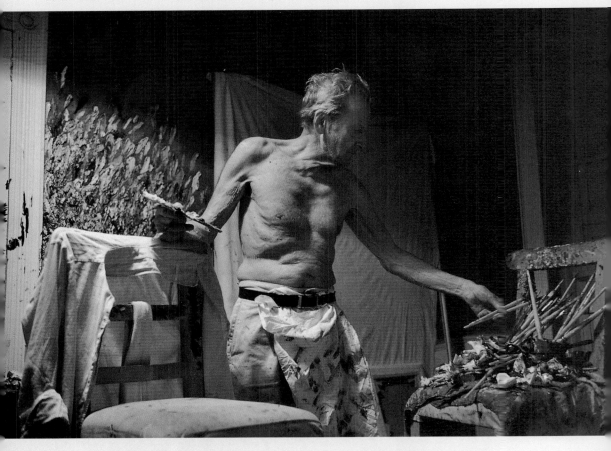

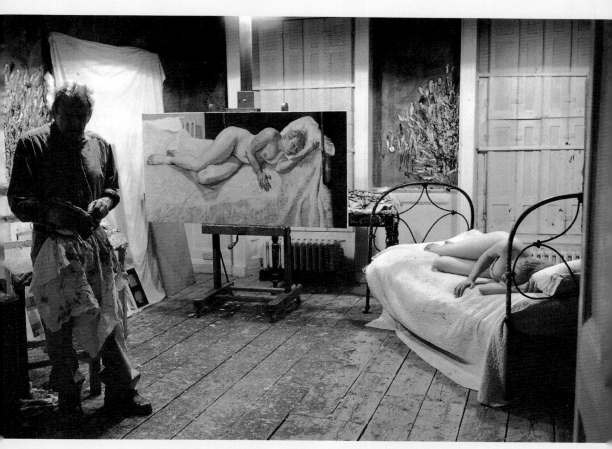

瑞亞的畫即將完成。2007 ©David Dawson, courtesy of Hazlitt Holland-Hibbert

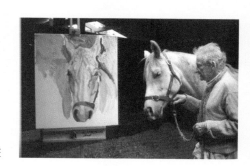

弗洛伊德在馬廄中作畫

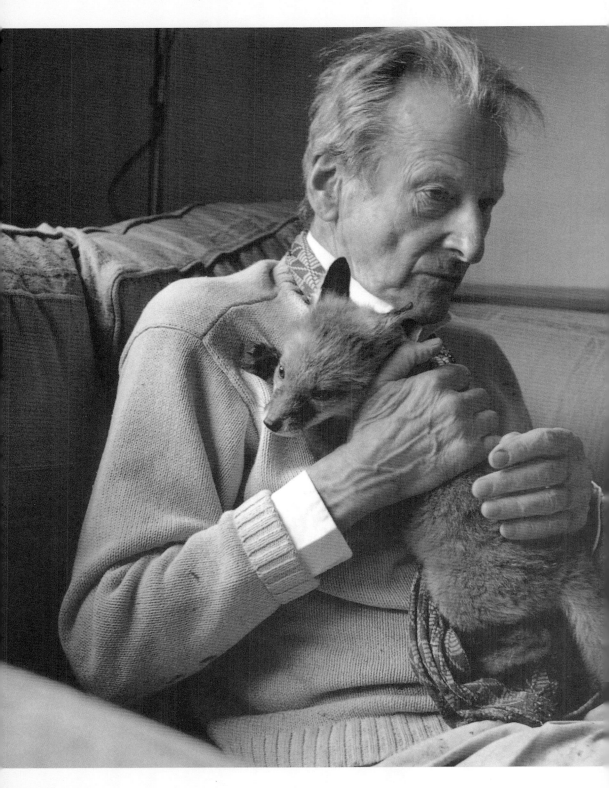

畫家的庭園與小狗埃利。2006 ©David Dawson, courtesy of Hazlitt Holland-Hibbert

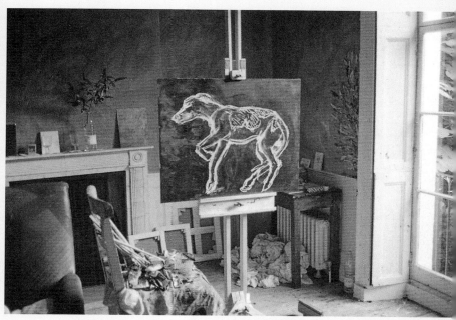

〈埃利〉銅版原作，2002年攝。

弗洛伊德與小狐狸。2005 ©David Dawson, courtesy of Hazlitt Holland-Hibbert

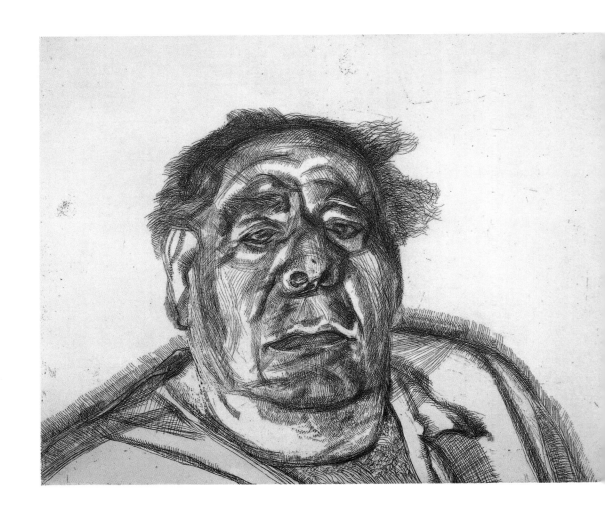

弗洛伊德　**穿黃色睡衣的古德曼爵士**
1987　蝕刻水彩
31×40.2cm
曼徹斯特大學美術館藏

鏤刻版畫

　　自從在1982年重新拾起了中止四十多年的鏤刻版畫，弗洛伊德將版畫當作了他的重要副業。「剛開始我只是在銅版上畫一些畫，但現在它們的關聯性更重要了。」這些版畫作品的尺寸增加，力道也逐漸增強，似乎有突破版畫侷限的意味。

　　自十八世紀英國漫畫家吉爾瑞（James Gillray）之後，少有人能將版畫技法發揮得如此淋漓盡致。版畫開始和嚴肅的繪畫互別苗頭，變得不只是複製繪畫或插圖的工具，一般的畫家不需印刷師傅的協助便可藉此媒材發揮，有了自己的發展道路。

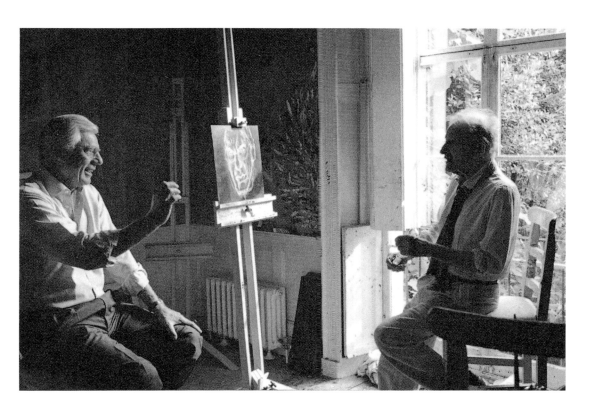

弗洛伊德、畫廊經理人
阿奎維拉與銅版畫作
品〈**紐約客**〉合影，
2005年攝。

弗洛伊德親自為〈穿黃色睡衣的古德曼爵士〉（1987）的銅版畫上色，黃色的睡衣有助於平衡頭部的線條及重量。古德曼爵士是英國律師界舉足輕重的人物，這幅版畫描繪出他少見的另一面。

鏤刻版畫也能描繪出各式不同的肌理感覺，像是李寶瑞與大蘇光華的肌膚與光亮的前額。但是創作鏤刻版畫也有失手的時候，弗洛伊德有一次花了近百個小時畫一幅手扶椅的靜物版畫，但當看到試印稿出爐後說道：「銅版上它看起來不錯，但印出來後它看起來只像一幅平凡的插畫。」缺少了輕快感導致這幅畫的失敗。「如果它是一幅頭像的話，你能夠修改眼神，但一把椅子讓你無從下手。傑克梅第能讓一把椅子跳舞，像是一匹馬把腳往前踢似的。只要一筆畫就能讓整幅畫的氛圍改善許多。」

也不能不提到版畫印刷師傅巴朗克章（Mark Balakjian）的功勞，他曾多次挽救了被判定不適於印刷的銅版原稿。例如〈捲髮

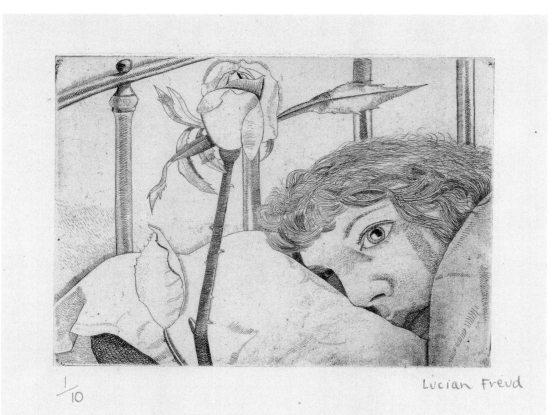

1/10 Lucian Freud

弗洛伊德　**在巴黎生病**　1948　蝕刻　12.8×17.8cm

女孩〉（2004）（圖見308頁）以及〈自畫像：反影〉（1996）有時問提出在油墨卡在原稿銅版上頭，或是底材的臘板不穩搖晃，但他都能用這些銅版印製出傑出的作品。

For Bébé from Lucian
Christmas 1948

弗洛伊德　**玫瑰**　1948　蝕刻　11.8×8.9cm

Lucian Freud

弗洛伊德　**自畫像**　1947　鉛筆鋼筆墨水　21.6×□□6cm　私人收藏

弗洛伊德　**捲髮女孩**　2004　蝕刻，版數46　31.8×30cm

弗洛伊德　**腐敗的鳥**　1944　鉛筆蠟筆　18.4×13.3cm　倫敦私人收藏（右頁圖）

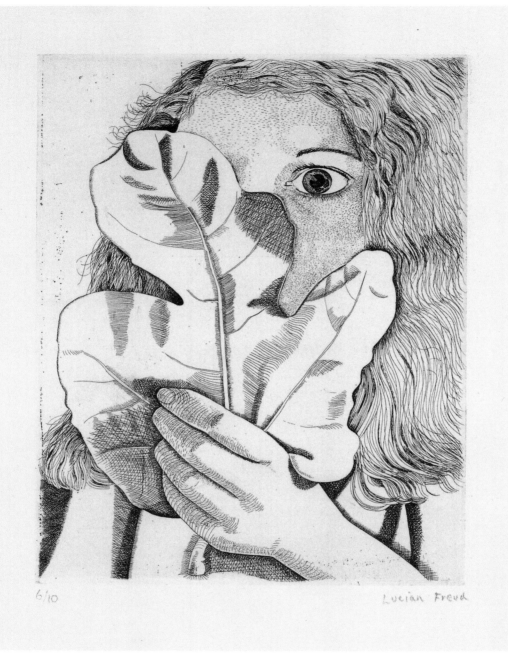

6/10

Lucian Freud

弗洛伊德　**女孩與無花果葉**　1947　蝕刻　30×23.8cm

弗洛伊德　**畫家的母親**（第1版）　1982　蝕刻
15.2×12.7cm

弗洛伊德　**羅倫斯・高文**（第1版）　1982　蝕刻
17.5×12.7cm

弗洛伊德　**羅倫斯・高文**（第2版）　1982　蝕刻
17.5×14.9cm

弗洛伊德　**女孩的頭部**Ⅱ　1982　蝕刻
16.2×13cm

弗洛伊德　**布魯斯・柏納頭像**　1985　蝕刻版畫　29×29cm　紐約私人收藏

45/50

L.F

弗洛伊德　**伊柏**　1984（1986年出版）　蝕刻　29.7×29.9cm

30/50

L.F.

弗洛伊德　**貝拉**　1987　蝕刻畫　42.2×34.8cm　倫敦James Kirkman公司收藏

弗洛伊德　**古德曼爵士**　1985　炭筆畫紙　33×26.7cm

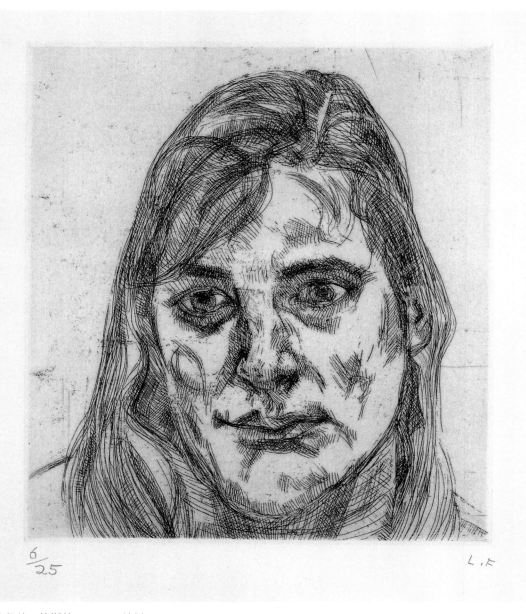

弗洛伊德　**埃斯特**　1991　蝕刻　22×20.2cm

弗洛伊德　**男子頭像**　1986　炭筆畫紙　64.5×47.2cm　紐約現代美術館藏（右頁圖）

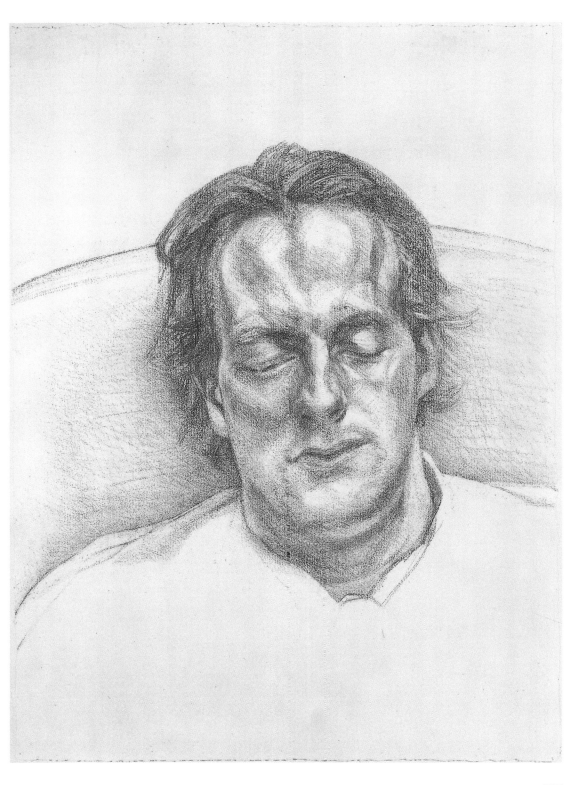

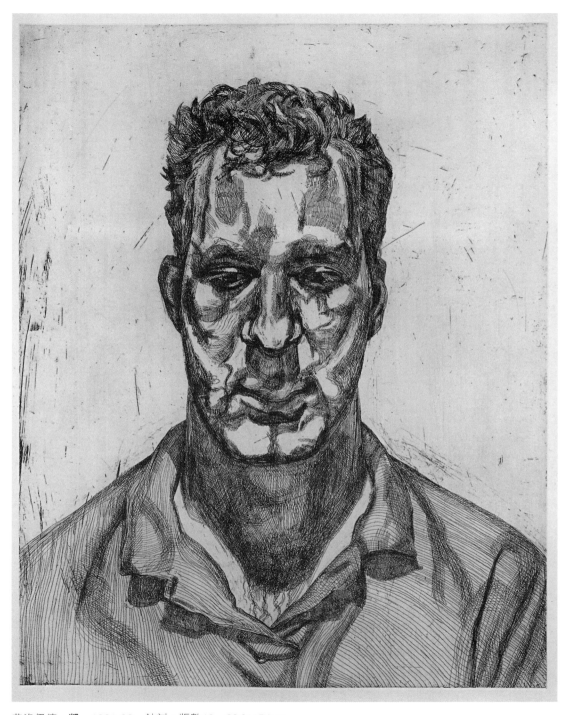

弗洛伊德　**凱**　1991-92　蝕刻，版數40　69.2×54cm

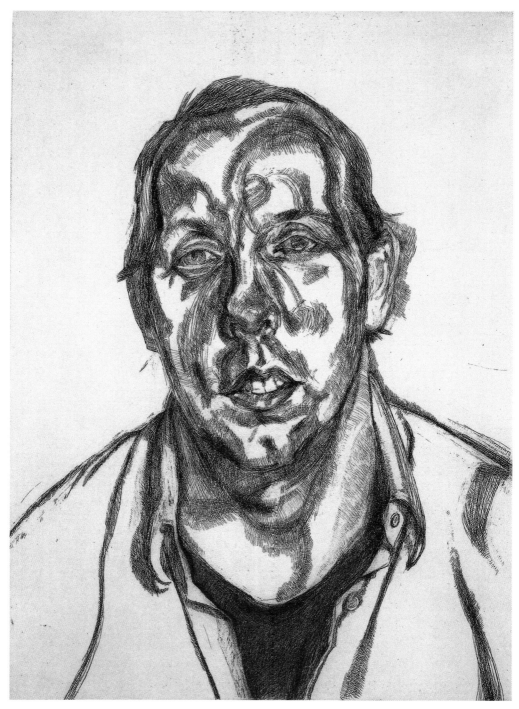

弗洛伊德　**大衛・道森**　1998　蝕刻　82×67cm　紐約私人收藏

弗洛伊德　**愛爾蘭人頭像**　1999　油彩畫布　73.3×54.8cm　私人收藏

弗洛伊德　**阿里頭像**　1999　蝕刻　58.7×43cm　私人收藏（左頁圖）

弗洛伊德　**頭像描繪**　2001　蝕刻版畫　59.7×45.7cm　私人收藏

弗洛伊德　**律師頭像**　2003　油彩畫布　36.8×27.9cm　私人收藏（右頁圖）

弗洛伊德 **紐約客** 2006 蝕刻 37.5×37.5cm

弗洛伊德　**頭像**　2005　蝕刻　40×31.8cm

弗洛伊德　**男子頭像**
1992　蝕刻
21.8×20cm

弗洛伊德　**躺著的人像**
1994　蝕刻
17.1×23.8cm

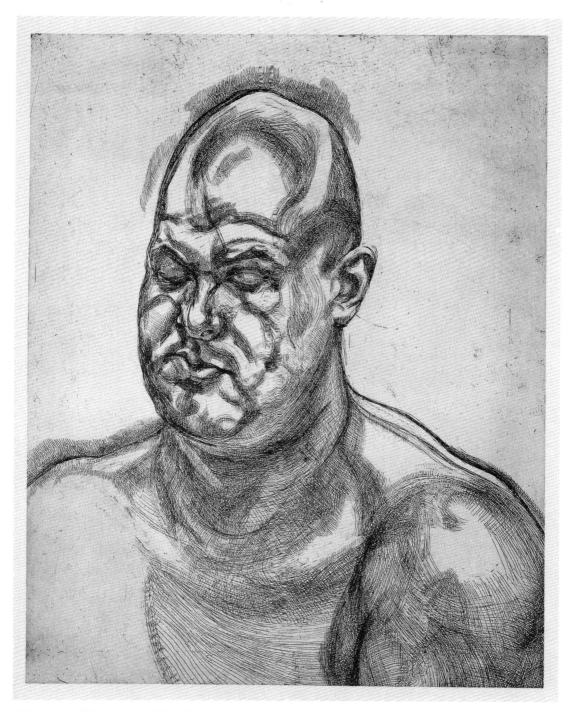

弗洛伊德　**大頭像**　1993　蝕刻，版數40　27.3×54cm

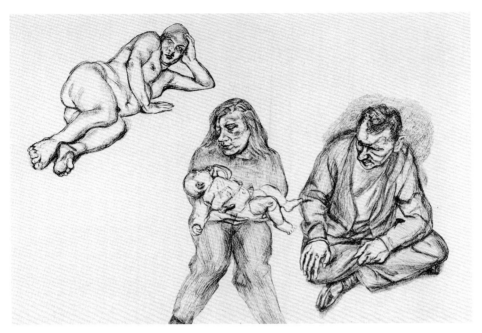

弗洛伊德　**四人像**　1991　蝕刻　59.5×85.5cm　雪梨私人收藏

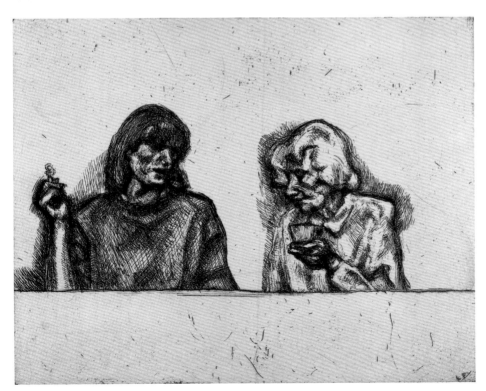

弗洛伊德　**一段對話**　1998　蝕刻　20.2×25.3cm　私人收藏

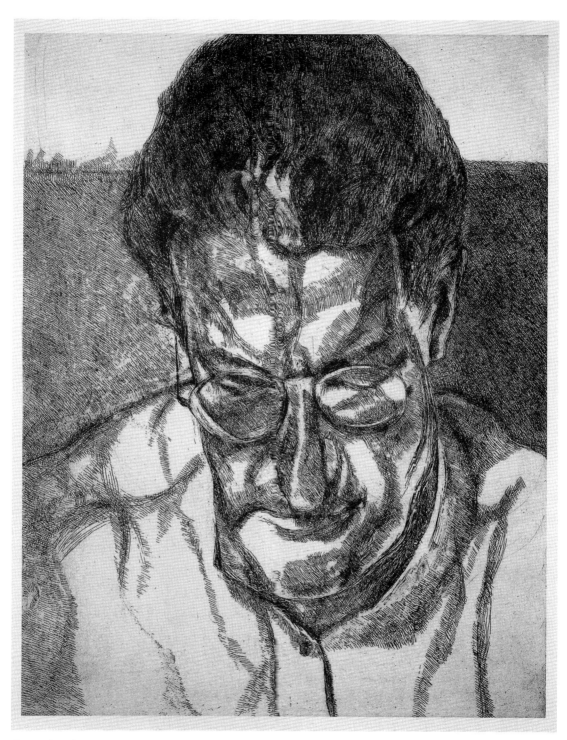

弗洛伊德　**畫家的醫生**　2005-6　蝕刻，版數46　60×77.5cm

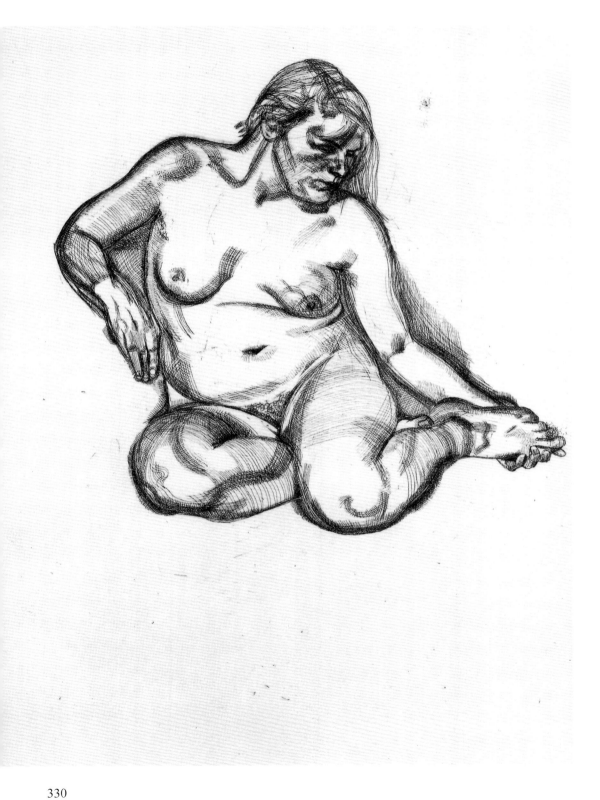

弗洛伊德
手勾腳掌的肖像
1985　蝕刻
69×54cm
倫敦James Kirkman
公司收藏（左頁圖）

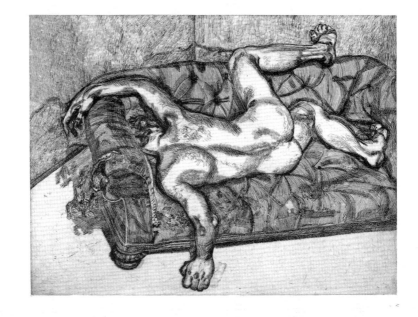

弗洛伊德
沙發上的裸身女子
約1985　蝕刻
66.7×80.8cm

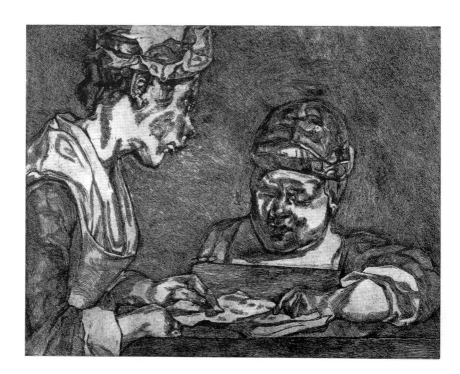

弗洛伊德
再繪夏丹（Chardin）
2000
蝕刻，版數46
73×60cm

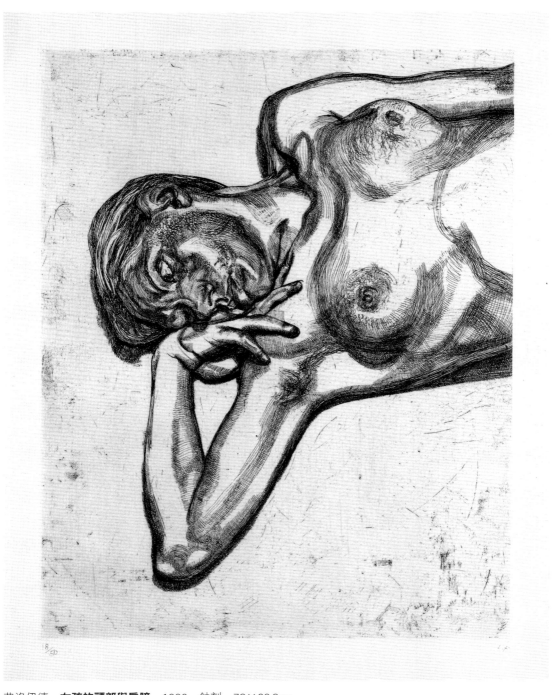

弗洛伊德　**女孩的頭部與肩膀**　1990　蝕刻　78×62.8cm

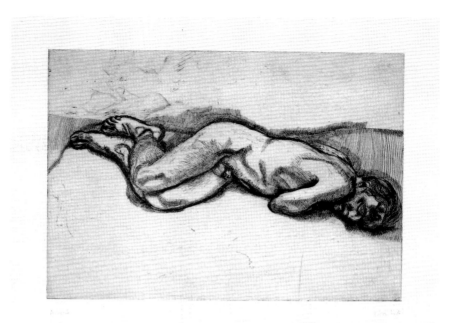

弗洛伊德
床上的裸體男子
1987　蝕刻
36.9×52.1cm

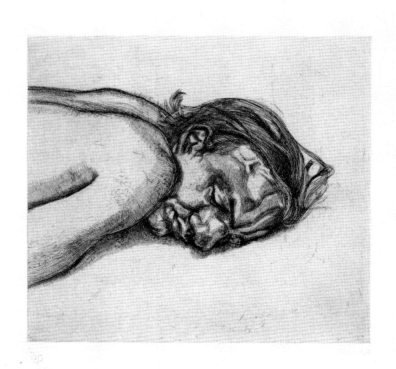

弗洛伊德
休息中的男子　1988
蝕刻　47×50.2cm

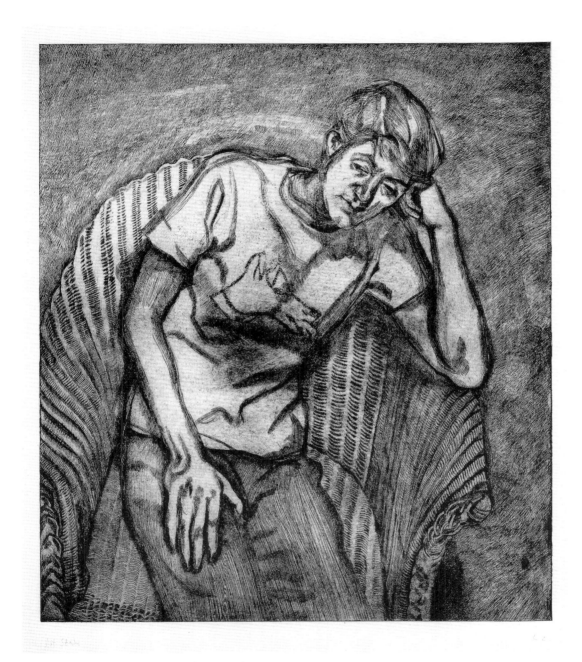

弗洛伊德　**穿著布魯托T恤的貝拉（第1階段）**　1995　蝕刻　68×59.2cm

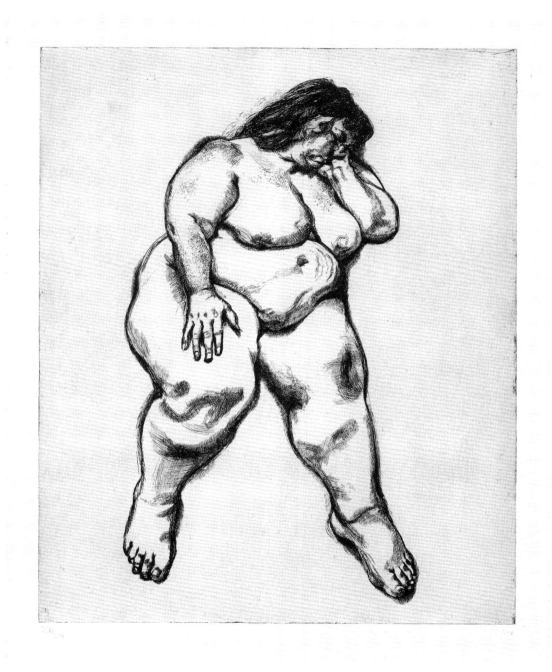

弗洛伊德　**睡覺中的女人**　1995　蝕刻　81.9×67.6cm

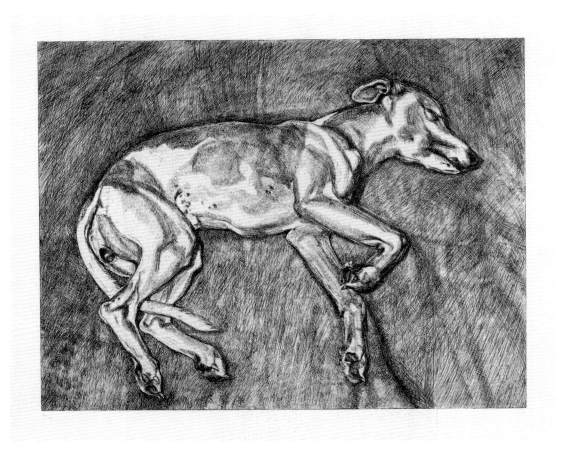

弗洛伊德　**埃利**　2002
蝕刻　77.3×95.6cm

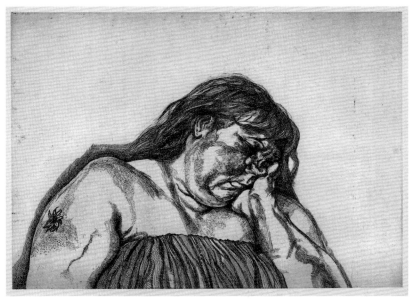

弗洛伊德
手臂上有刺青的女人
1996
蝕刻，版數40
60×82cm

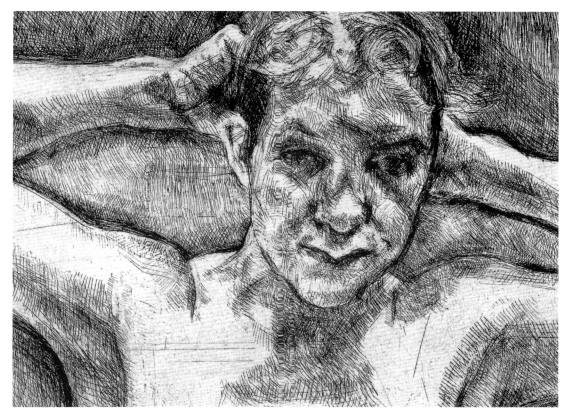

弗洛伊德　**頭像**　2001　蝕刻　59.7×45.7cm　私人收藏

弗洛伊德　**軀幹**　2001　蝕刻　16.5×33cm　私人收藏

弗洛伊德　**布魯托**　1988　水彩蝕刻　42×68.8cm

弗洛伊德　**十二歲的布魯托**　2000　蝕刻版畫，版數46　43.2×60cm

弗洛伊德　**布魯托**　1989　炭筆疊紙　76.2×57.1cm

弗洛伊德　**景觀**　1993　蝕刻，版數30　14.6×19cm

10/30

L. F.

弗洛伊德　**薊花**　1986　蝕刻　17×13.5cm

弗洛伊德　**冬天的庭院**　1998-9　蝕刻　98.4×77.2cm

弗洛伊德年譜

1922 12月8日，盧西安‧弗洛伊德生於德國柏林，是精神分析學開創者席格蒙‧弗洛伊德的孫子。他的父親恩斯特（Ernst Ludwig Freud）是一位建築師，母親露絲（Lucie née Brasch）出生於商人世家。

1933 十歲。德國納粹主義興起，弗洛伊德一家的猶太人身分漸漸受到威脅，決定移民至英格蘭。盧西安‧弗洛伊德到英國西南部的村鎮讀書，但換了許多所學校。

1938 十五歲。德國與奧地利結盟，高齡八十二歲的席格蒙‧弗洛伊德也從奧地利移民至英國，落腳倫敦。

1939 十六歲。盧西安‧弗洛伊德在倫敦的中央藝術和工藝學校就讀（現為中央聖馬丁藝術與設計學院）一個學期，然後轉往由畫家塞德里克‧莫理斯所開設的藝術學院習畫，他到1942年為止皆持續和同位老師習畫。盧西安的插畫出現在《地平線》（*Horizon*）雜誌。正式成為英國公民。他的祖父席格蒙‧弗洛伊德於9月23日因癌症於倫敦過世。

1940 十七歲。弗洛伊德和藝術學校的同學David Kentish一起到威爾斯旅行，稍後詩人Stephen Spender加入。

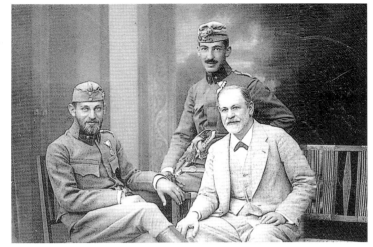

畫家的父親（左）、伯
父及祖父（右）心理分
析鼻祖席格蒙·弗洛伊
德。1916年攝。

畫家的母親，1919年
攝。（右上圖）

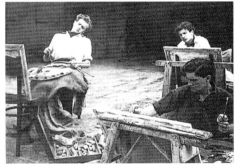

弗洛伊德，1940年攝。

弗洛伊德（後）於塞德里克·莫里斯開設的繪
畫學校習畫。1940年攝。

1941	十八歲。在大西洋運輸船隊的船上工作了三個月，因健康不佳理由退下，再繼續學業。
1942	十九歲。於倫敦Alex Reid and Lefevre畫廊展出作品。並有一些父母親的朋友買下了他的畫作。
1944	二十一歲。在倫敦帕丁頓區租下一間畫室。畫室位於十分繁榮的區域，但在戰爭中曾遭炸毀破壞。他完成了〈畫家的房間〉，斑馬頭是女友柔娜送他的禮物，這幅畫表現出他和女友的感情世界。他接受第一件重要的委託，是為尼可拉斯·摩爾的詩集《玻璃塔》創作了系列插畫。他的插畫作品定期在《倫敦詩人》雜

誌中出現。

1945　二十二歲。在較年長的英國畫家薩瑟蘭
（Graham Sutherland）的介紹之下，弗洛伊德
認識了法蘭西斯·培根，兩人經常流連倫敦蘇
活區及其他富含波西米亞特色的區域，一直到
70年代兩人皆有密切聯繫。

培根與弗洛伊德，1953
年攝。

1946　二十三歲。在巴黎待了兩個月，住在旅館中，
期間與畢卡索及傑克梅第見過面。然後他便前
往希臘旅行，在小島上住了五個月，畫了兩張
自畫像以及橘子、檸檬等靜物畫。

1947　二十四歲。在倫敦畫廊中展出作品。

1948　二十五歲。與凱蒂結婚，她是現代主義雕刻家
艾普斯坦（Jacob Epstein）的女兒。盧西安·
弗洛伊德於前年和艾普斯坦見面，因此認識了
凱蒂。在英國文化協會的幫助及策畫下，於倫
敦及巴黎的畫廊中展出。

弗洛伊德求學時期，
1942年Francis Goodman
攝影。

1949-1954　二十六至三十一歲。於史雷德藝術學院擔任客
座講師。

1950　二十七歲。弗洛伊德在1950年代初期忽然拋棄
了素描繪畫的手法，開始以油彩創作，他的新
作於倫敦漢諾威藝廊展出。

1951　二十八歲。大型畫作〈帕丁頓室內〉獲得英國
藝術協會頒獎表揚，也讓他能和其他二十餘位
英國畫家一起在加拿大溫哥華展出。

1952　二十九歲。再次於倫敦漢諾威藝廊展出。

弗洛伊德在牙買加旅行
時的照片

1953　三十歲。弗洛伊德與小說家卡若林結婚，這是
他的第二段婚姻。

1954　三十一歲。弗洛伊德、培根與班·尼柯遜

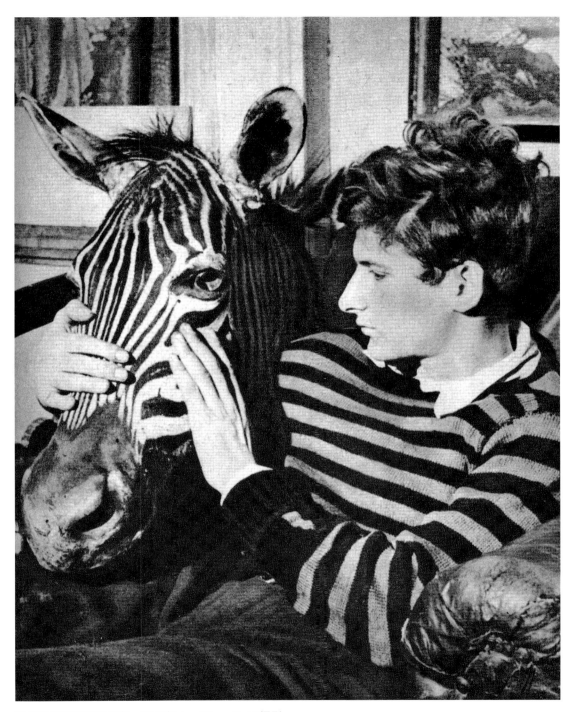

弗洛伊德與斑馬頭標本，1943年 Ian Gibson Smith攝影。

雕塑家艾普斯坦為弗洛伊德所做的頭像

著名時尚攝影師塞西爾‧比頓（Cecil Beaton）1955年為弗洛伊德所拍攝的肖像。

（Ben Nicholson）被選為代表英國參加第二十七屆威尼斯雙年展的畫家，有將近二十幅弗洛伊德的畫作被展出。同年七月，弗洛伊德的文章「關於繪畫的一些想法」在《Encounter》雜誌刊出，他描述了繪畫的創作過程。

1958、1963、1968　　　於倫敦馬勃羅（Marlborough）藝廊中展出作品。

1965　　　四十二歲。經常擔任弗洛伊德模特兒的人包括了培根、培根的男友、攝影師哈里‧戴蒙特、約翰‧狄肯、畫家安德魯斯（Michael Andrews），以及他的女友。

1970　　　四十七歲。弗洛伊德的父親過世了。擔心母親情緒不

在培根的工作室地板上所找到的弗洛伊德照片（約1960年）（左上圖）

弗洛伊德及友人於愛爾蘭都柏林合影，1953年攝。（右上圖）

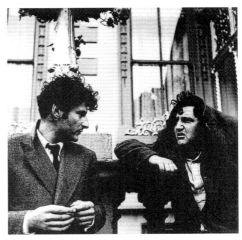

培根與弗洛伊德，哈里‧戴蒙寺街頭攝影。

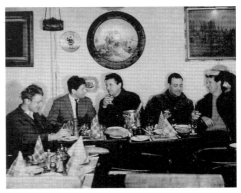

弗洛伊德（右二起）、培根、奚爾巴赫、安德魯斯等畫家齊聚一堂，共享午餐。（1962年攝）

穩，弗洛伊德開始每天為他畫像，每天與母親相處。

1972　　　　　四十九歲。為他的母親完成一系列肖像，直到1980年代弗洛伊德皆不斷也為母親畫像。

1972、1978、1982　　　弗洛伊德離開了馬勃羅畫廊，開始於倫敦安東尼‧奧菲（Arthony d'Offay）畫廊展出作品，這間畫廊以大膽作風著稱，展出過安迪‧沃荷、約瑟夫‧波依斯（Joseph Beuys）的作品。詹姆斯‧柯克曼（James Kirkman）因此成了弗洛伊德的經理人直到1992年。

1974　　　　　五十一歲。英國文化協會策畫首次盧西安‧弗洛伊德回顧展，英國藝評羅素（John Russell）規畫了展覽目

錄。展覽首先於倫敦海沃藝廊面世，後來又到布里斯托、伯明漢、里茲等英國城市美術館巡迴展出。

1975　五十二歲。弗洛伊德開始使用鉛白油畫顏料，使得畫作看起來更加厚重、有分量。因為他開始創作蝕刻版畫，因此鉛筆與炭筆繪畫又開始在他的創作中扮演重要角色。

1976　五十三歲。美國畫家基塔吉（Ronald Kitaj）在英國文化協會的邀請之下，於八月份在倫敦海沃畫廊舉辦了「人類雕塑」展覽，在展覽目錄中，基塔吉首次將五十位藝術家歸類為「倫敦學派」，其中包括弗洛伊德、安德魯斯、奧爾巴赫、科索夫（Leon Kossoff）、培根及薩瑟蘭等人。

1977　五十四歲。弗洛伊德搬移至西倫敦的荷蘭公園區。這是一個空間充裕、環境優美的區域，也是他的第一間畫室公寓。位在一樓的公寓及庭園提供他許多創作靈感。

1979　五十六歲。於東京西村畫廊中展出。

1981　五十八歲。於英國皇家學院的「繪畫的新精神」展，以及美國耶魯大學不列顛藝術中心的「八位寫實藝術家展」展出作品。培根、弗洛伊德、奧爾巴赫、基塔吉被奉為「新寫實主義之父」。

1982　五十九歲。弗洛伊德已經多年沒有使用蝕刻做為創作媒介，這年他重拾這種創作方式，並在一年內創作了十五幅蝕刻版畫。

1987　六十四歲。倫敦國家畫廊邀請弗洛伊德選擇幾件他最喜歡的館內收藏作品，於該美術館的「藝術家之眼」特展中展出。英國文化協會主辦弗洛伊德在美國華盛頓的特展，這是他首次在海外的大型展覽。此展後來

盧西安・弗洛伊德攝於
他的繪畫工作室
1982年代（右頁圖）

348

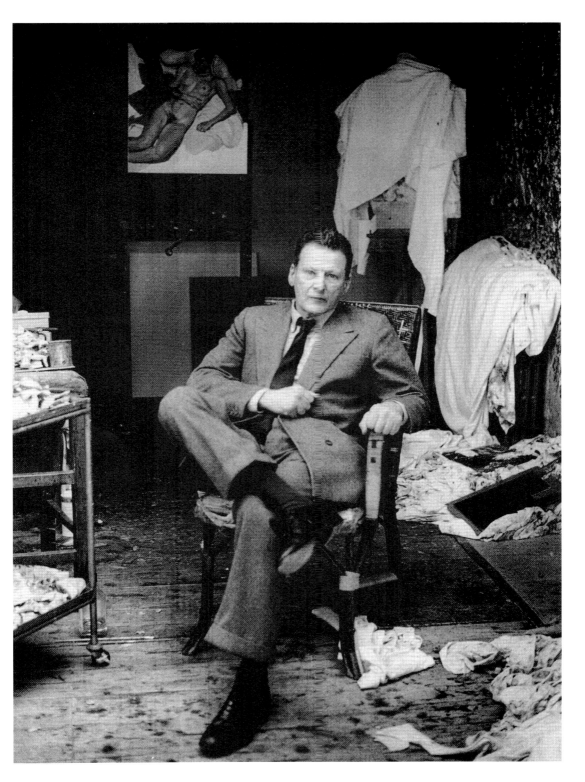

到巴黎現代美術館、倫敦海沃畫廊、柏林國家畫廊等地巡迴展出。

1988　六十五歲。於澳洲雪梨Rex Irwin藝廊展出蝕刻版畫。

1989　六十六歲。弗洛伊德的母親露絲過世。

1990　六十七歲。澳洲表演藝術家李寶瑞成為他的繪畫模特兒，有將近兩年的時間他每周約五天會到訪弗洛伊德的工作室。

1991-1993　六十八歲。「盧西安・弗洛伊德：1940－1991油畫及紙上繪畫展」由英國文化協會策畫，於義大利羅馬魯斯波利宮（Palazzo Ruspoli）、英國利物浦泰德美術館、日本櫪木縣立美術館、西宮市大谷紀念美術館、東京世田谷美術館、澳洲雪梨新南威爾斯美術館、澳大利亞伯斯市西澳藝廊等地巡迴展出。弗洛伊德獲頒大不列顛騎士勳章。

1992年起　六十九歲。紐約的阿奎維拉（William Acquavella）開始擔任弗洛伊德的經理人。

1995　七十二歲。英國文化協會策畫「來自於倫敦：培根、弗洛伊德、科索夫、安德魯斯、奧爾巴赫、基塔吉群展」於愛丁堡蘇格蘭國家現代藝術畫廊、盧森堡國家歷史及藝術博物館、及巴塞隆納等地展出。

2000　七十七歲。英國文化協會與墨西哥文化藝術委員會合辦「強烈凝視：倫敦的具象畫家展」於墨西哥現代美術館展出，包括了弗洛伊德的作品。

2001　七十八歲。弗洛伊德為英國女皇伊莉沙白二世畫了一張肖像，並捐贈給英國皇家收藏。

2002　七十九歲。泰德美術館不列顛分館為弗洛伊德舉行了盛大的回顧展，吸引將近二十萬人參觀。藝評家威廉・費韋爾為策展人，他按年代呈現弗洛伊德六十年

繪畫生涯的進展，並展出了一百五十六件從1940年代至2002年的新作。倫敦展覽結束後，至巴塞隆納及洛杉磯當代美術館巡迴展出。

2004　八十一歲。弗洛伊德接受邀請拍攝紀錄片，導演為杰・奧爾巴赫（Jake Auerbach）。

2005　八十二歲。義大利威尼斯舉辦盧西安・弗洛伊德特展，展出九十件作品（包括油畫、版畫、素描），由威廉・費韋爾策展。

2006　八十三歲。弗洛伊德與畫家奧爾巴赫共同於倫敦維多利亞與阿伯特博物館舉辦展覽。紐約阿奎維拉畫廊舉辦弗洛伊德展覽。

2007　八十四歲。「盧西安・弗洛伊德回顧展」於愛爾蘭現代美術館中展出，而後至丹麥、海牙等地巡迴展出。藝評家威廉・費韋爾出版一本重要的弗洛伊德畫冊，記載了許多與畫家對話的內容。同年作家史密（Sebastian Smee）及考弗可雷西（Richard Calvocoressi）也出版關於弗洛伊德的畫冊。

2009　八十七歲。年輕的紀錄片導演提姆・米拉（Tim Meara）以動物做為誘因，讓高齡八十七歲的弗洛伊德同意拍攝一部十五分鐘的自傳式短片《空房間的小動作》。片中收錄了弗洛伊德對於繪畫看法的自述，弗洛伊德也與真正的鷲鷹、斑馬一同入鏡。影片在同年十月曾於巴黎龐畢度中心「弗洛伊德回顧展」展出。導演提姆・米拉因此籌畫另一部長片預計在2012年弗洛伊德90歲生日時放映。

2011　八十八歲。弗洛伊德於7月20日在倫敦家中平靜地過世，突發而短暫的病痛瞬間帶走了他，直至生命最後一刻，他才丟下了畫筆。

國家圖書館出版品預行編目(CIP)資料

弗洛伊德：英國現代寫實繪畫大師 / 何政廣主編；
吳㤰喻編譯. -- 初版. -- 臺北市：藝術家, 2011.11

面； 公分. -- (世界名畫家全集)

ISBN 978-986-282-048-3（平裝）

1. 弗洛伊德（Freud, Lucian, 1922-2011）
2. 畫論 3. 畫家 4. 傳記 5. 英國

940.9941 100022809

世界名畫家全集
英國現代寫實繪畫大師

弗洛伊德 Lucian Freud

何政廣 / 主編　　吳㤰喻 / 編譯

發行人　何政廣
主編　　何政廣
編輯　　王庭玫、謝汝萱
美編　　王孝媺
出版者　藝術家出版社
　　　　台北市重慶南路一段147號6樓
　　　　TEL：（02）2371-9692～3
　　　　FAX：（02）2331-7096
　　　　郵政劃撥：01044798 藝術家雜誌社帳戶

總經銷　時報文化出版企業股份有限公司
　　　　新北市中和區連城路134巷16號
　　　　TEL：（02）2306-6842
南部區域代理　台南市西門路一段223巷10弄26號
　　　　TEL：（06）261-7268
　　　　FAX：（06）263-7698
製版印刷　欣佑彩色製版印刷股份有限公司
初版　　2011年11月
定價　　新臺幣480元

ISBN　978-986-282-048-3（平裝）

法律顧問蕭雄淋